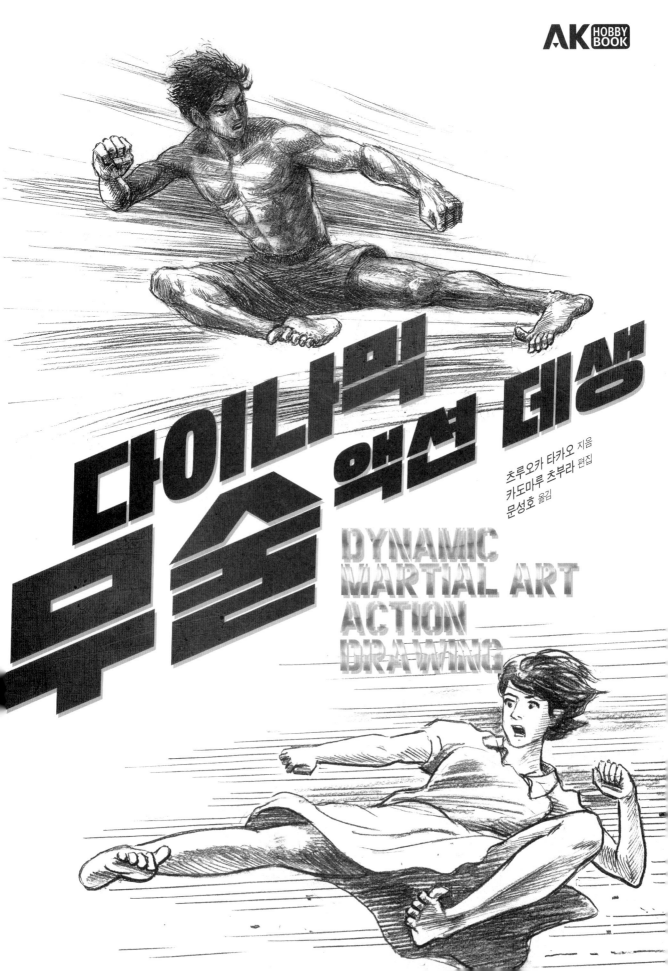

다이나믹 무술 액션 데생

츠루오카 타카오 지음
카도마루 츠부라 편집
문성호 옮김

DYNAMIC MARTIAL ART ACTION DRAWING

액션에 필요한 소체를 움직여보자

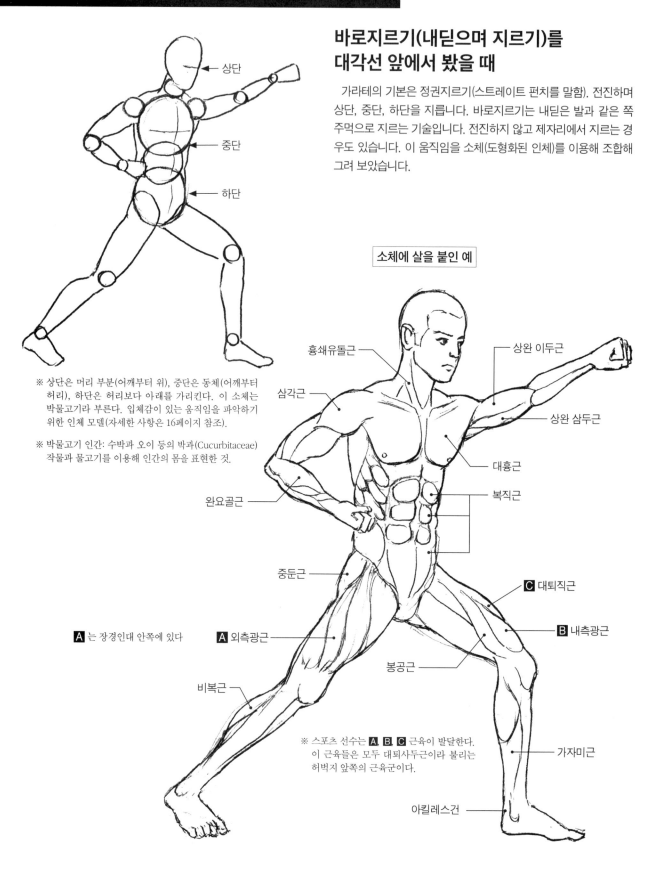

바로지르기(내딛으며 지르기)를 대각선 앞에서 봤을 때

가라테의 기본은 정권지르기(스트레이트 펀치를 말함). 전진하며 상단, 중단, 하단을 지릅니다. 바로지르기는 내딛은 발과 같은 쪽 주먹으로 지르는 기술입니다. 전진하지 않고 제자리에서 지르는 경우도 있습니다. 이 움직임을 소체(도형화된 인체)를 이용해 조합해 그려 보았습니다.

상단

중단

하단

※ 상단은 머리 부분(어깨부터 위), 중단은 동체(어깨부터 허리), 하단은 허리보다 아래를 가리킨다. 이 소체는 박물고기라 부른다. 입체감이 있는 움직임을 파악하기 위한 인체 모델(자세한 사항은 16페이지 참조).

※ 박물고기 인간: 수박과 오이 등의 박과(Cucurbitaceae) 작물과 물고기를 이용해 인간의 몸을 표현한 것.

소체에 살을 붙인 예

흉쇄유돌근

삼각근

상완 이두근

상완 삼두근

대흉근

복직근

완요골근

중둔근

C 대퇴직근

A 는 장경인대 안쪽에 있다

A 외측광근

B 내측광근

봉공근

비복근

가자미근

※ 스포츠 선수는 **A**, **B**, **C** 근육이 발달한다. 이 근육들은 모두 대퇴사두근이라 불리는 허벅지 앞쪽의 근육군이다.

아킬레스건

바로지르기는 지르는 팔과 같은 쪽의 다리를 내딛으며 공격한다. 유파에 따라서 당기는 손의 위치가 달라진다. 작례는 도복을 입었을 때의 허리띠 위치(배꼽 위치 부근)에 당기는 손이 와 있으며, 쇼토칸(松濤館)류, 시토 (糸東)류, 와도(和道)류의 상단 지르기가 이러하다. 고쥬류의 경우 당기는 손이 좀 더 위쪽(가슴 부근)에 온다.

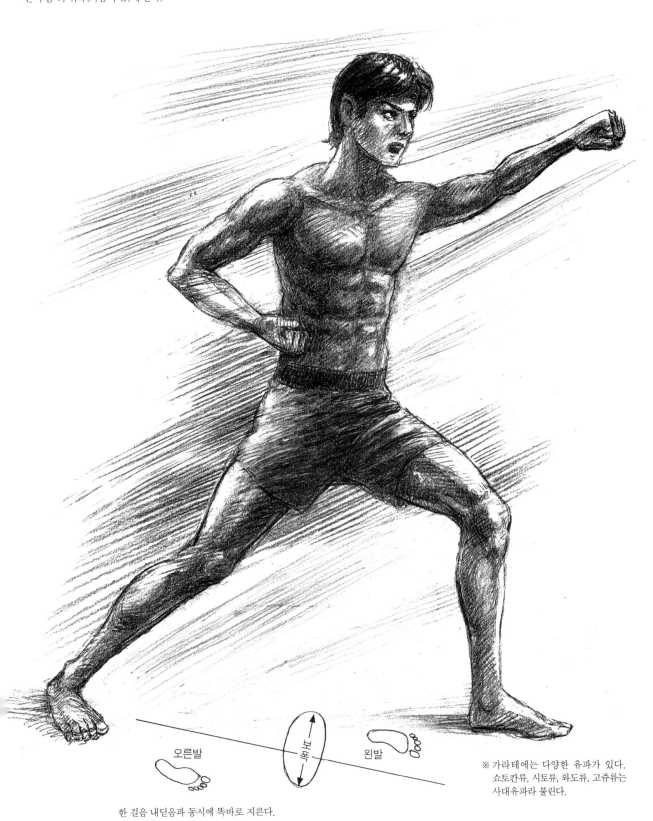

오른발

보폭

왼발

※ 가라테에는 다양한 유파가 있다. 쇼토칸류, 시토류, 와도류, 고쥬류는 사대유파라 불린다.

한 걸음 내딛음과 동시에 똑바로 지른다.

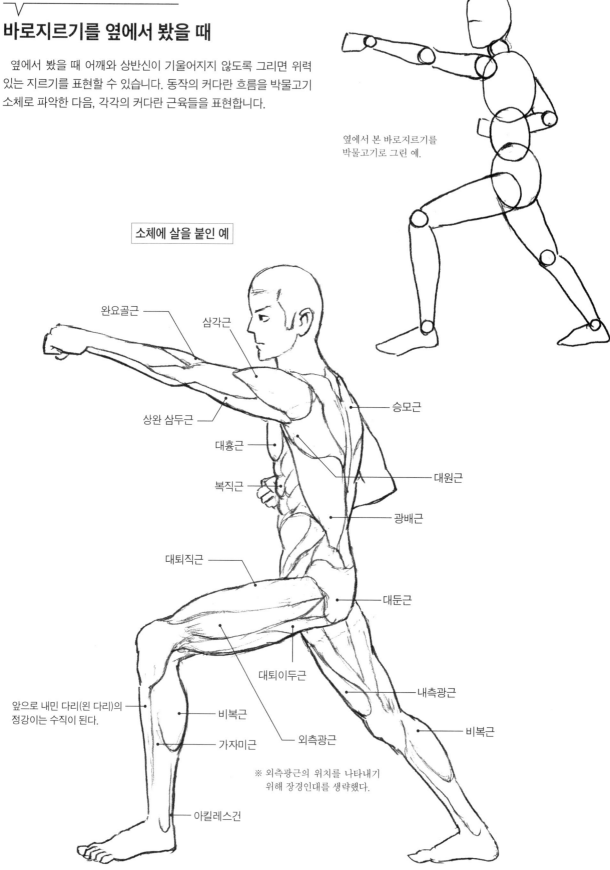

액션에 필요한 소체를 움직여 보자

바로지르기를 옆에서 봤을 때

옆에서 봤을 때 어깨와 상반신이 기울어지지 않도록 그리면 위력 있는 지르기를 표현할 수 있습니다. 동작의 커다란 흐름을 박물고기 소체로 파악한 다음, 각각의 커다란 근육들을 표현합니다.

옆에서 본 바로지르기를 박물고기로 그린 예.

소체에 살을 붙인 예

완요골근

삼각근

상완 삼두근

대흉근

복직근

승모근

대원근

광배근

대퇴직근

대둔근

대퇴이두근

내측광근

앞으로 내민 다리(왼 다리)의 정강이는 수직이 된다.

비복근

가자미근

외측광근

비복근

※ 외측광근의 위치를 나타내기 위해 장경인대를 생략했다.

아킬레스건

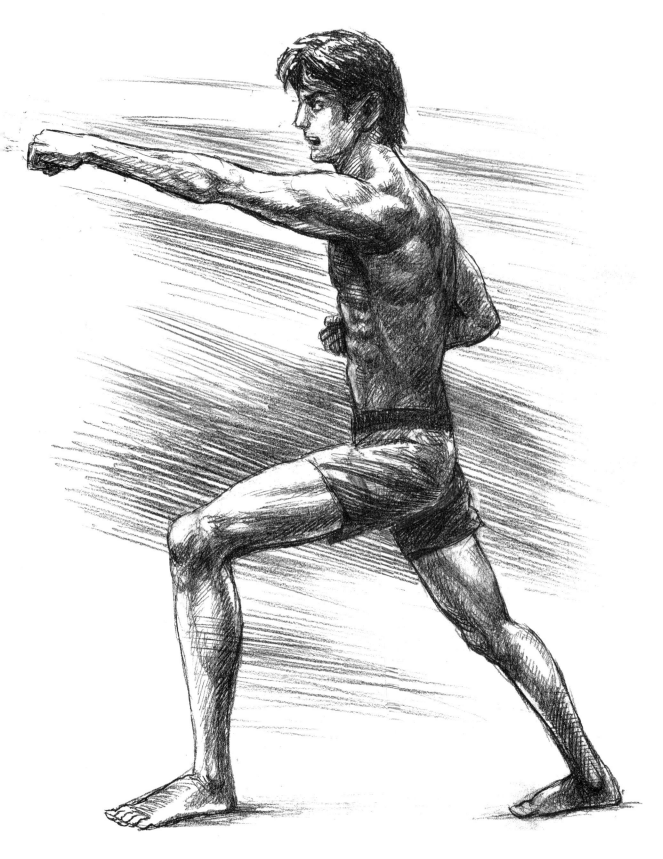

오른 다리는 굽히지 않고, 일직선으로 쭉 뻗게 그린다. 가라테에서는 발꿈치를 떼지 않고, 묵직하게 자세를 잡고 기술을 사용하는 것이 기본. 권투 등의 격투기에서는 발꿈치를 들고 중심을 앞으로 이동시켜 재빠르게 공격한다.

바로지르기를 뒤에서 봤을 때

지르는 왼팔과 주먹은 안쪽으로 갈수록 점점 가늘어(작아)지게 그려서
화면에 깊이감(*화면으로부터의 멀고 가까움)을 부여합니다.

허리와 안쪽 팔 등의 위치 관계는
박물고기로 그리면 이해하기 쉽다.

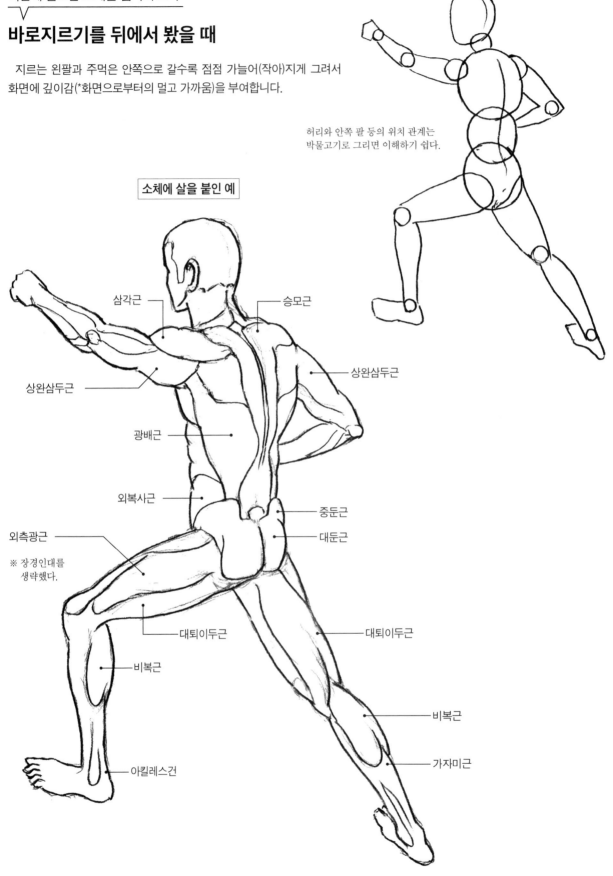

소체에 살을 붙인 예

삼각근

승모근

상완삼두근

상완삼두근

광배근

외복사근

중둔근

외측광근

대둔근

※ 장경인대를
생략했다.

대퇴이두근

대퇴이두근

비복근

비복근

가자미근

아킬레스건

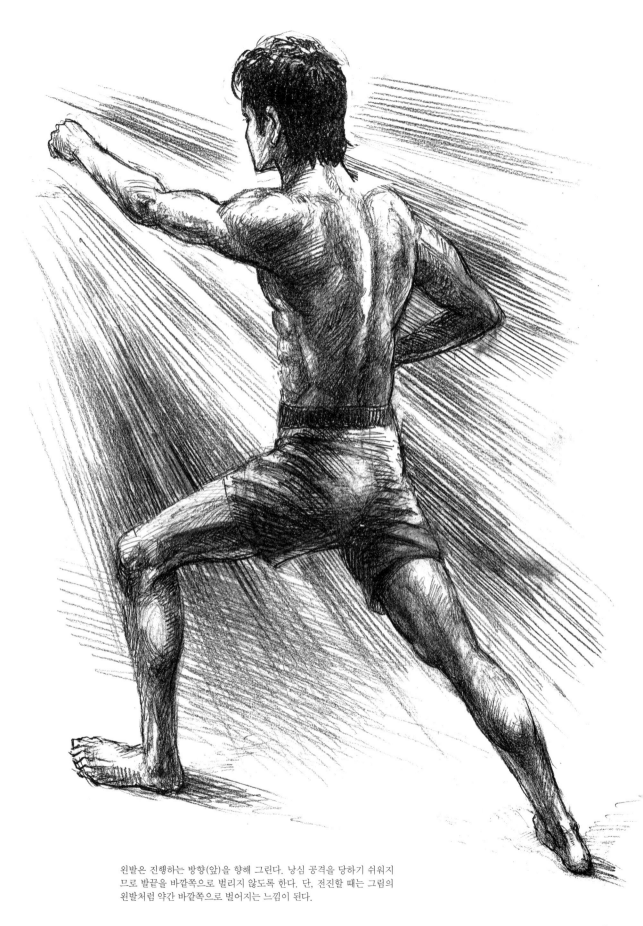

왼발은 진행하는 방향(앞)을 향해 그린다. 낭심 공격을 당하기 쉬워지
므로 발끝을 바깥쪽으로 벌리지 않도록 한다. 단, 전진할 때는 그림의
왼발처럼 약간 바깥쪽으로 벌어지는 느낌이 된다.

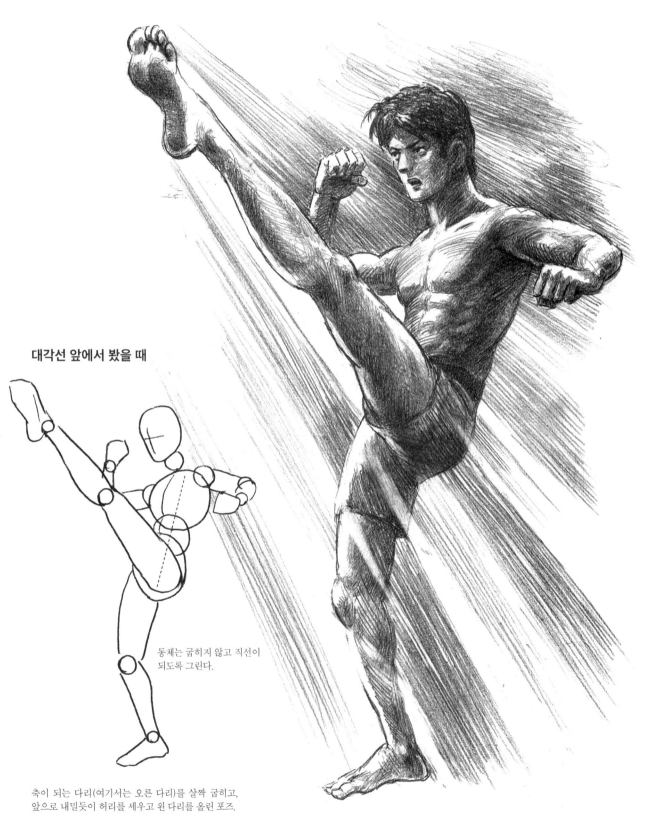

대각선 앞에서 봤을 때

동체는 굽히지 않고 직선이
되도록 그린다.

축이 되는 다리(여기서는 오른 다리)를 살짝 굽히고,
앞으로 내밀듯이 허리를 세우고 왼 다리를 올린 포즈.

앞 차기

가라테의 차기 기술의 기본은 앞 차기입니다. 전진하며 상단, 중단, 하단을 차는 기술로, 지르기보다 위력이 높습니다. 상단은 안면, 중단은 명치, 하단은 하복부를 노립니다.

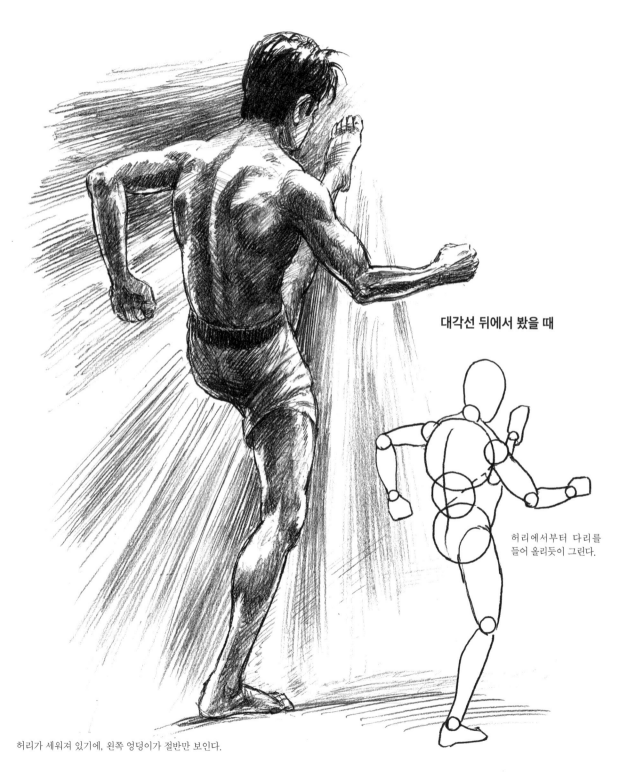

대각선 뒤에서 봤을 때

허리에서부터 다리를 들어 올리듯이 그린다.

허리가 세워져 있기에, 왼쪽 엉덩이가 절반만 보인다.

앞 차기 계속

차는 다리는 직선으로 뻗는다. 엄지발가락 연결부로 차기 때문에, 발가락 끝만 굽혀지게 그린다. 움직임을 나타내는 효과선은 공격하는 목표를 향해 바람을 가르듯이 그려 넣으면 좋다.

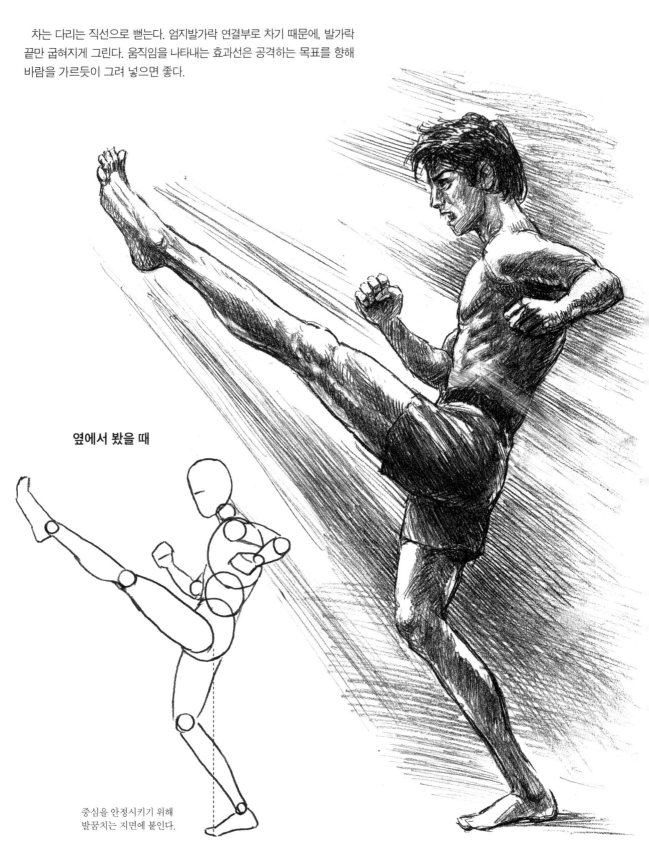

옆에서 봤을 때

중심을 안정시키기 위해 발꿈치는 지면에 붙인다.

날아 족도 차기

날아 차기는 복수의 적에게 포위당했을 때, 상대를 쓰러뜨리며 그 자리를 탈출하기 위해 사용하는 경우가 많은 기술입니다.

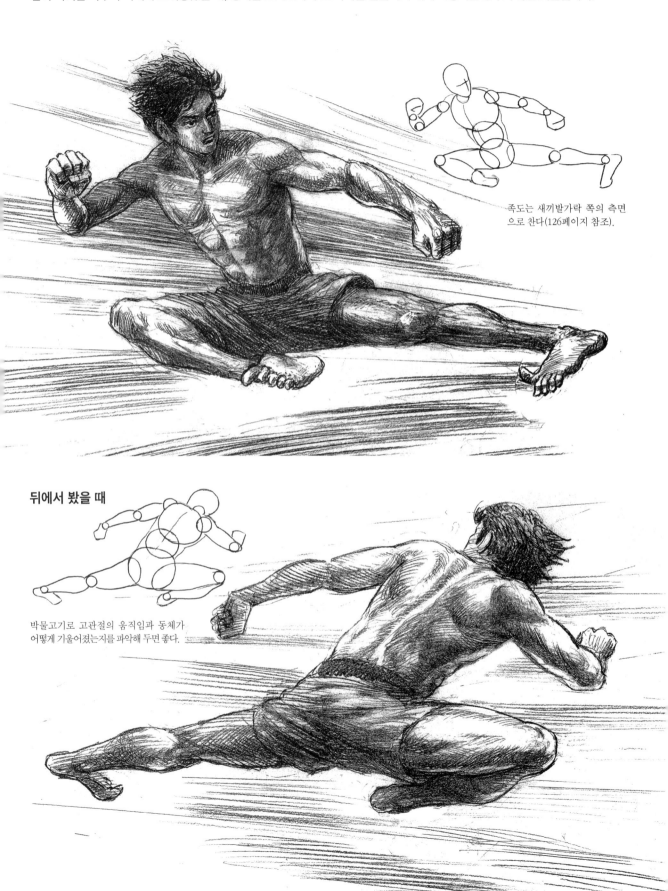

족도는 새끼발가락 쪽의 측면
으로 찬다(126페이지 참조).

뒤에서 봤을 때

박물고기로 고관절의 움직임과 동체가
어떻게 기울어졌는지를 파악해 두면 좋다.

목차

제1장 인물을 그리는 기본은 슈퍼 「박물고기」 15

제2장 액션 포즈의 기본은 「달리기」 33

제3장 액션·배틀 신의 기본은 「가라테」 63

제4장 가라테 손 기술의 기본 71

제5장 가라테 발 기술의 기본 117

제6장 가라테 날아 차기 기술의 기본 143

제7장 가라테 등 「기합이 들어간 얼굴」의 기본 161

이 책의 사용법·일러두기

이 책은 풍경이나 인물을 그리는 법을 친절하고 재밌게 알려주었던, 전설적인 데생 입문서 『슈퍼 데생』 시리즈 저자가 액션 장면에 특화된 그리기법을 자세히 소개하는 그림 기법서입니다. 팬들이 고대하던 다이나믹한 전투 장면으로 가득합니다. 액션 데생의 진수를 공개합니다.

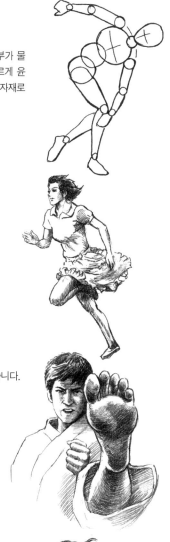

데생용 「박물고기」 인간을 활용!

우선 저자가 고안한 데생용 「박물고기」 인간을 소개합니다. 「박물고기」란 몸통이 박과, 팔다리의 일부가 물고기의 형태를 한 데생용 인형 소체를 말합니다. 복잡한 인체를 굉장히 간단한 모양으로 바꾸어 빠르게 윤곽선을 그려내면, 로 앵글(올려다 본 앵글), 하이 앵글(내려다 본 앵글) 등 극단적인 구도의 포즈도 자유자재로 이미지하며 데생할 수 있습니다.

기본 동작은 「달리기」부터 시작!
스포츠나 액션 포즈로 전개!

인물이 몸을 재빠르게 움직일 때의 기본 동작을 「달리기」 동작으로 생각하고, 연속 동작과 앵글을 바꾼 포즈 그리는 법을 해설합니다. 「달리는」 장면에서 그린 동체나 팔다리 모양을 격렬한 움직임의 포즈에 응용해 그려 나가도록 합시다.

액션과 배틀의 기본은 가라테!

대담한 움직임이 있는 장면에 응용할 수 있는 포즈는 가라테에서!
저자인 츠루오카 씨는 고쥬류 가라테 6단으로, 가라테의 다양한 자세에 정통해 있습니다. 격투(배틀) 장면의 대부분은 가라테의 자세를 응용하면 이치에 맞는 멋있는 움직임을 다각적으로 분석·해설할 수 있습니다. 기본이 되는 가라테의 자세와 대련 등의 포즈를 리얼하고 아름다운 데생으로 소개합니다.
또, 현재는 「금지 기술」이 된 「싸움을 위한 실전적인 기술」도 남김없이 소개하고 철저하게 해설합니다. 가라테의 「손 기술」과 「발 기술」을 이용해, 각각의 손과 발 그리는 법을 단계에 따라 강의합니다. 움직임이 있는 포즈 표현이 가능하도록 차근차근 단계를 밟아 진행하는 것입니다.
그리고 멋있고 다이나믹한 「날아 차기 기술」도 상세히 해설합니다.

싸우는 장면·「멋있는 얼굴」 클로즈업을 위한
각종 정보도 한가득!

남성, 여성의 배틀 장면과 긴장감이 넘치는 표정을 표현할 때 도움이 될만한 힌트를 제공하는 그림 예시도 다수 수록했습니다.

※ 『슈퍼 데생』 시리즈는 그래픽사(グラフィック社)에서 출판되었다.
※ 가라테에는 수많은 유파가 있으며, 기술 자세나 명칭에도 다양한 차이가 있다.
이 책은 저자의 경험에 기초해, 멋있고 박력 넘치는 포즈를 중심으로 해설한다.

연필과 지우개 쥐는 법·쓰는 법

문자를 쓸 때처럼 세우는 연필 쥐는 법. 선을 자유로이 컨트롤하며 그린다.

대각선으로 눕힌 연필 쥐는 법. 필압에 강약을 주기 편하며, 두꺼운 선과 얇은 선도 자유자재로 그릴 수 있다.

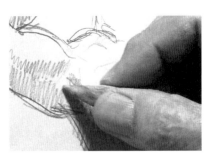

부드러운 떡 지우개(※고무찰흙같은 질감의 미술용 지우개)를 뾰족하게 만들어 하얀 선을 그리듯 지운다. 그림을 문질러 흐릿하게 만들 때도 쓸 수 있는 편리한 도구.

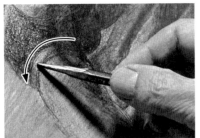

연필을 눕혀 쥐고, 곡선을 그린다.

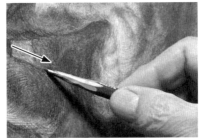

연필을 눕혀 쥐고, 팔 쪽으로 당기면서 직선을 그린다.

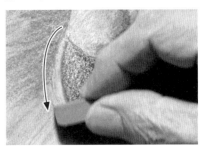

어느 정도 그린 화면을 수정할 때는 모래 지우개를 사용.

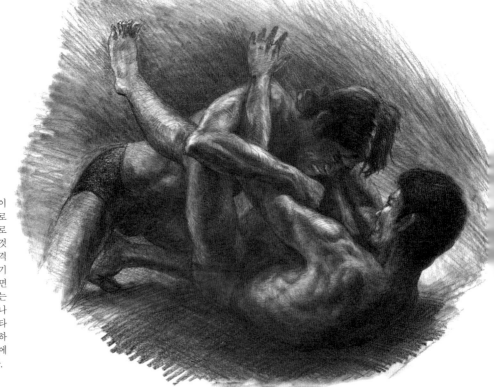

대련 중인 두 명의 남성을 그린 이 박력 넘치는 데생은 4B 연필을 주로 사용하여 위에서 소개한 방법대로 연필을 쥐고 시간을 들여 제작한 것이다. 레슬링처럼 「잡기 타입」의 격투기는 붙잡거나 던지는 다양한 기술이 있다. 인체가 서로 얽히는 장면이 많기 때문에, 초보자가 그리기는 굉장히 어렵다. 가라테는 지르거나 차기 등의 기술을 사용하는 「타격 타입」의 격투기이므로, 기술을 사용하는 포즈를 그리기 쉽고 배틀 장면에서 「볼 만한 장면」을 연출하기 쉽다.

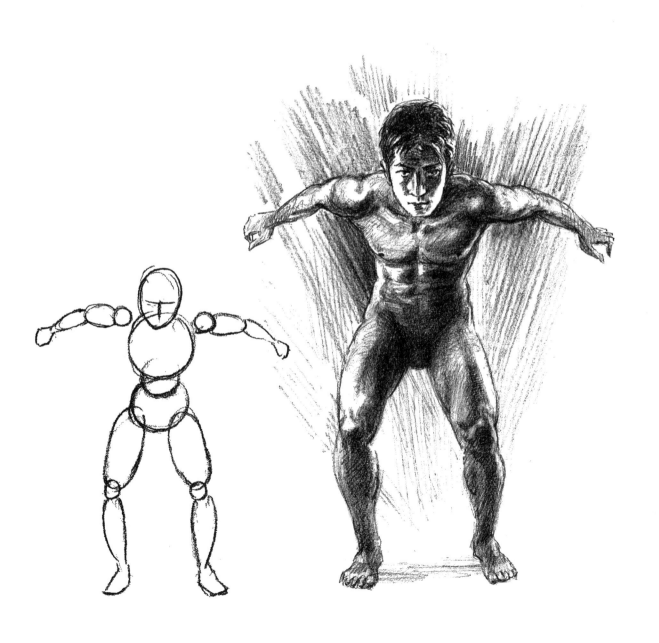

인체는 슈퍼 「박과와 물고기」로 생각하자

 인체를 슈퍼 「박물고기」로 명명한 이유는, 인간의 모습은 「박과와 물고기」로 빠르게 그릴 수 있기 때문입니다. 머리, 가슴, 배, 엉덩이, 팔, 허벅지 등은 수박, 오이, 동아(※박과의 한해살이 덩굴 식물. wax gourd) 등의 박과 과일(채소)로 심플하게 표현합니다. 인간의 팔다리(하박부와 정강이)는 손목과 발목을 향해 가늘어지므로, 헤엄에 적합하게 진화한 형태에서 기능미가 느껴지는 물고기와 비슷합니다.
 육지와 바다의 생물을 조합하여 이런 새로운 인체 소체인 박물고기가 탄생했습니다. 얼핏 보기엔 기묘한 조합이지만, 실제로 써 보면 얼마나 「슈퍼」한지를 아시리라 생각합니다.

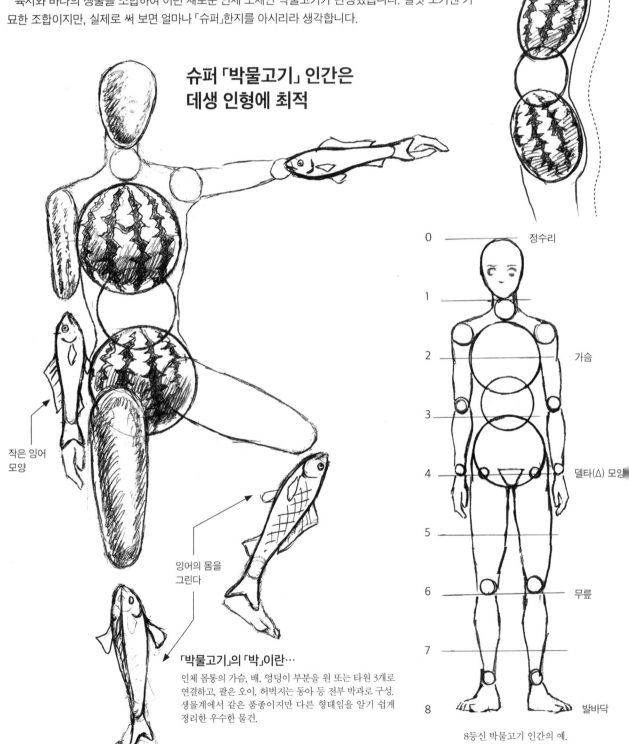

슈퍼 「박물고기」 인간은 데생 인형에 최적

작은 잉어 모양

잉어의 몸을 그린다

「박물고기」의 「박」이란…
인체 몸통의 가슴, 배, 엉덩이 부분을 원 또는 타원 3개로 연결하고, 팔은 오이, 허벅지는 동아 등 전부 박과로 구성. 생물계에서 같은 품종이지만 다른 형태임을 알기 쉽게 정리한 우수한 물건.

0 — 정수리
1
2 — 가슴
3
4 — 델타(△) 모양
5
6 — 무릎
7
8 — 발바닥

8등신 박물고기 인간의 예.

16

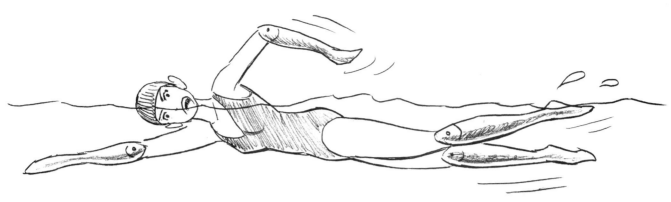

「박물고기」의 「물고기」란…

인류는 어류에서 진화했다고도 하는데, 사람이 헤엄칠 때의 팔다리는 그야말로 물의 저항을 최소화하는 유선형 몸통의 물고기(잉어)와 비슷하기에 팔다리에는 「물고기」를 채용. 물고기와 비슷한 팔다리가 있기 때문에, 인체는 한층 더 아름다워졌다. 팔다리를 물고기의 화신이라 생각하면 알기 쉽고 빠르게 그릴 수 있을 것이다.

내 꼬리지느러미는 틀렸던 건지도 몰라!

슈퍼 박물고기 공주님 등장

참고로 덴마크의 코펜하겐에 있는 유명한 「인어공주」 상은 분명히 2개의 다리에 꼬리지느러미가 달려 있으므로, 「박물고기」도 「박물고기 공주」라 부를 수 있지 않을까!

이상적인 인체 밸런스
…박물고기 묘사법을 시험해 보자

기본이 되는 몸통은 원으로 그린다

둥근 안경을 세로로 세우고, 가운데에 배를 그리면
정면 몸통이 완성된다.

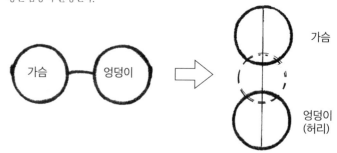

8등신에서 「일본인의 프로포션인 7등신」으로

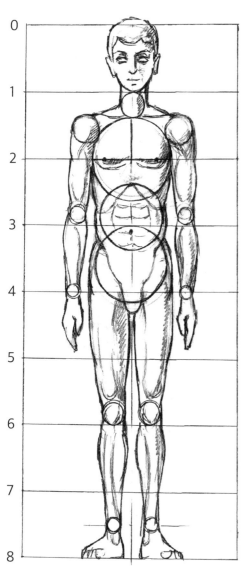

8등신 박물고기 인간

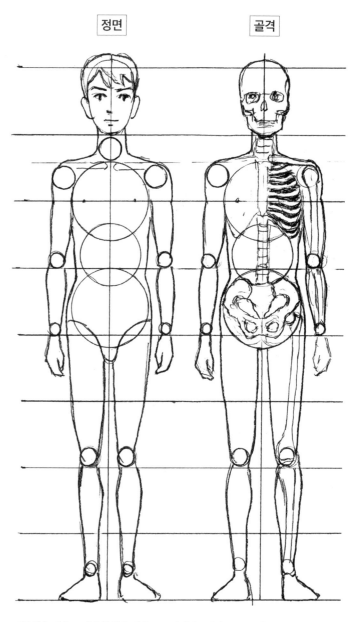

8등신을 기초로 머리 부분을 위쪽으로 삐져나오듯이 조금 크게 그리면 외견이 7등
신이 되어 자연스러운 일본인 체형이 된다.

대각선 포즈는 계란 모양의 처진 안경을 이용하고, 사이에 배를 넣는다

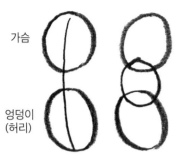

가슴

엉덩이
(허리)

실제로 인간의 몸통은 대각
선에서 보면 약간 가늘기 때
문에, 계란 모양으로 해야 그
리기 편하다.

옆 포즈는 얇은 처진 안경을 사용하고, 가운데에 배를 넣는다

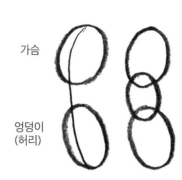

가슴

엉덩이
(허리)

측면의 자세…박물고기
의 옆에서 본 올바른 자
세는 아래 그림처럼 귀
부터 발까지 일직선이
된다. 인체 관련 전문
서적에도 완전히 똑같
은 그림이 해설되어 있
으므로, 박물고기 인간
은 이상적인 자세라고
도 할 수 있다. 옆에서
봤을 경우, 가는 타원으
로 그리면 좋다.

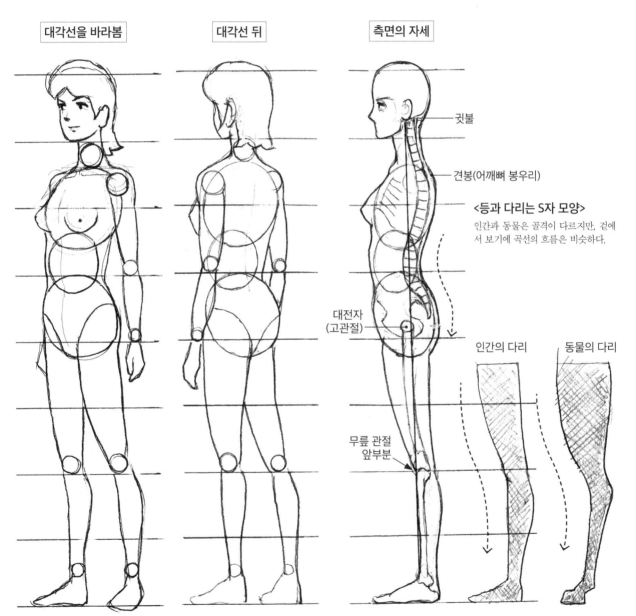

대각선을 바라봄	대각선 뒤	측면의 자세

귓불

견봉(어깨뼈 봉우리)

<등과 다리는 S자 모양>

인간과 동물은 골격이 다르지만, 겉에
서 보기에 곡선의 흐름은 비슷하다.

대전자
(고관절)

인간의 다리

동물의 다리

무릎 관절
앞부분

인간과 동물은 골격이 다르지만, 겉에서
보기에 곡선의 흐름은 비슷하다.

놀랍다!

박물고기는 기본이 되는 골격과 구조에 적합하다

몸통(동체)를 형성하는 3개의 원과 타원 안에 대략적인 골격과 구조가 딱 들어맞습니다. 인물을 그릴 때의 윤곽선(위치나 포즈 등을 결정하는 밑그림을 말함)에는 이러한 간단한 형태의「박물고기」인간이 편리합니다. 그릴 때의 기준이 되는 몸 부분에 주의하며 활용하도록 합시다.

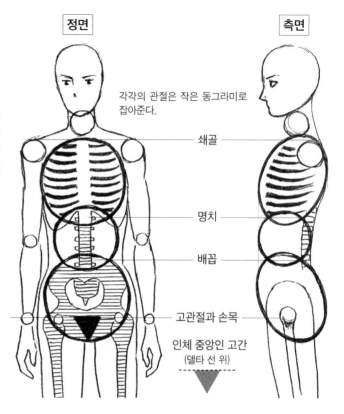

정면 · 측면

각각의 관절은 작은 동그라미로 잡아준다.

- 쇄골
- 명치
- 배꼽
- 고관절과 손목

인체 중앙인 고간
(델타 선 위)

이상적인 체형인 남성과 여성의 목, 어깨, 가슴, 허리, 엉덩이, 허벅지의 차이

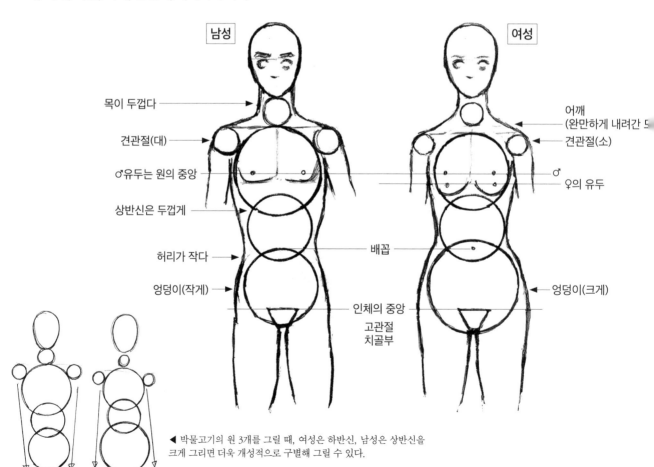

남성

- 목이 두껍다
- 견관절(대)
- ♂유두는 원의 중앙
- 상반신은 두껍게
- 허리가 작다
- 엉덩이(작게)

여성

- 어깨 (완만하게 내려간 ⸺
- 견관절(소)
- ♀의 유두

- 배꼽
- 인체의 중앙 고관절 치골부
- 엉덩이(크게)

◀ 박물고기의 원 3개를 그릴 때, 여성은 하반신, 남성은 상반신을 크게 그리면 더욱 개성적으로 구별해 그릴 수 있다.

기본인 박물고기 인간을 이용하면 밸런스가 맞는 성인 체형을 그릴 수 있습니다.
이 박물고기를 응용하면 다양한 체형의 인체를 그릴 수 있습니다.

밸런스가 좋은 8등신 체형은 박물고기에 딱 맞는다

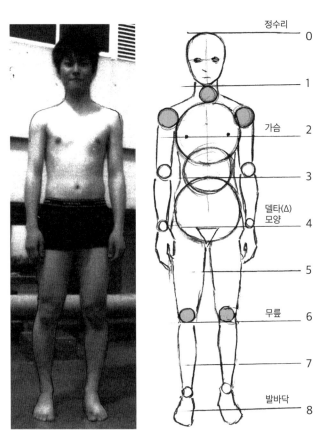

정수리	0
	1
가슴	2
	3
델타(Δ) 모양	4
	5
무릎	6
	7
발바닥	8

주목! 관절에 쓰인 5개의 동그라미는 큰 동그라미! 목, 어깨, 무릎을 이어주는 동그라미의 크기는 비슷하게 하면 된다.

팔꿈치는 배 부근, 손목은 고간 부근에 그린다. 무릎은 6 라인 위에 얹는다.

실제 모델과 맞춰 본 예. 포즈가 변하면 팔이 길어지는 경우가 있지만, 이 기준을 머리에 기억해 두면 올바른 프로포션(비율)을 유지할 수 있다.

박물고기의 응용 발전 예

박물고기의 배치를 바꾸면 몸이 길거나 다리가 짧아지기도 합니다. 박물고기를 기본형으로 두고 각 부위의 크기와 길이를 조절하면 캐릭터를 다양하게 설정할 수 있습니다.

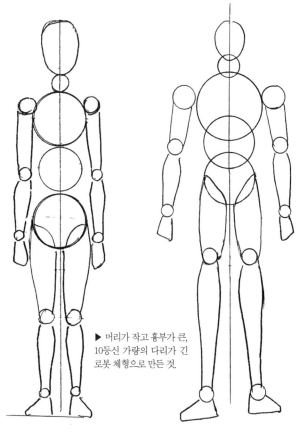

▶ 겹쳐 있던 몸통의 원 3개를 떨어뜨리면, 몸이 길어지고 다리가 짧아진다. 몸에 맞춰 팔 길이 비율도 길게 변경했다.

▶ 머리가 작고 흉부가 큰, 10등신 가량의 다리가 긴 로봇 체형으로 만든 것.

모든 인간은 박물고기로 그릴 수 있다···박물고기를 이용한 남녀 연령별 등신도

초등학교 6학년 이상의 인물이라면, 기준이 되는 박물고기(8등신)를 사용해 그립니다. 작은 아이들은 머리를 크게 하고, 몸은 길게 다리는 짧게 조정합시다. 몸통의 원 3개를 조정해 다양한 연령층을 표현해 나갑니다.

C = Center

(중심: 인체의 중앙을 가리킴)

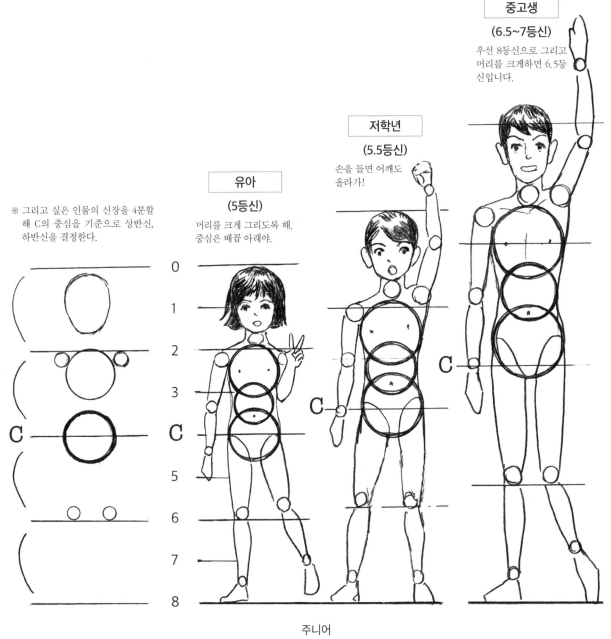

중고생

(6.5~7등신)

우선 8등신으로 그리고 머리를 크게하면 6.5등신입니다.

저학년

(5.5등신)

손을 들면 어깨도 올라가!

유아

(5등신)

머리를 크게 그리도록 해. 중심은 배꼽 아래야.

※ 그리고 싶은 인물의 신장을 4분할해 C의 중심을 기준으로 상반신, 하반신을 결정한다.

주니어

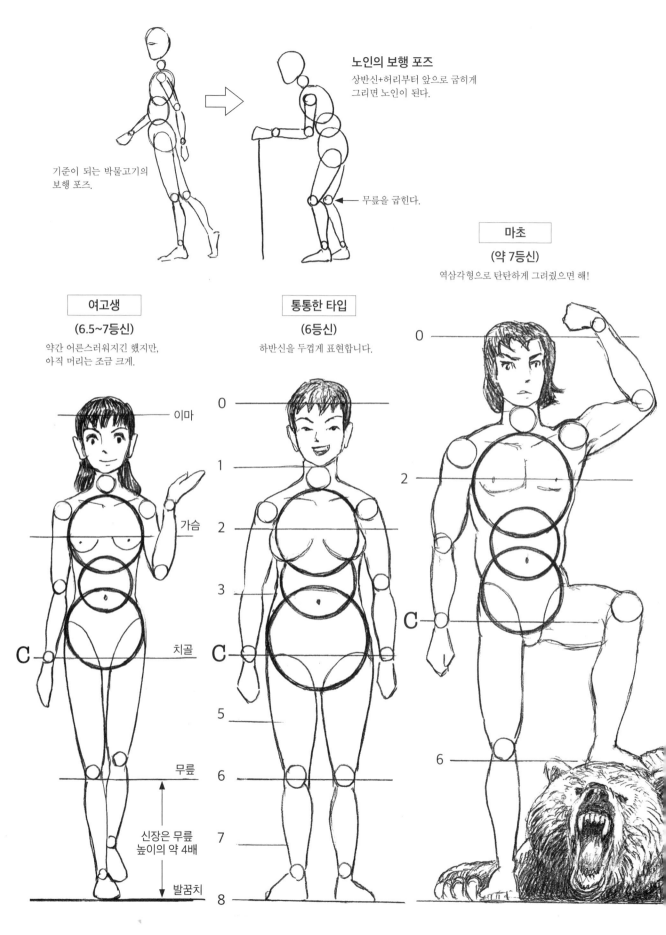

노인의 보행 포즈
상반신+허리부터 앞으로 굽히게
그리면 노인이 된다.

기준이 되는 박물고기의
보행 포즈.

무릎을 굽힌다.

마초

(약 7등신)

역삼각형으로 탄탄하게 그려줬으면 해!

여고생

(6.5~7등신)

약간 어른스러워지긴 했지만,
아직 머리는 조금 크게.

통통한 타입

(6등신)

하반신을 두껍게 표현합니다.

이마

가슴

치골

무릎

신장은 무릎
높이의 약 4배

발꿈치

박물고기의 「박」을 입체로 만들어 보면…

가슴, 배, 엉덩이(허리)의 위치 관계를 해설하기 위해, 박물고기의 머리 부분과 동체(3개의 원)를 입체 모형으로 만들어 보았습니다.

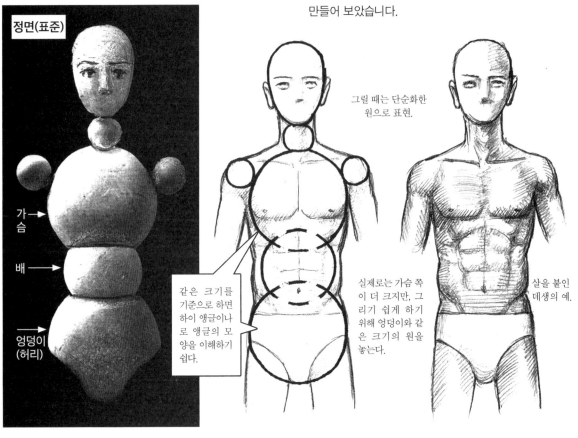

정면(표준)

가슴

배

엉덩이
(허리)

같은 크기를 기준으로 하면 하이 앵글이나 로 앵글의 모양을 이해하기 쉽다.

그릴 때는 단순화한 원으로 표현.

실제로는 가슴 쪽이 더 크지만, 그리기 쉽게 하기 위해 엉덩이와 같은 크기의 원을 놓는다.

살을 붙인 데생의 예.

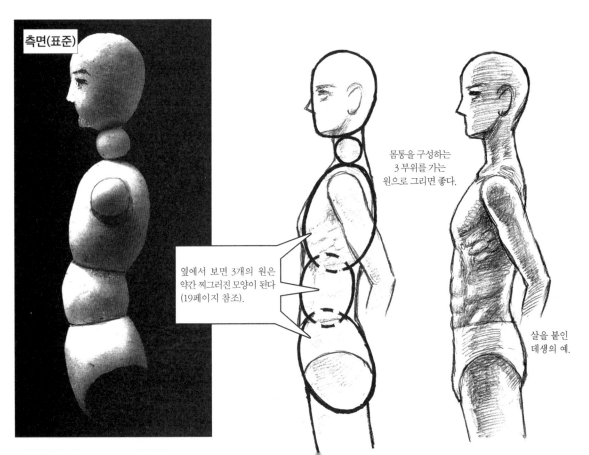

측면(표준)

옆에서 보면 3개의 원은 약간 찌그러진 모양이 된다 (19페이지 참조).

몸통을 구성하는 3 부위를 가는 원으로 그리면 좋다.

살을 붙인 데생의 예.

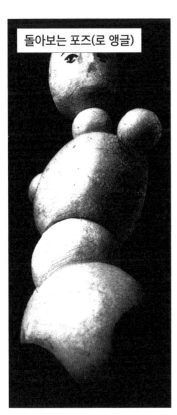

돌아보는 포즈(로 앵글)

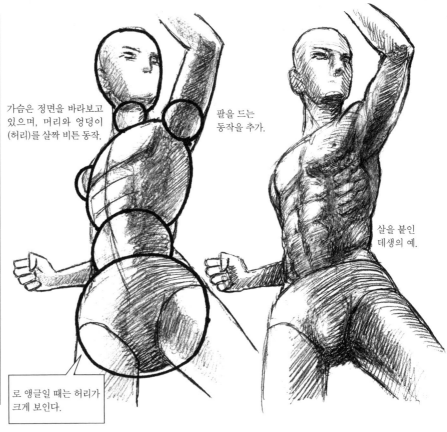

가슴은 정면을 바라보고 있으며, 머리와 엉덩이 (허리)를 살짝 비튼 동작.

팔을 드는 동작을 추가.

살을 붙인 데생의 예.

로 앵글일 때는 허리가 크게 보인다.

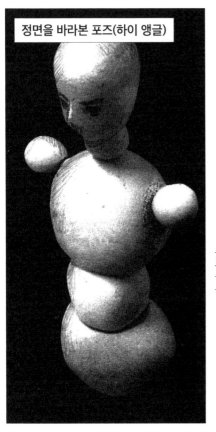

정면을 바라본 포즈(하이 앵글)

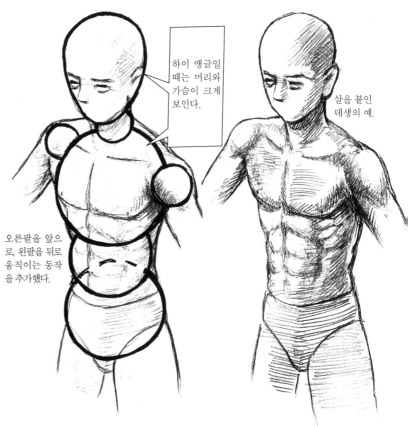

하이 앵글일 때는 머리와 가슴이 크게 보인다.

살을 붙인 데생의 예.

오른팔을 앞으로, 왼팔을 뒤로 움직이는 동작을 추가했다.

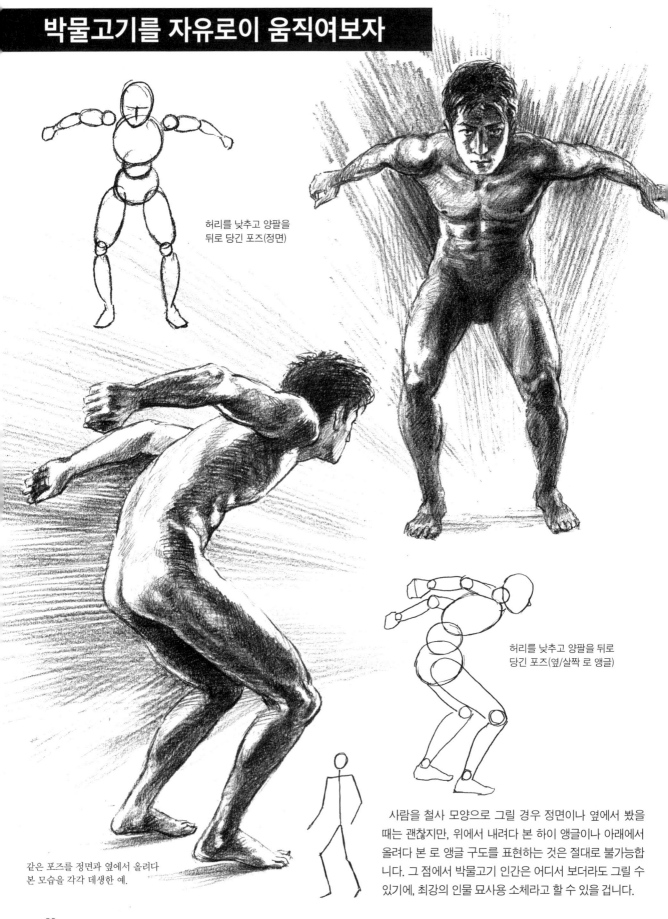

허리를 낮추고 양팔을
뒤로 당긴 포즈(정면)

허리를 낮추고 양팔을 뒤로
당긴 포즈(옆/살짝 로 앵글)

같은 포즈를 정면과 옆에서 올려다
본 모습을 각각 데생한 예.

사람을 철사 모양으로 그릴 경우 정면이나 옆에서 봤을
때는 괜찮지만, 위에서 내려다 본 하이 앵글이나 아래에서
올려다 본 로 앵글 구도를 표현하는 것은 절대로 불가능합
니다. 그 점에서 박물고기 인간은 어디서 보더라도 그릴 수
있기에, 최강의 인물 묘사용 소체라고 할 수 있을 겁니다.

선 포즈를 움직여 보기

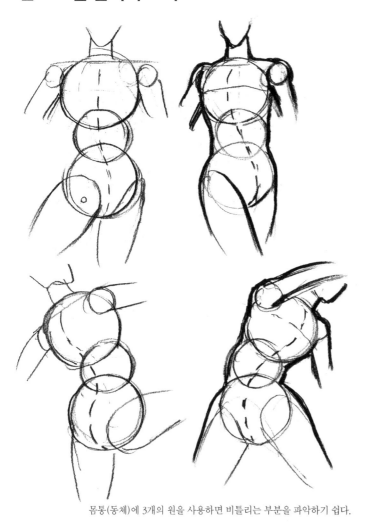

몸통(동체)에 3개의 원을 사용하면 비틀리는 부분을 파악하기 쉽다.

박 2개(가슴과 엉덩이)의 원리

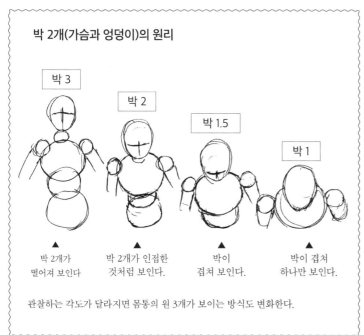

박 3	박 2	박 1.5	박 1
▲ 박 2개가 떨어져 보인다	▲ 박 2개가 인접한 것처럼 보인다.	▲ 박이 겹쳐 보인다.	▲ 박이 겹쳐 하나만 보인다.

관찰하는 각도가 달라지면 몸통의 원 3개가 보이는 방식도 변화한다.

하이 앵글, 로 앵글에서 움직여 보기

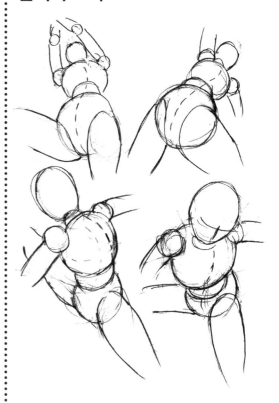

과감한 하이 앵글이나 로 앵글 구도로 만든 대담한 포즈도 이미지를 잡기 쉬워진다.

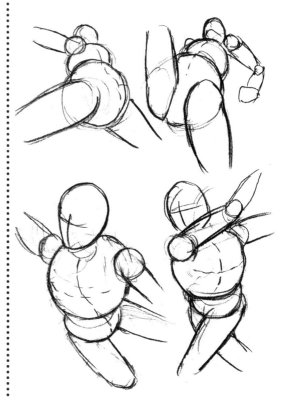

박물고기를 사용해「비틀림」과「꼬임」그리기

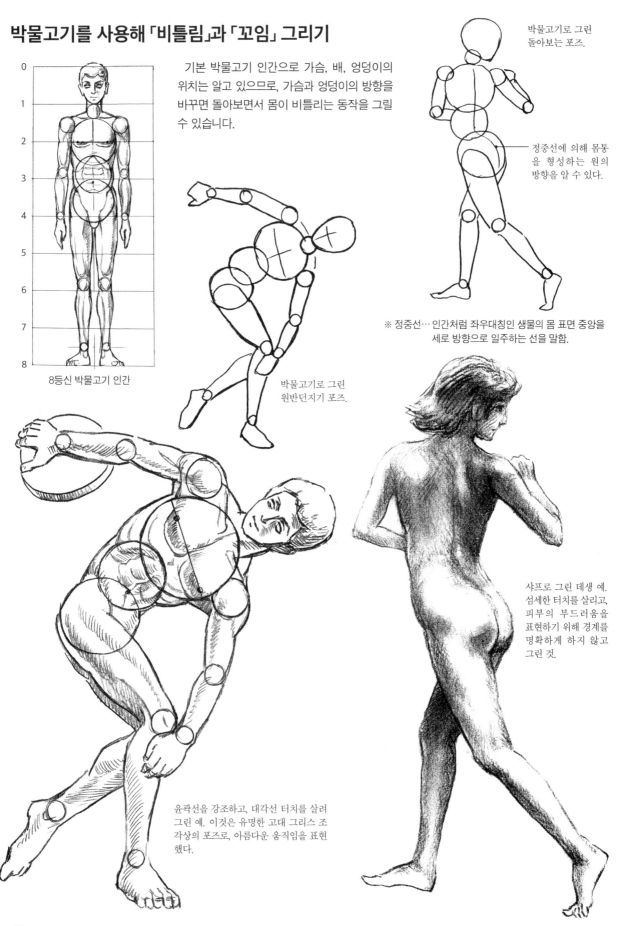

기본 박물고기 인간으로 가슴, 배, 엉덩이의 위치는 알고 있으므로, 가슴과 엉덩이의 방향을 바꾸면 돌아보면서 몸이 비틀리는 동작을 그릴 수 있습니다.

박물고기로 그린 돌아보는 포즈.

정중선에 의해 몸통을 형성하는 원의 방향을 알 수 있다.

※ 정중선… 인간처럼 좌우대칭인 생물의 몸 표면 중앙을 세로 방향으로 일주하는 선을 말함.

8등신 박물고기 인간

박물고기로 그린 원반던지기 포즈.

윤곽선을 강조하고, 대각선 터치를 살려 그린 예. 이것은 유명한 고대 그리스 조각상의 포즈로, 아름다운 움직임을 표현했다.

샤프로 그린 데생 예. 섬세한 터치를 살리고, 피부의 부드러움을 표현하기 위해 경계를 명확하게 하지 않고 그린 것.

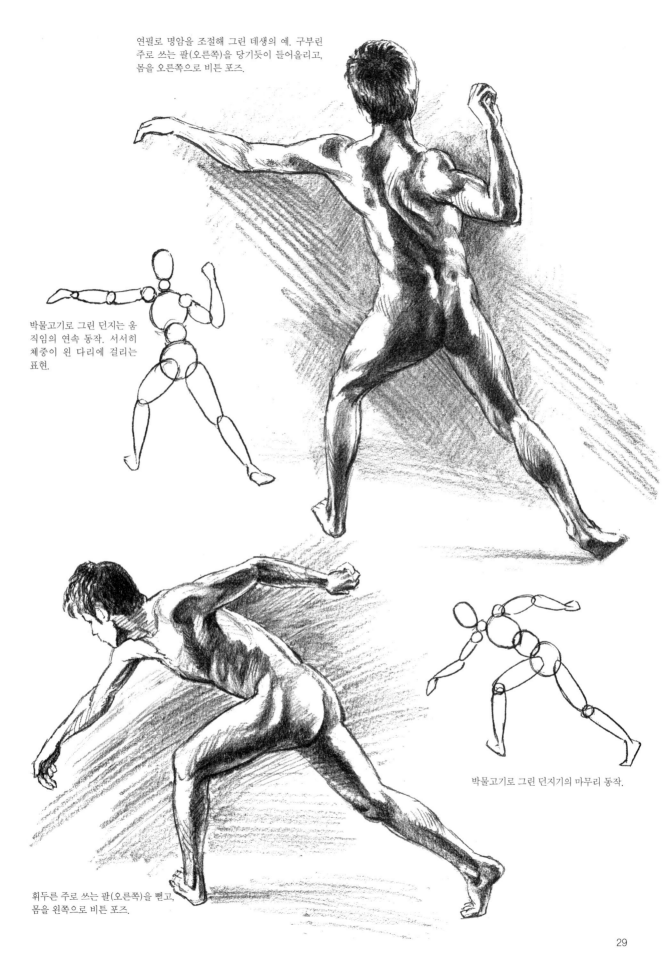

연필로 명암을 조절해 그린 데생의 예. 구부린
주로 쓰는 팔(오른쪽)을 당기듯이 들어올리고,
몸을 오른쪽으로 비튼 포즈.

박물고기로 그린 던지는 움
직임의 연속 동작. 서서히
체중이 왼 다리에 걸리는
표현.

박물고기로 그린 던지기의 마무리 동작.

휘두른 주로 쓰는 팔(오른쪽)을 뻗고,
몸을 왼쪽으로 비튼 포즈.

29

다양한 「반전 비틀기」 그리기

박물고기 원 3개를 이용한 몸통을 응용해 비틀린 몸을 빠르고 멋있게 그려봅시다.

반전 비틀기란…

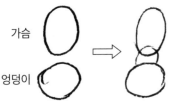

가슴

엉덩이

강하게 몸을 비틀었을 때 가슴과 엉덩이(허리)의 방향이 서로 달라지는 상태를 반전 비틀기라 이름 붙여 보았다. 가슴이 측면일 때는 처진 안경 모양(가는 타원), 엉덩이가 대각선일 때는 둥근 안경 모양으로 하면 간단히 모양을 잡을 수 있다(19페이지 참조).

처진 안경 모양의 가슴
(가는 타원)

둥근 안경 모양 엉덩이(허리)

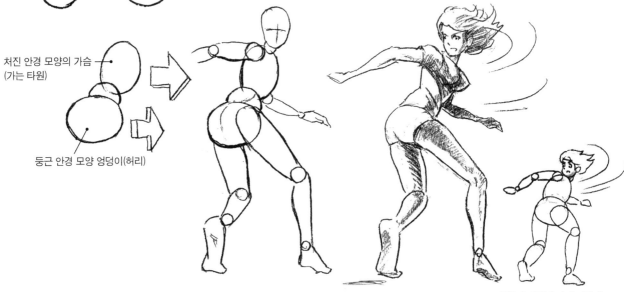

통통한 체형의 반전 비틀기. 배의 들어간 부분을 최소화 해 그린다.

하이 앵글, 로 앵글 시의 반전 비틀기

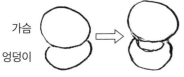

가슴

엉덩이

대각선 위에서 내려다 본 하이 앵글나 올려다 본 로 앵글의 경우, 타원형 안경(두꺼운 타원)을 겹쳐 그린다.

타원형 안경으로
그린 가슴(두꺼운 타원)

타원형 안경으로
그린 엉덩이
(두꺼운 타원)

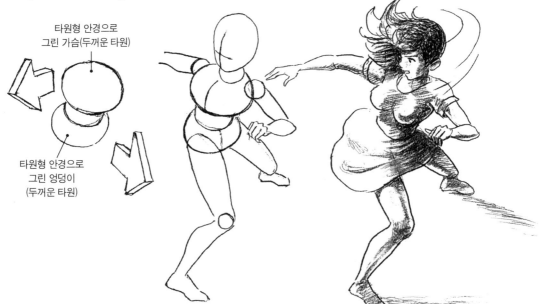

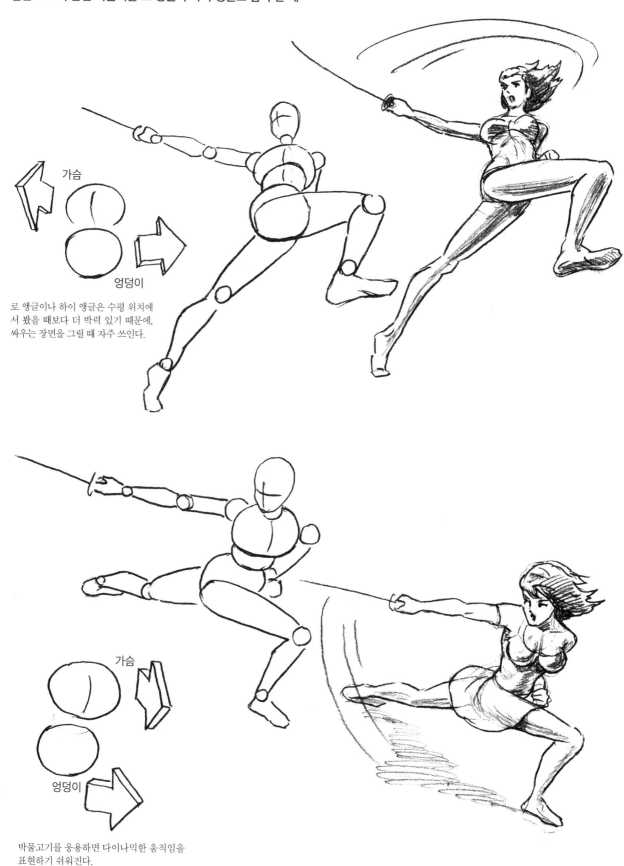

가슴

엉덩이

로 앵글이나 하이 앵글은 수평 위치에
서 봤을 때보다 더 박력 있기 때문에,
싸우는 장면을 그릴 때 자주 쓰인다.

가슴

엉덩이

박물고기를 응용하면 다이나믹한 움직임을
표현하기 쉬워진다.

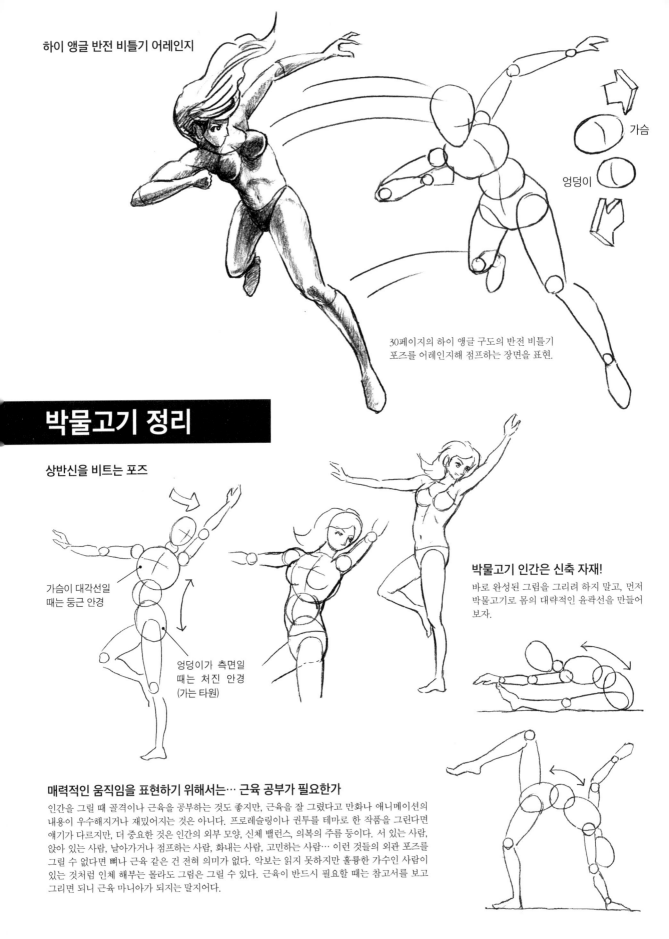

하이 앵글 반전 비틀기 어레인지

가슴

엉덩이

30페이지의 하이 앵글 구도의 반전 비틀기
포즈를 어레인지해 점프하는 장면을 표현.

박물고기 정리

상반신을 비트는 포즈

가슴이 대각선일
때는 둥근 안경

엉덩이가 측면일
때는 처진 안경
(가는 타원)

박물고기 인간은 신축 자재!
바로 완성된 그림을 그리려 하지 말고, 먼저
박물고기로 몸의 대략적인 윤곽선을 만들어
보자.

매력적인 움직임을 표현하기 위해서는… 근육 공부가 필요한가

인간을 그릴 때 골격이나 근육을 공부하는 것도 좋지만, 근육을 잘 그렸다고 만화나 애니메이션의
내용이 우수해지거나 재미어지는 것은 아니다. 프로레슬링이나 권투를 테마로 한 작품을 그린다면
얘기가 다르지만, 더 중요한 것은 인간의 외부 모양, 신체 밸런스, 의복의 주름 등이다. 서 있는 사람,
앉아 있는 사람, 날아가거나 점프하는 사람, 화내는 사람, 고민하는 사람… 이런 것들의 외관 포즈를
그릴 수 없다면 뼈나 근육 같은 건 전혀 의미가 없다. 악보는 읽지 못하지만 훌륭한 가수인 사람이
있는 것처럼 인체 해부는 몰라도 그림은 그릴 수 있다. 근육이 반드시 필요할 때는 참고서를 보고
그리면 되니 근육 마니아가 되지는 말지어다.

제2장
액션 포즈의 기본은 「달리기」

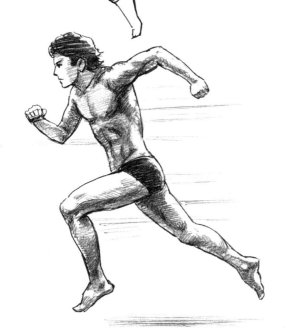

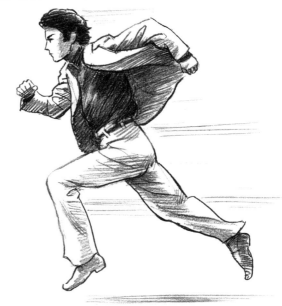

「달리기」의 4대 법칙은 이런 형태!

중요

최고의 스피드감을 내는 폼

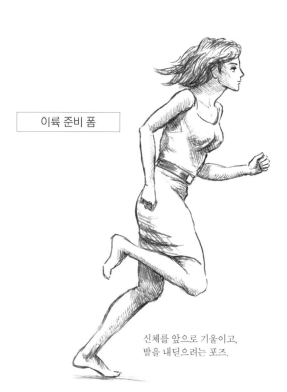

이륙 준비 폼

신체를 앞으로 기울이고,
발을 내딛으려는 포즈.

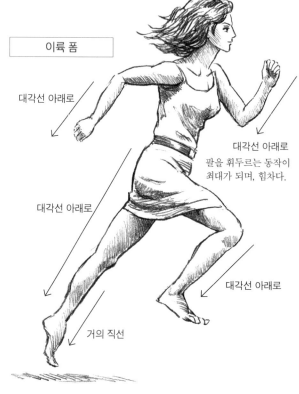

이륙 폼

대각선 아래로

대각선 아래로

대각선 아래로
팔을 휘두르는 동작이
최대가 되며, 힘차다.

대각선 아래로

거의 직선

박물고기를 사용하면…
30초면 충분하다! 세계 최고속
이상적 인체 묘사법

어째서 엉덩이부터 그리는가

사람의 전신을 그릴 때 얼굴부터 그리는 사람은 데생적으로 말하면, 틀렸다. 가장 좋은 방법은 박물고기 묘사법으로, 상부의 얼굴(0)과 하부의 발(8) 위치를 메모하고, 그 한가운데인 복부(4) 위치를 결정한다. 즉, 인간의 중심인 엉덩이의 위치를 결정하면 거기서부터 상반신과 하반신을 그릴 수 있기 때문에, 여러분이 자주 실수하는 몸이 길고 다리가 짧아지거나 발이 공중에 떠 있거나 하는 사태가 발생하지 않는다.

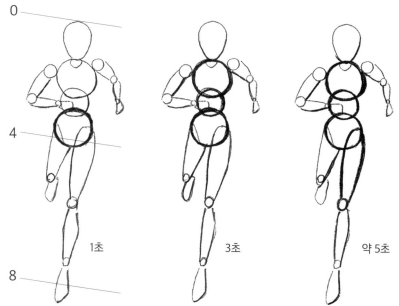

0

4

8

1초

3초

약 5초

① 박물고기 인체를 그릴 때는 위에서부터 순서대로 그리는 것이 아니라, 전체의 이미지를 생각한 후 인체의 중심부를 파악하고 전체의 밸런스를 고려해, 상하좌우로 늘리면 밸런스가 잡힌 그림을 그릴 수 있다.

지금까지 달리는 포즈를 그리는 방법을 여러 가지로 시험하고 연구해보았는데, 결국 이 4가지 전형적인 형태로 집약된다는 사실을 알게 되었습니다. 애니메이션을 만들 경우 손을 휘두르고 다리를 움직이는 모든 동작은 이러한 포즈를 반복하는 움직임입니다. 이 4대 법칙을 다양한 각도에서 그릴 수 있게 된다면 달리는 포즈를 완벽하게 표현 가능합니다.

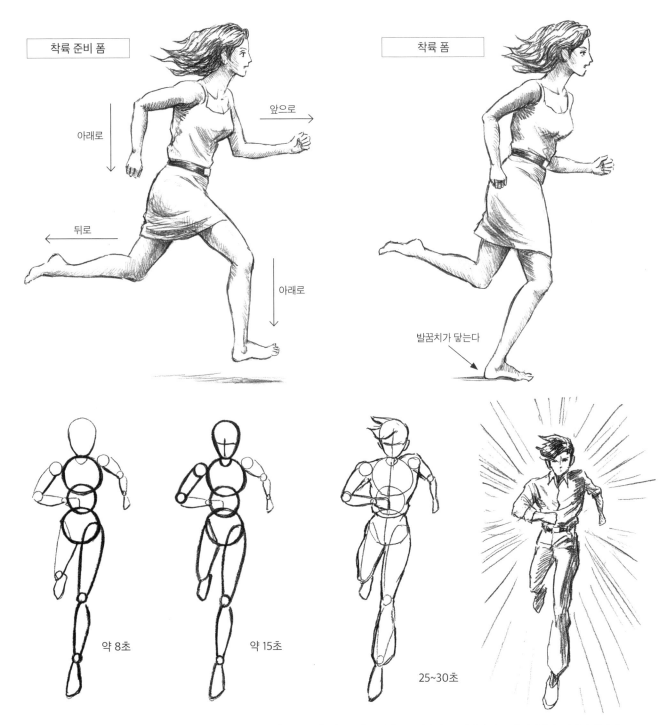

착륙 준비 폼

아래로

앞으로

뒤로

아래로

착륙 폼

발꿈치가 닿는다

약 8초

약 15초

25~30초

② 중심부인 동체(3개의 원) 위치를 결정한 후에는, 다리부터 그리든 머리부터 그리든 케이스 바이 케이스로 움직임을 붙여 나간다.

③ 박물고기로 전체를 그렸다면, 그 위에 옷을 그려 완성한다. 신체의 살이나 근육도 중요하지만, 우선은 박물고기로 액션 포즈를 즐기는 것을 추천한다.

「전력 질주」 폼에 대해

이륙 준비~이륙 폼의 예

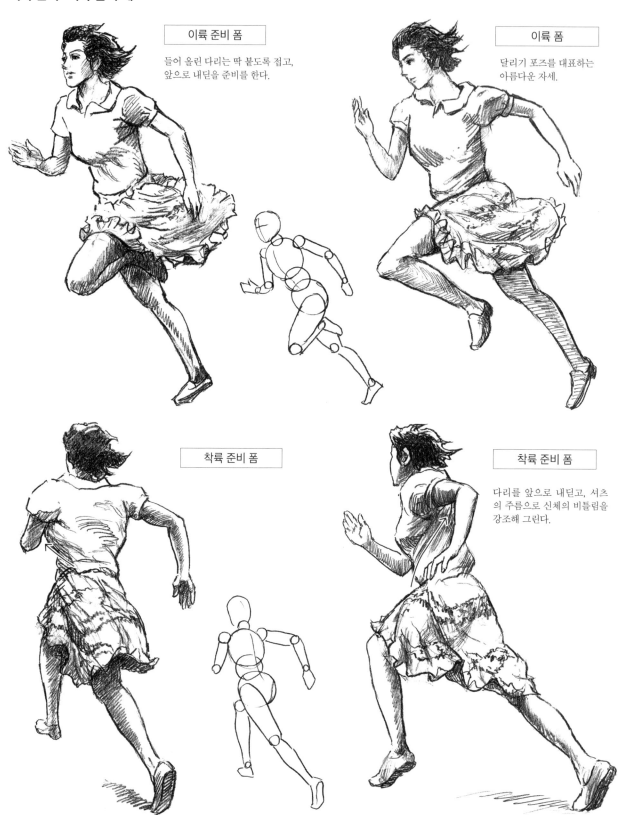

이륙 준비 폼
들어 올린 다리는 딱 붙도록 접고,
앞으로 내딛을 준비를 한다.

이륙 폼
달리기 포즈를 대표하는
아름다운 자세.

착륙 준비 폼

착륙 준비 폼
다리를 앞으로 내딛고, 셔츠
의 주름으로 신체의 비틀림을
강조해 그린다.

전력 질주 포즈는 무릎이 높이 올라오고 팔 휘두르는 동작이 커집니다. 스커트가 크게 나부끼고 무릎이 보이는 포즈를 그려봅시다. 주름이 많이 지는 스커트의 펄럭임을 추가하면 움직임 표현이 리얼해집니다.

착륙 폼의 예

신체를 앞으로 기울이고, 팔다리의 각도를 역동적으로 조절해 그리자. 머리와 가슴이 앞으로 나오도록 박물고기로 윤곽을 그린 다음 기울기를 표현한다.

<div style="text-align:center">착륙 폼</div>

오른 다리가 앞으로 나오면 주름은 화면 왼쪽 위를 향하게 된다.

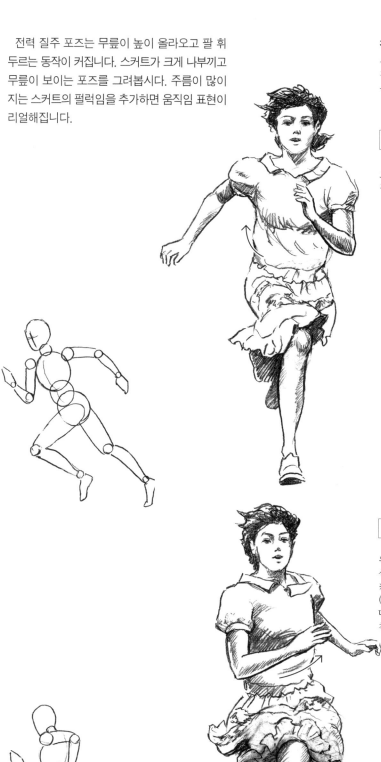

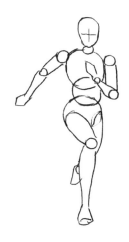

<div style="text-align:center">착륙 폼</div>

왼 다리가 앞으로 나오면 주름은 화면 오른쪽 위를 향한다. 신체에 밀착한 옷은 이런 경향이 두드러진다. 프릴(frill, ※ 주름을 물결 모양으로 만든 가장자리 장식)이나 개더 (gather, ※ 양복 등의 주름) 등이 들어간 부드러운 스커트는 다리에 휘감기므로, 주름의 방향성이 불명확한 경우에는 천의 펄럭임을 파악해 그린다.

여성의 경우 달릴 때 팔을 좌우로 흔드는 경우가 많다.

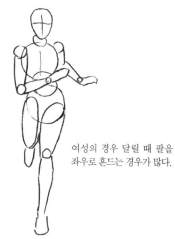

전력 질주의 「강력한 힘」과 「스피드감」

팔다리의 각도를 「대각선 90°」로 하면 힘찬 달리기가 됩니다.

「강력한 힘」은 90° 폼…측면

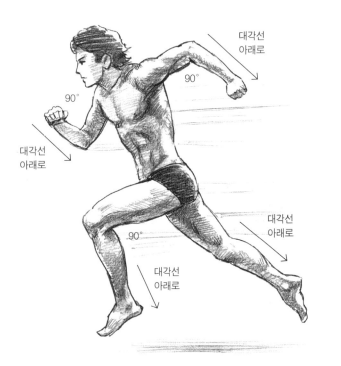

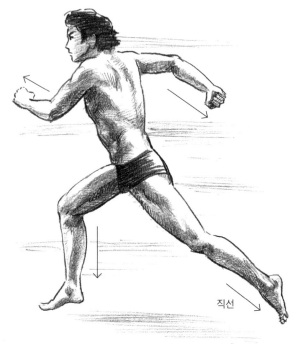

「스피드감」은 상의가 펄럭이는 모습으로

상의를 팔이 움직이는 방향으로 나부끼게 하면 스피드감을 살릴 수 있습니다.

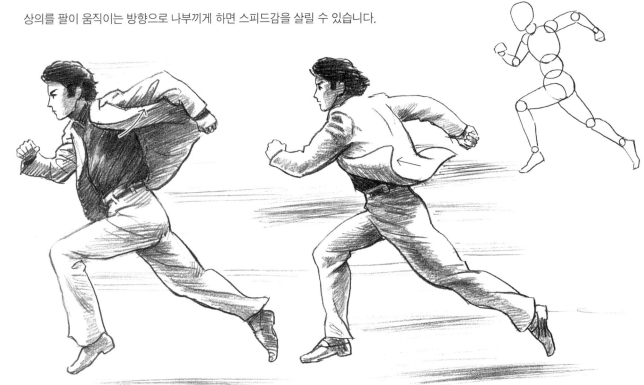

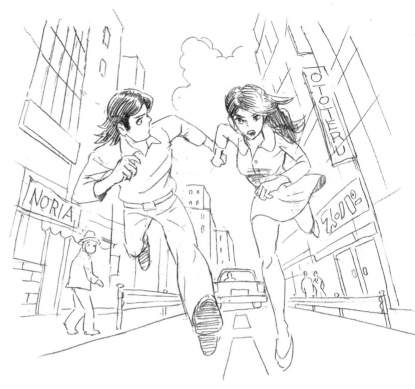

남성의 경우 달릴 때 팔을 앞뒤로
흔드는 경우가 많다.

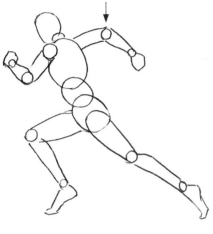

선화에 의한 질주 장면.

지금 어떤 상황이고 등장인물이 어떤 대사를
말하고 있는지를 상상하면서 그리면 좋다.

「날 따라 와!」
「범인은 저 녀석이야!」
「도쿄까지 앞으로 120km!」
「네가 두 번째로 좋아!」
「빨리! 라멘 가게가 어디야?!」
「빨리! 화장실 어딨어!」
「택시 같은 건 도움이 안 된다구~!」
「은행 문 닫을 시간이야!」

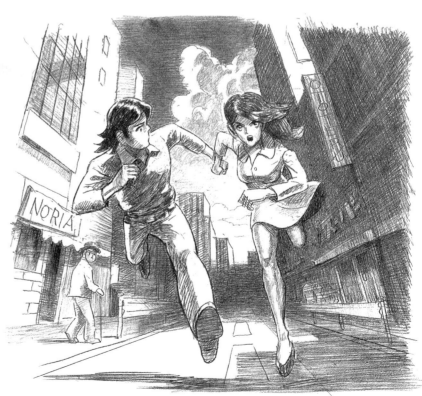

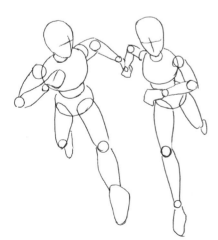

움직임을 크게 보여주기 위해, 남성의 팔도 좌우
방향으로 휘두르는 느낌으로 그렸다.

음영을 추가해 그린 예.

전속력으로 달리는 포즈

1 신체를 앞으로 기울인 자세로 한다.
2 양손은 크게 휘둘러 「∧」, 「<」 모양으로 굽혀진다.
3 다리(발)는 양쪽 다리가 벌어지지 않도록 한쪽 다리를 「<」 모양으로 굽히고, 다른 한쪽 다리를 일직선으로 그려 지면을 박차는 것처럼 표현한다.
4 효과선을 적당히 넣는다.

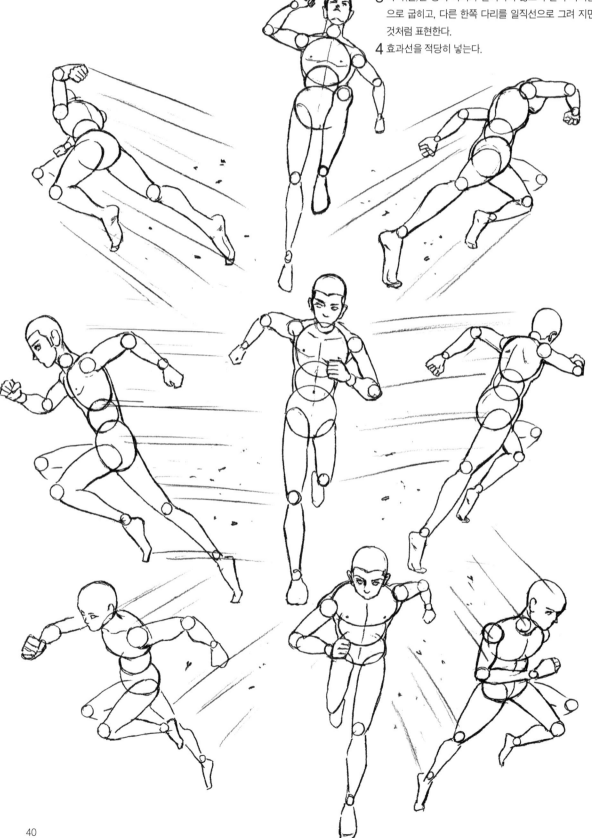

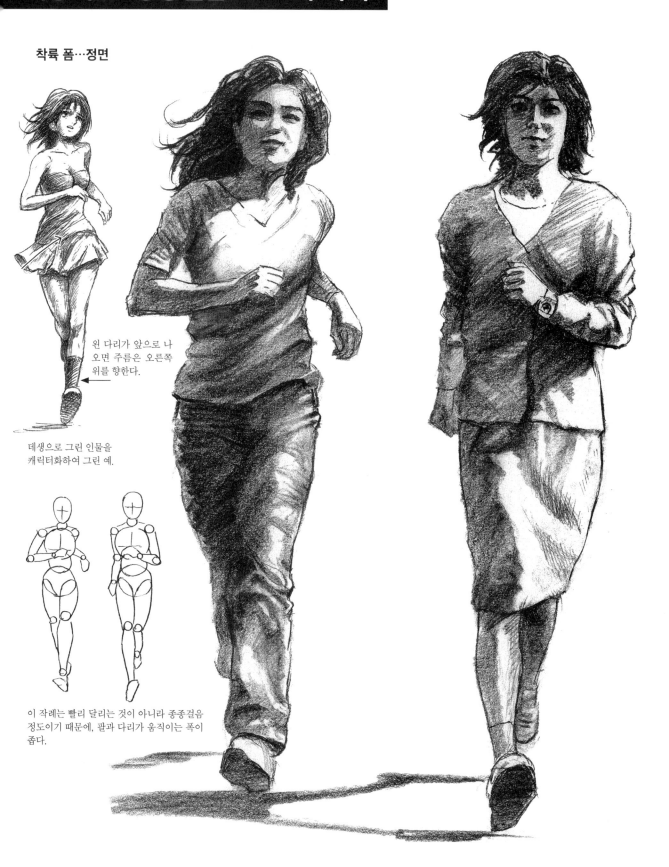

역동적인 「종종걸음」 포즈에 대해

착륙 폼…정면

왼 다리가 앞으로 나
오면 주름은 오른쪽
위를 향한다.

데생으로 그린 인물을
캐릭터화하여 그린 예.

이 작례는 빨리 달리는 것이 아니라 종종걸음
정도이기 때문에, 팔과 다리가 움직이는 폭이
좁다.

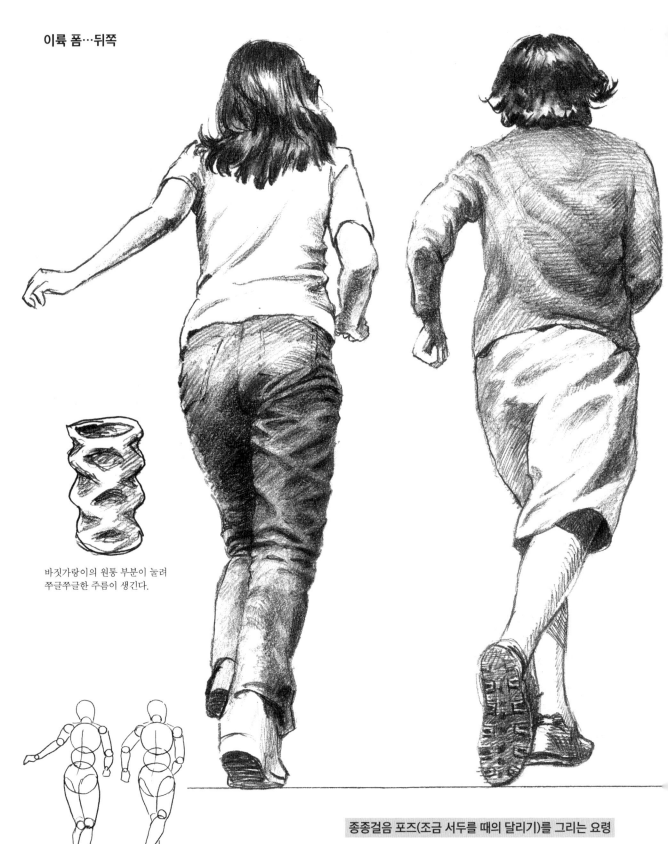

바짓가랑이의 원통 부분이 눌려
쭈글쭈글한 주름이 생긴다.

약간 로 앵글 느낌인 뒤쪽 그림은
엉덩이(허리)를 살짝 크게.

종종걸음 포즈(조금 서두를 때의 달리기)를 그리는 요령

1 신체는 수직 자세로 한다.

2 양 손을 너무 크게 휘두르지 않는다.

3 발을 높이 들지 않는다.

4 효과선은 거의 넣지 않는다.

착륙 준비 폼⋯뒤쪽

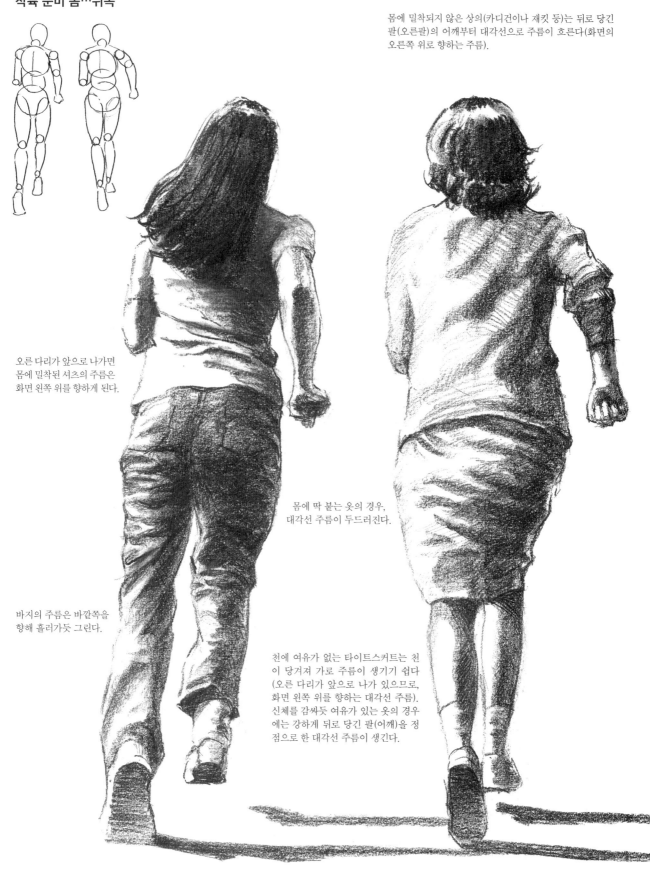

몸에 밀착되지 않은 상의(카디건이나 재킷 등)는 뒤로 당긴 팔(오른팔)의 어깨부터 대각선으로 주름이 흐른다(화면의 오른쪽 위로 향하는 주름).

오른 다리가 앞으로 나가면 몸에 밀착된 셔츠의 주름은 화면 왼쪽 위를 향하게 된다.

몸에 딱 붙는 옷의 경우, 대각선 주름이 두드러진다.

바지의 주름은 바깥쪽을 향해 흘러가듯 그린다.

천에 여유가 없는 타이트스커트는 천이 당겨져 가로 주름이 생기기 쉽다(오른 다리가 앞으로 나가 있으므로, 화면 왼쪽 위를 향하는 대각선 주름). 신체를 감싸듯 여유가 있는 옷의 경우에는 강하게 뒤로 당긴 팔(어깨)을 정점으로 한 대각선 주름이 생긴다.

역동적인 「러닝」 포즈에 대해

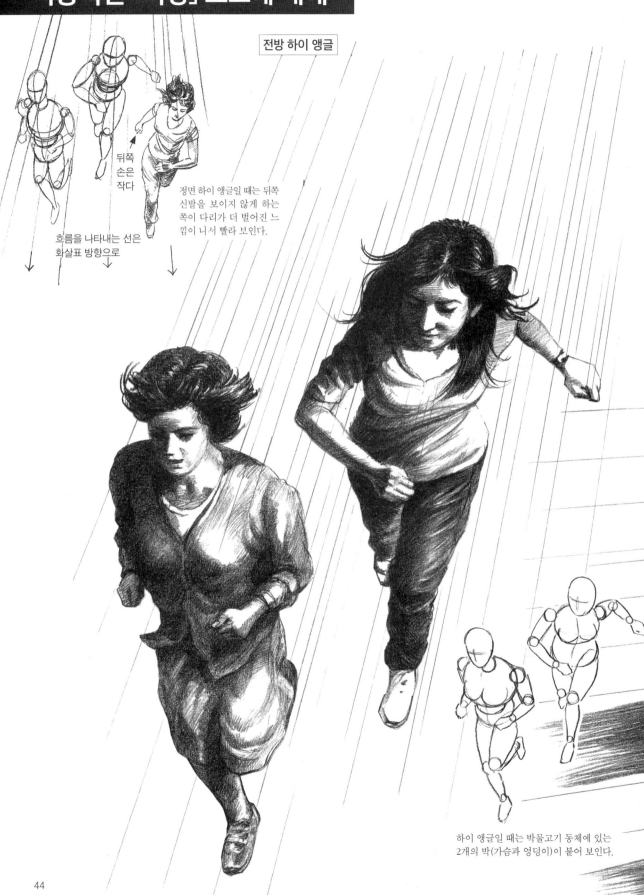

뒤쪽
손은
작다

흐름을 나타내는 선은
화살표 방향으로

정면 하이 앵글일 때는 뒤쪽
신발을 보이지 않게 하는
쪽이 다리가 더 벌어진 느
낌이 나서 빨라 보인다.

하이 앵글일 때는 박물고기 동체에 있는
2개의 박(가슴과 엉덩이)이 붙어 보인다.

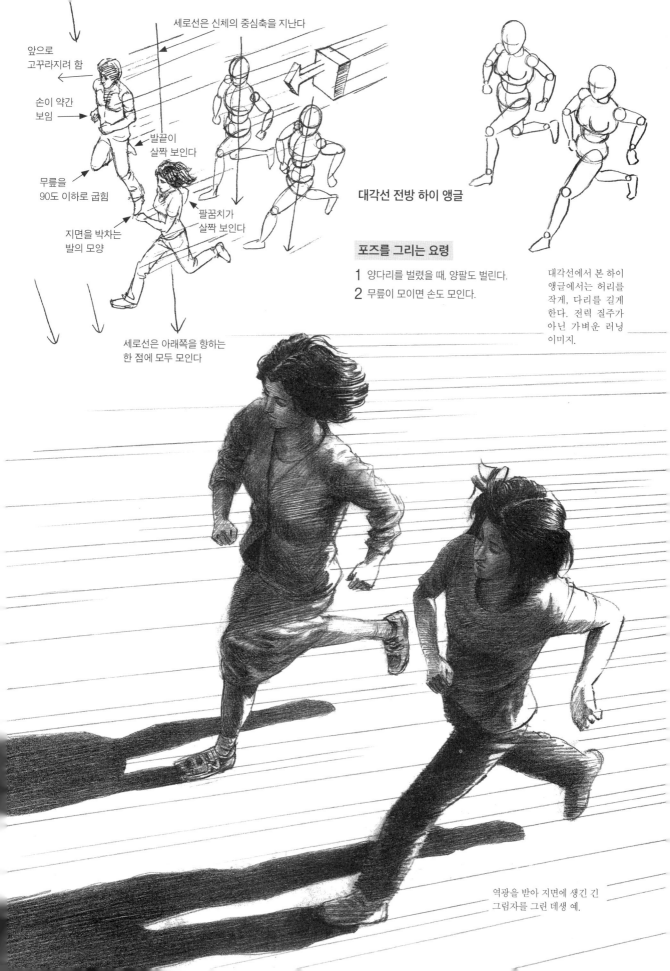

앞으로
고꾸라지려 함

세로선은 신체의 중심축을 지난다

손이 약간
보임

발끝이
살짝 보인다

무릎을
90도 이하로 굽힘

팔꿈치가
살짝 보인다

지면을 박차는
발의 모양

세로선은 아래쪽을 향하는
한 점에 모두 모인다

대각선 전방 하이 앵글

포즈를 그리는 요령

1 양다리를 벌렸을 때, 양팔도 벌린다.
2 무릎이 모이면 손도 모인다.

대각선에서 본 하이
앵글에서는 허리를
작게, 다리를 길게
한다. 전력 질주가
아닌 가벼운 러닝
이미지.

역광을 받아 지면에 생긴 긴
그림자를 그린 데생 예.

역동적인 「빙글빙글 달리기」 포즈에 대해

표준 앵글(약간 하이 앵글)의 경우

같은 이착륙 폼을 다양한 각도에서 보도록 합시다. 둥근 원을
달리는 포즈를 약간 하이 앵글, 하이 앵글, 로 앵글로 봤을 때
의 폼 변화를 박물고기 윤곽선으로
그린 것입니다.

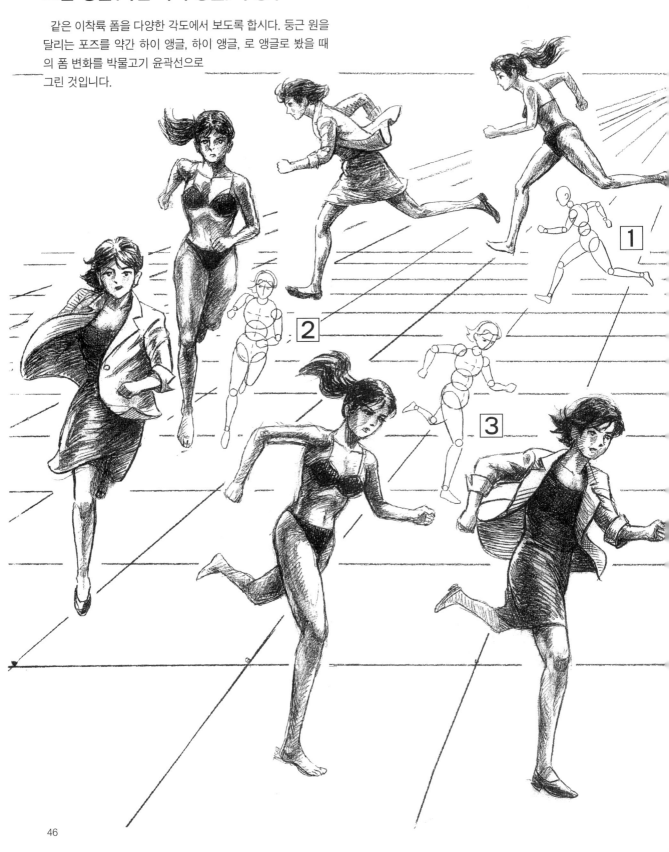

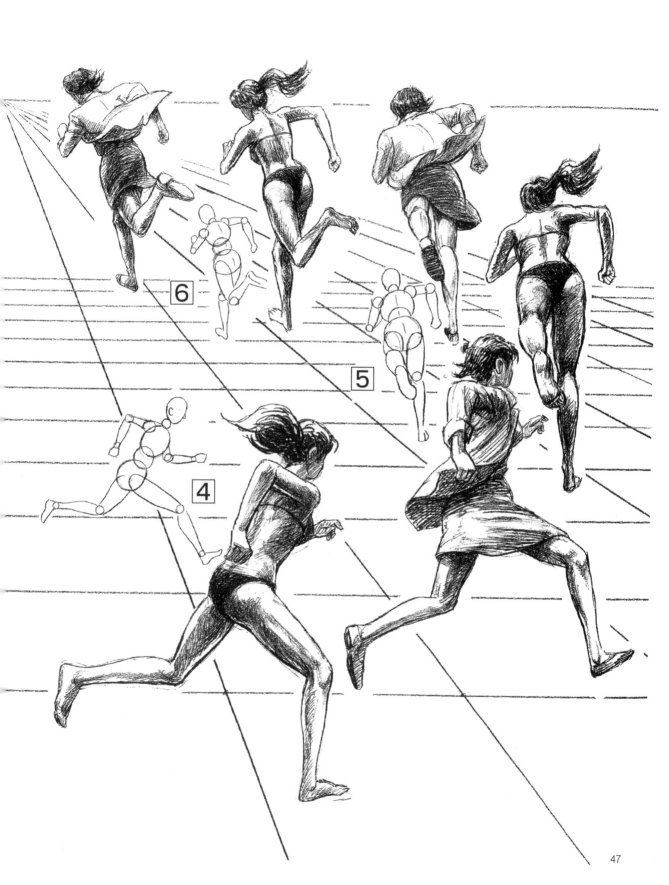

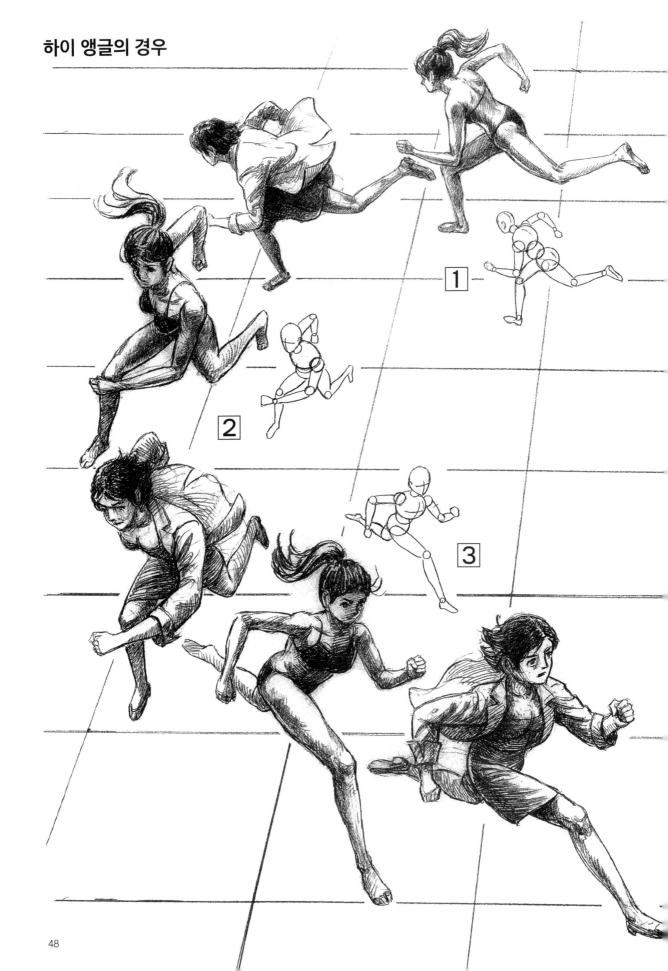

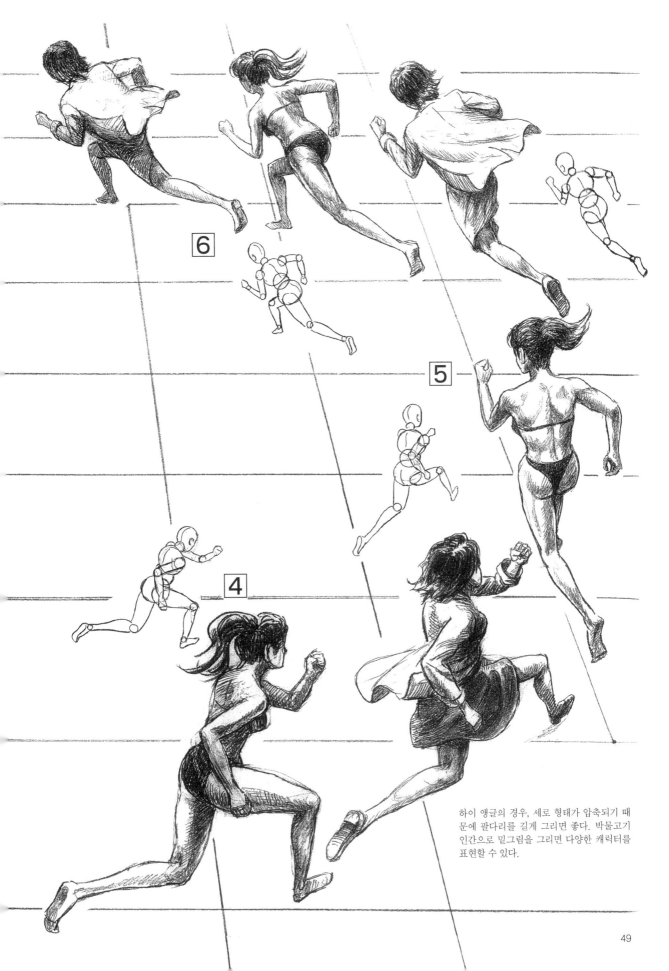

6

5

4

하이 앵글의 경우, 세로 형태가 압축되기 때
문에 팔다리를 길게 그리면 좋다. 박물고기
인간으로 밑그림을 그리면 다양한 캐릭터를
표현할 수 있다.

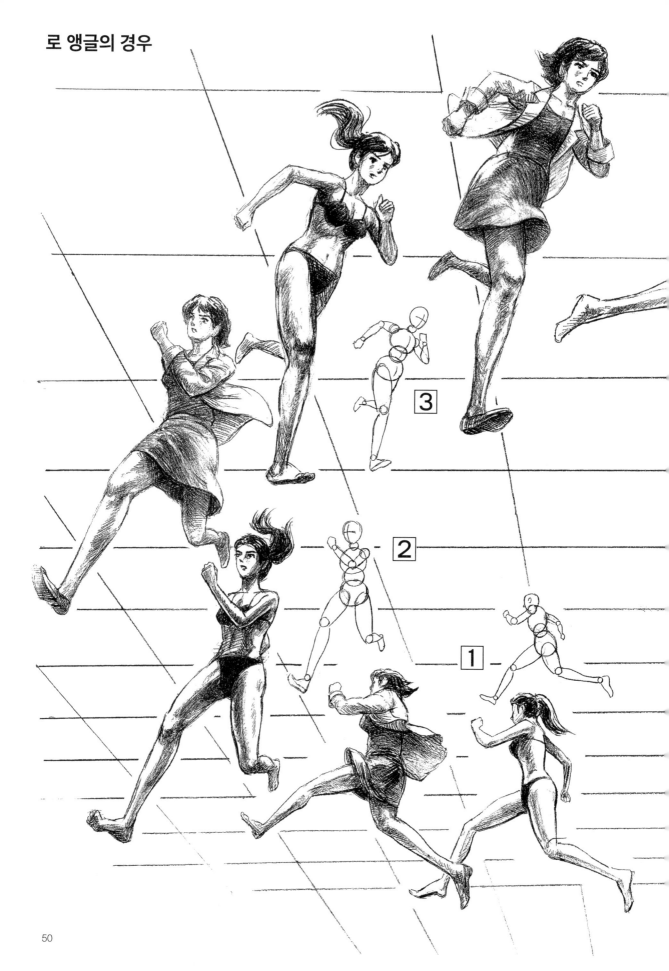

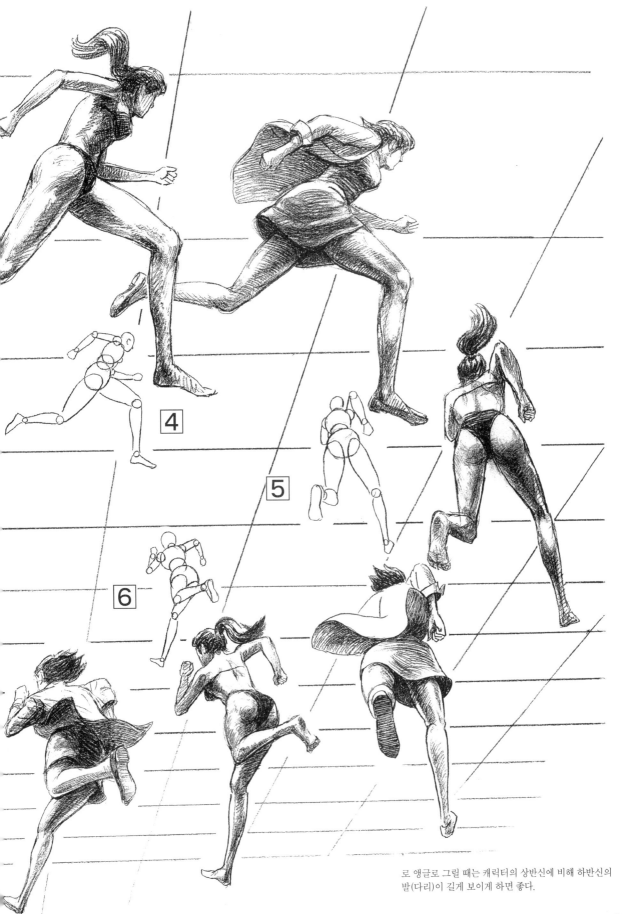

4

5

6

로 앵글로 그릴 때는 캐릭터의 상반신에 비해 하반신의 발(다리)이 길게 보이게 하면 좋다.

역동적인 「빙글빙글 달리기」에서의 변신 예

박물고기의 팔다리를 변화시키면 의외의 액션으로 변신합니다. 46~47페이지의 이착륙 폼에서 변신하는 예입니다. 박물고기 인간은 모든 액션을 가능케 하는 획기적인 데생 소체입니다.

표준 앵글(약간 하이 앵글) 「달리기」 응용

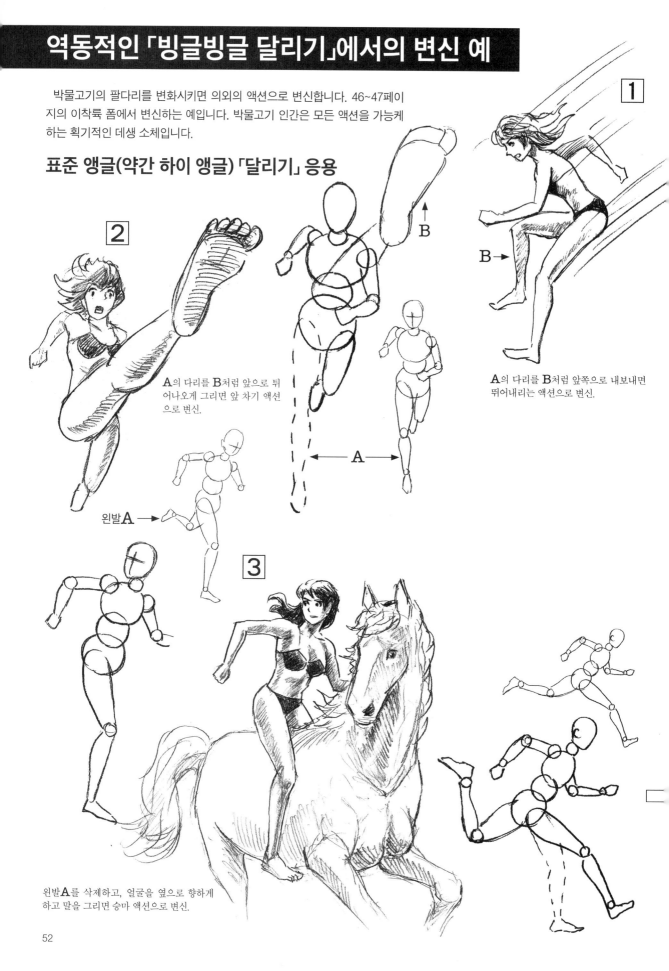

1

B →

A의 다리를 B처럼 앞쪽으로 내보내면 뛰어내리는 액션으로 변신.

2

B

A의 다리를 B처럼 앞으로 튀어나오게 그리면 앞 차기 액션으로 변신.

왼발A →

A

3

왼발A를 삭제하고, 얼굴을 옆으로 향하게 하고 말을 그리면 승마 액션으로 변신.

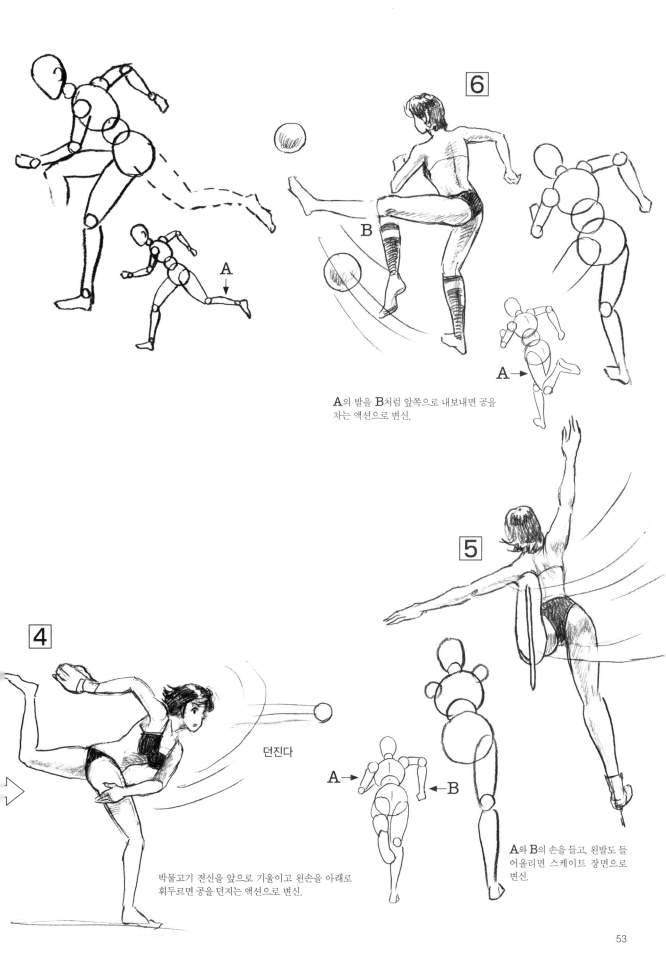

6

A의 발을 B처럼 앞쪽으로 내보내면 공을 차는 액션으로 변신.

5

A와 B의 손을 들고, 왼발도 들 어올리면 스케이트 장면으로 변신.

4

던진다

박물고기 전신을 앞으로 기울이고 왼손을 아래로 휘두르면 공을 던지는 액션으로 변신.

A

B

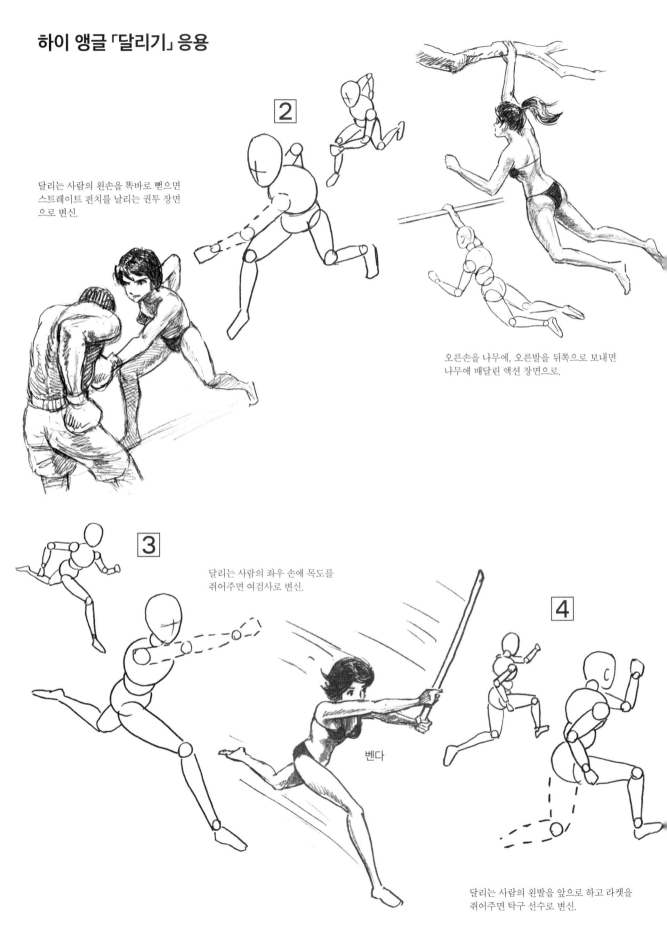

하이 앵글 「달리기」 응용

2

달리는 사람의 왼손을 똑바로 뻗으면
스트레이트 펀치를 날리는 권투 장면
으로 변신.

오른손을 나무에, 오른발을 뒤쪽으로 보내면
나무에 매달린 액션 장면으로.

3

달리는 사람의 좌우 손에 목도를
쥐어주면 여검사로 변신.

벤다

4

달리는 사람의 왼발을 앞으로 하고 라켓을
쥐어주면 탁구 선수로 변신.

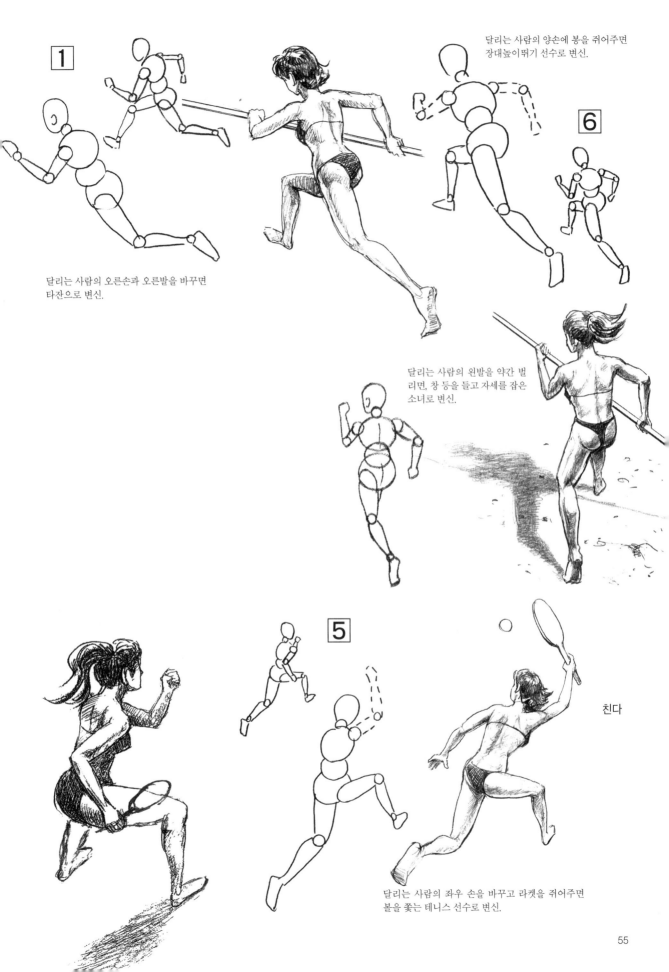

달리는 사람의 양손에 봉을 쥐어주면
장대높이뛰기 선수로 변신.

1

6

달리는 사람의 오른손과 오른발을 바꾸면
타잔으로 변신.

달리는 사람의 왼발을 약간 벌
리면, 창 등을 들고 자세를 잡은
소녀로 변신.

5

친다

달리는 사람의 좌우 손을 바꾸고 라켓을 쥐어주면
볼을 쫓는 테니스 선수로 변신.

로 앵글 「달리기」 응용

달리는 사람의 손발을 조금 바꾸면 펜싱 선수로 변신.

이쪽을 향해 달려오는 사람의 목을 왼쪽을 향하게 하고, 왼쪽 무릎을 가슴까지 올리면 야구의 투수 폼으로 변신.

오른발을 들어 올리면 점프하는 폼으로.

달리는 사람의 오른손을 들어 올려 볼을 치게 하면 배구 선수로 변신.

오른발을 들어 올리면 뛰어 오르는 액션으로.

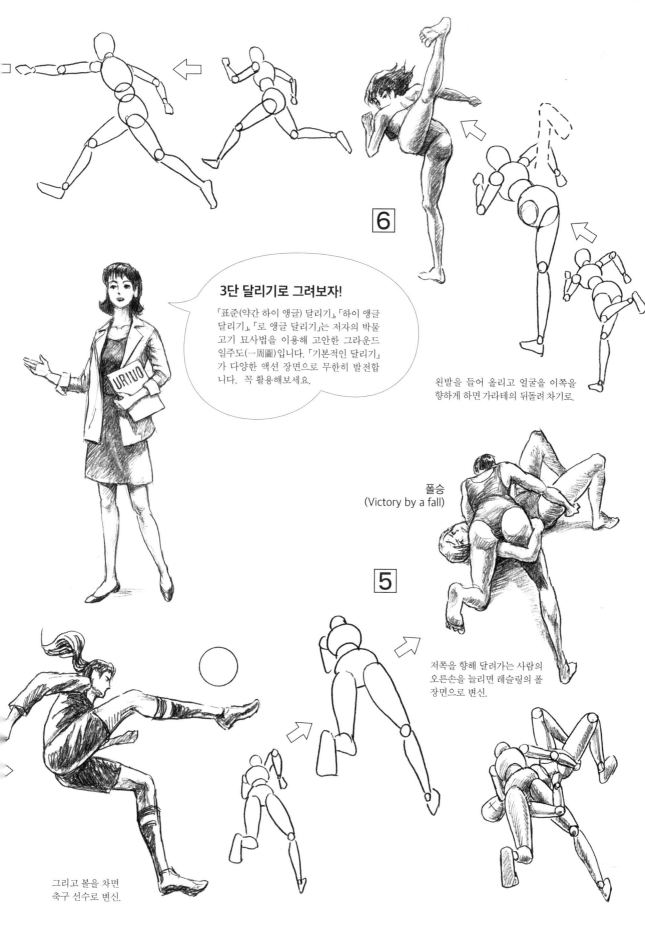

6

3단 달리기로 그려보자!

「표준(약간 하이 앵글) 달리기」, 「하이 앵글 달리기」, 「로 앵글 달리기」는 저자의 박물고기 묘사법을 이용해 고안한 그라운드 일주도(一周圖)입니다. 「기본적인 달리기」가 다양한 액션 장면으로 무한히 발전합니다. 꼭 활용해보세요.

왼발을 들어 올리고 얼굴을 이쪽을 향하게 하면 가라테의 뒤돌려 차기로.

폴승
(Victory by a fall)

5

저쪽을 향해 달려가는 사람의 오른손을 늘리면 레슬링의 폴 장면으로 변신.

그리고 볼을 차면 축구 선수로 변신.

검도 액션

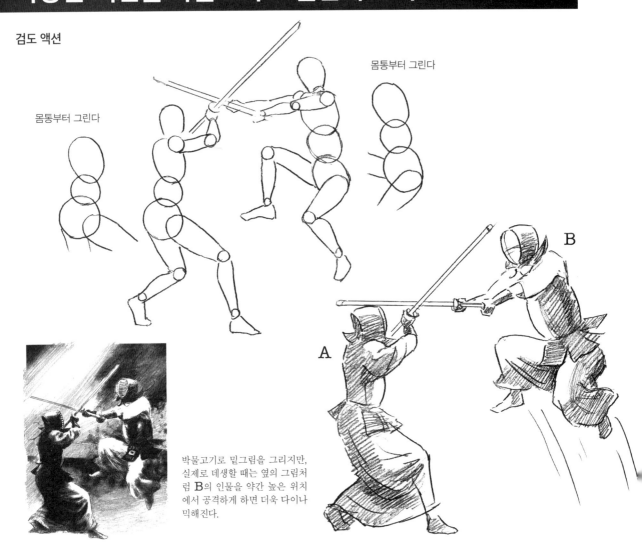

몸통부터 그린다

몸통부터 그린다

박물고기로 밑그림을 그리지만, 실제로 데생할 때는 옆의 그림처럼 B의 인물을 약간 높은 위치에서 공격하게 하면 더욱 다이나믹해진다.

스모 액션

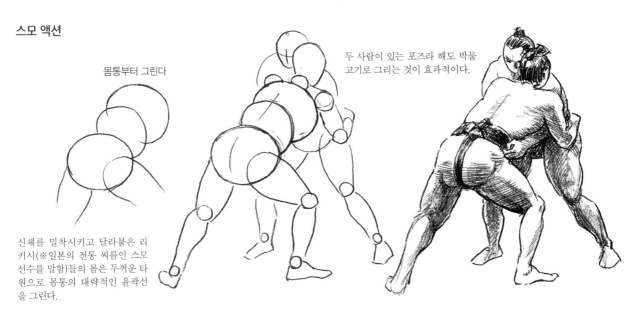

몸통부터 그린다

두 사람이 있는 포즈라 해도 박물고기로 그리는 것이 효과적이다.

신체를 밀착시키고 달라붙은 리키시(※일본의 전통 씨름인 스모 선수를 말함)들의 몸은 두꺼운 타원으로 몸통의 대략적인 윤곽선을 그린다.

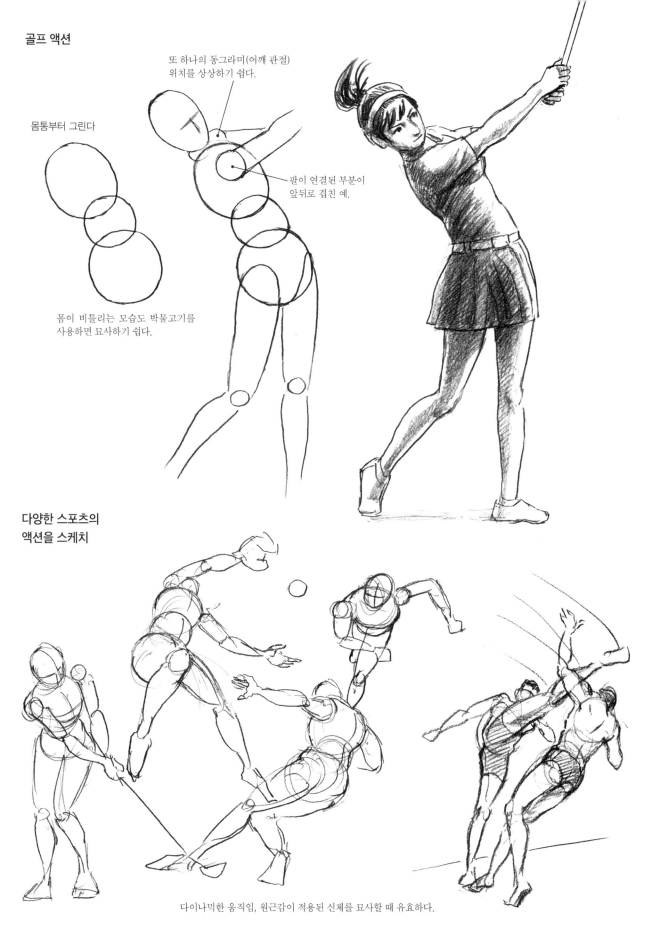

골프 액션

또 하나의 동그라미(어깨 관절) 위치를 상상하기 쉽다.

몸통부터 그린다

팔이 연결된 부분이 앞뒤로 겹친 예.

몸이 비틀리는 모습도 박물고기를 사용하면 묘사하기 쉽다.

다양한 스포츠의 액션을 스케치

다이나믹한 움직임, 원근감이 적용된 신체를 묘사할 때 유효하다.

「차기」 포즈에서 다른 움직임으로

예를 들자면, 「차기」 포즈에 주목해 보자

「달리기」를 다른 움직임이 있는 포즈로 변신시킬 때는 어떤 부분을 고려해 그려야 할까요. 우선 「차기」 장면을 생각하고 연구해 봅시다.

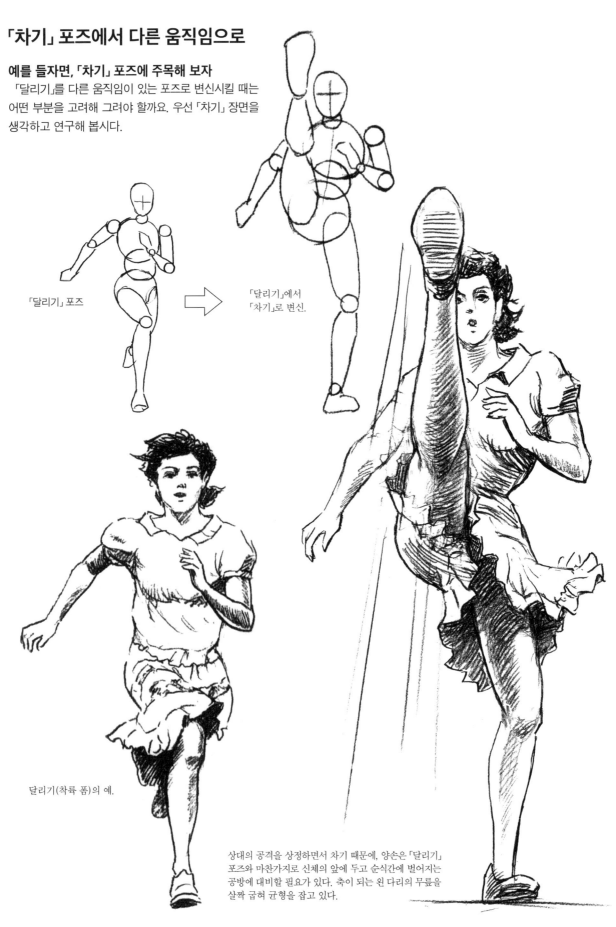

「달리기」 포즈

「달리기」에서 「차기」로 변신.

달리기(착륙 폼)의 예.

상대의 공격을 상정하면서 차기 때문에, 양손은 「달리기」 포즈와 마찬가지로 신체의 앞에 두고 순식간에 벌어지는 공방에 대비할 필요가 있다. 축이 되는 왼 다리의 무릎을 살짝 굽혀 균형을 잡고 있다.

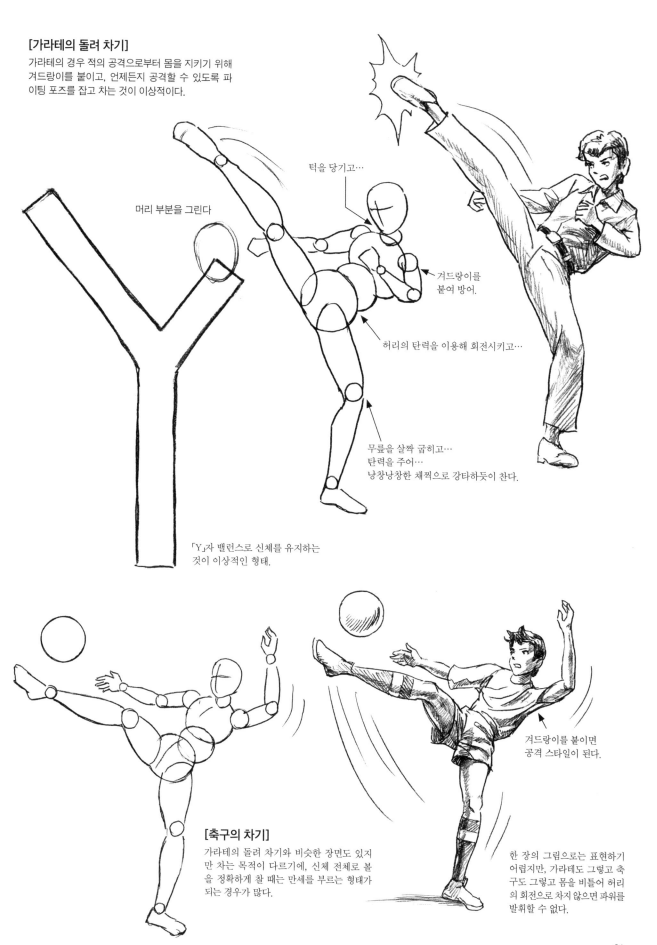

[가라테의 돌려 차기]

가라테의 경우 적의 공격으로부터 몸을 지키기 위해 겨드랑이를 붙이고, 언제든지 공격할 수 있도록 파이팅 포즈를 잡고 차는 것이 이상적이다.

턱을 당기고…

머리 부분을 그린다

겨드랑이를 붙여 방어.

허리의 탄력을 이용해 회전시키고…

무릎을 살짝 굽히고…
탄력을 주어…
낭창낭창한 채찍으로 강타하듯이 찬다.

「Y」자 밸런스로 신체를 유지하는 것이 이상적인 형태.

[축구의 차기]

가라테의 돌려 차기와 비슷한 장면도 있지만 차는 목적이 다르기에, 신체 전체로 볼을 정확하게 찰 때는 만세를 부르는 형태가 되는 경우가 많다.

겨드랑이를 붙이면 공격 스타일이 된다.

한 장의 그림으로는 표현하기 어렵지만, 가라테도 그렇고 축구도 그렇고 몸을 비틀어 허리의 회전으로 차지 않으면 파워를 발휘할 수 없다.

「볼을 던지는」 포즈에서 다른 움직임으로

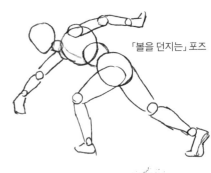

「볼을 던지는」 포즈

적을 끼워넣어 박력 넘치는 장면을 그리자

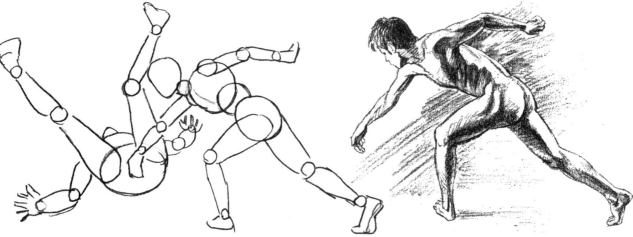

또 한 명의 박물고기를 추가해 적을 던져버리는 장면으로 만든다.

투구 장면의 데생 예

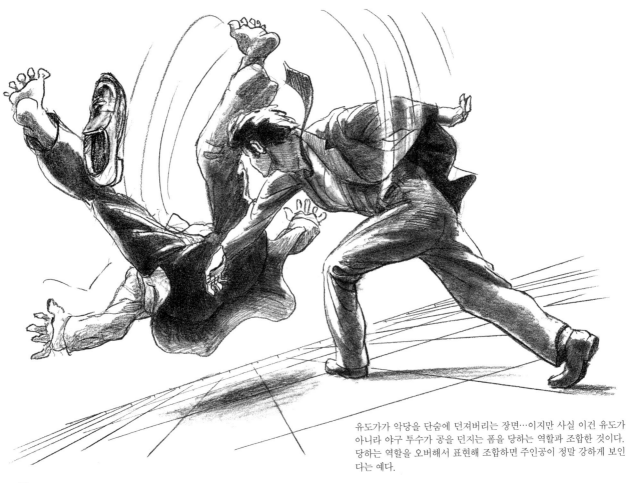

유도가가 악당을 단숨에 던져버리는 장면…이지만 사실 이건 유도가
아니라 야구 투수가 공을 던지는 폼을 당하는 역할과 조합한 것이다.
당하는 역할을 오버해서 표현해 조합하면 주인공이 정말 강하게 보인
다는 예다.

제3장
액션·배틀 신의 기본은 「가라테」

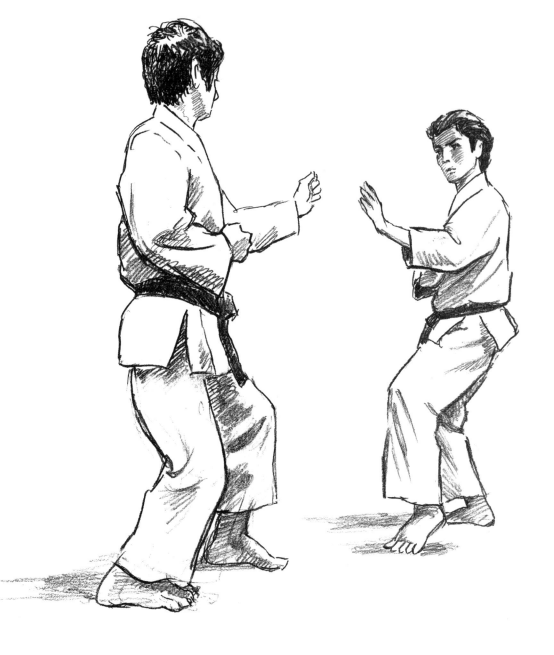

가라테의 기본은 「자세」부터

가라테의 서기 자세 4대 기본

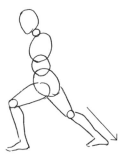

앞으로 내민 무릎을 굽히고,
뒤쪽 다리는 똑바로 뻗는다.

앞굽이(전굴) 서기… 뒷발에 5, 앞발에 5씩 체중을 싣는다.

뒤쪽 무릎을 굽히고, 허리를
낮추고 뒤쪽 발끝을 바깥쪽
으로 벌린다.

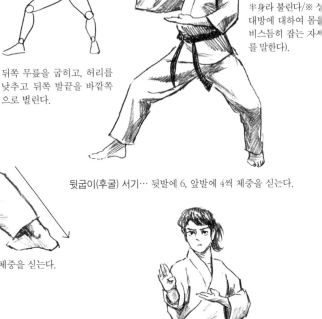

허리와 상반신은 상
대를 향해 가로 상태
가 되도록 한다(한대
半身라 불린다/※ 상
대방에 대하여 몸을
비스듬히 잡는 자세
를 말한다).

뒷굽이(후굴) 서기… 뒷발에 6, 앞발에 4씩 체중을 싣는다.

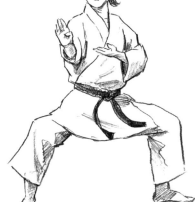

사고 서기… 왼발에 5, 오른발에 5씩 체중을 싣는다.

앞굽이 서기는 공격기의 기본

차 등을 손으로 밀 때 자세를 낮추고 체중을 차의
한 점에 실은 다음, 뒷다리를 직선으로 뻗어 지면
을 계속 박차면 최대한의 힘을 발휘할 수 있다.
그와 마찬가지로 정면의 상대를 쓰러트릴 경우,
허리를 정면을 향하게 하고 앞굽이로 모든 체중
을 실어 펀치를 날리면 파괴력이 강해진다. 이것
은 권투 등의 타격계 격투기 등에도 상통하는 역
학적인 사고방식이다.

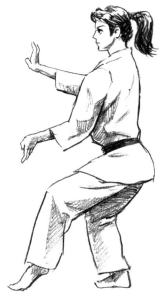

▲ 상반신을 똑바로 세우고,
좌우의 다리를 벌려 발끝이
밖을 향하게 하고 허리를
낮춘다.

◀ 가볍게 양 무릎을 굽히고 앞발은
발끝으로 지탱하며, 뒷발의 발끝은
바깥쪽으로 벌린다.

※ 자세의 서는 방법은 각 유파에 따라 다양한 의
견이 있으며, 발이나 허리 위치 등이 조금씩
다르다. 이러한 자세나 기술 등은 저자의 오랜
가라테 경험에 기반해 해설하도록 하겠다.

반후굴(묘족, 고양이 발) 서기…
뒷발에 7, 앞발에 3씩 체중을 싣는다.

가라테의 실전적인 자세

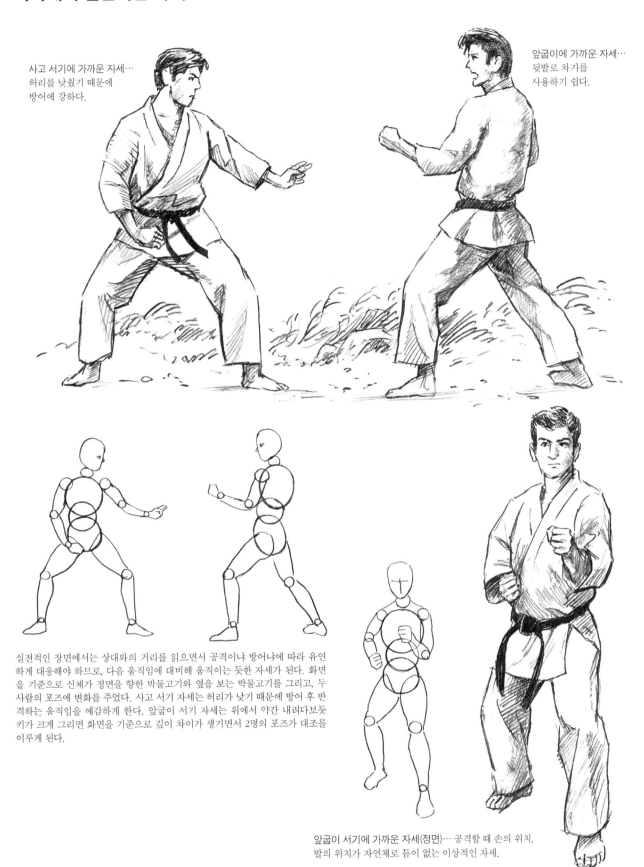

사고 서기에 가까운 자세…
허리를 낮췄기 때문에
방어에 강하다.

앞굽이에 가까운 자세…
뒷발로 차기를
사용하기 쉽다.

실전적인 장면에서는 상대와의 거리를 읽으면서 공격이냐 방어냐에 따라 유연
하게 대응해야 하므로, 다음 움직임에 대비해 움직이는 듯한 자세가 된다. 화면
을 기준으로 신체가 정면을 향한 박물고기와 옆을 보는 박물고기를 그리고, 두
사람의 포즈에 변화를 주었다. 사고 서기 자세는 허리가 낮기 때문에 방어 후 반
격하는 움직임을 예감하게 한다. 앞굽이 서기 자세는 위에서 약간 내려다보듯
키가 크게 그리면 화면을 기준으로 깊이 차이가 생기면서 2명의 포즈가 대조를
이루게 된다.

앞굽이 서기에 가까운 자세(정면)… 공격할 때 손의 위치,
발의 위치가 자연체로 틈이 없는 이상적인 자세.

가라테는 틈이 없는 「자세」로

다양한 자세의 예

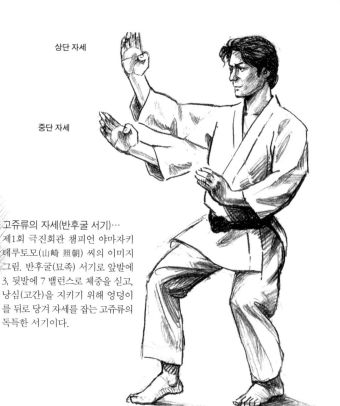

상단 자세

중단 자세

고쥬류의 자세(반후굴 서기)…
제1회 극진회관 챔피언 야마자키
테루토모(山崎 照朝) 씨의 이미지
그림. 반후굴(묘족) 서기로 앞발에
3, 뒷발에 7 밸런스로 체중을 싣고,
낭심(고간)을 지키기 위해 엉덩이
를 뒤로 당겨 자세를 잡는 고쥬류의
독특한 서기이다.

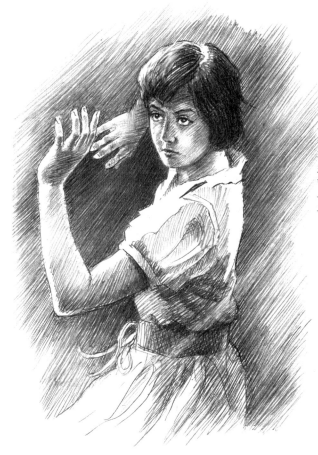

비스듬히 서서 자세를 잡은 사람을 그린 것. 상대에 대해 몸이 가로로
향해 있으므로, 지르거나 차기로부터 몸통과 머리를 방어하기 쉽다.

자세를 보면 얼마나 강한지 알 수 있다

　가라테는 검술과도 비슷한데, 한 순간에 상대를 쓰러트리는
「일격필살」이라는 표어가 있습니다. 과연 한 방에 쓰러트릴
수 있을 정도로 수련을 쌓았는지 아닌지, 그것은 자세를 보면
알 수 있습니다. 강자의 자세는 일거수일투족에서 기본기가
느껴지기 마련으로 쓸데없는 움직임이 없고, 상대는 뱀이 노려
보는 개구리처럼 한 걸음도 움직일 수 없는 상태가 되기까지
합니다.

뒷굽이 자세는 쇼토칸류, 와도류, 시토류 등 각 유파에서도 거의 같다.
그림은 고쥬류인 저자의 뒷굽이 서기. 고쥬류는 현재의 경기용 가라테
의 원류라 일컬어지는 전통적인 오키나와(류큐 왕조)의 무술 「나파디
(那覇手)」의 기술을 이어받았다. 오른쪽 그림처럼 서는 방식을 뒷굽이
서기라 부르며, 주로 쇼토칸류, 와도류, 시토류가 사용한다.

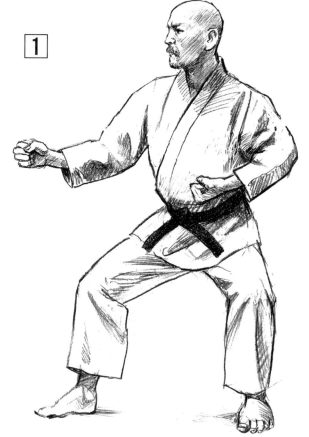

1

뒷굽이 서기… 앞발에 4, 뒷발에 6 밸런스로 체중을 싣는다.

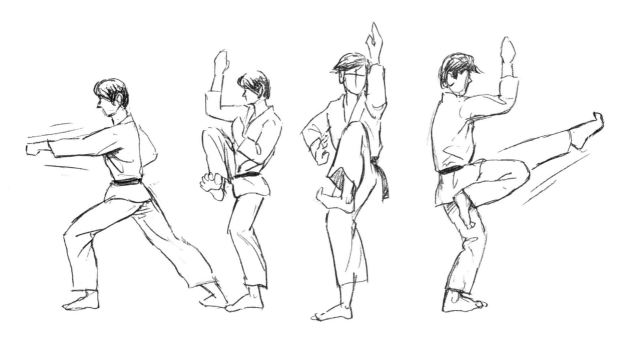

1956년, 타카쿠라 켄(高倉 健)이 데뷔작인 가라테 영화「전광 가라테 치기(電光空手打ち)」(토에이)에서 보여준 박진감 넘치는 자세. 지금까지도 이 멋진 포즈는 잊을래야 잊을 수가 없다. 그래서 해당 동작의 일련의 흐름을 그려보았다.
낭심(고간)을 완전 방어하며 수도 치기, 앞 차기, 돌려 차기로 한 순간에 공격할 수 있는 완벽한 자세라 생각했기에, 고등학교 시절 자주 흉내를 냈었다(저자).

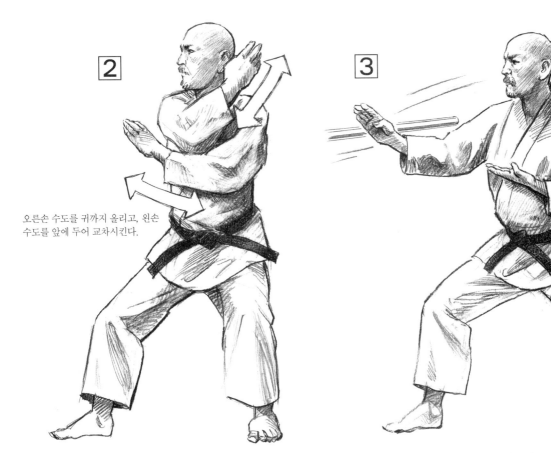

2 오른손 수도를 귀까지 올리고, 왼손 수도를 앞에 두어 교차시킨다.

수도 막기… 공격에 대해 오른손 수도를 내려치며 받아낸다.

3 쇼토칸류, 와도류, 시토류 등의 자세. 이때 왼손 수도는 명치까지 끌어 올린다.

약속 대련 … 「자세」에서 「막기」와 「공격」으로

대련(쿠미테)이란 1대 1로 방어하는 쪽과 공격하는 쪽을 설정해 하는 연습 형식입니다. 여기서는 공격 측이 한 번 공격하면 방어 측이 기술을 막은 후 반격하고, 다시 공격 측이 한 번 공격하는 것을 되풀이하는 「약속 대련」 공방을 박물고기 인간과 실제 데생 예로 묘사합니다. 박물고기 일러스트에서는 더욱 약동감을 주기 위해 구도를 살짝 바꿔 보았습니다.

1

 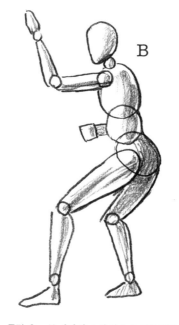 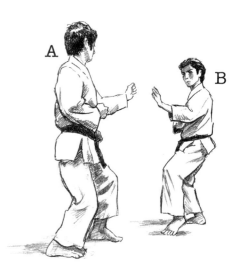

방어 측… 빈틈이 없는 자세를 잡기 위해, 주먹을 약간 앞으로 내민다.

공격 측… 두 사람의 손이 같은 높이고 변화가 없기에, B쪽의 손을 들어올렸다.

2

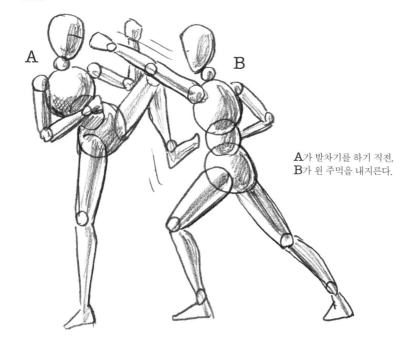 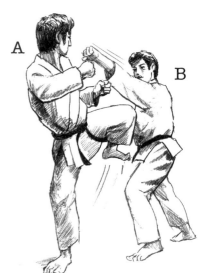

A가 발차기를 하기 직전, B가 왼 주먹을 내지른다.

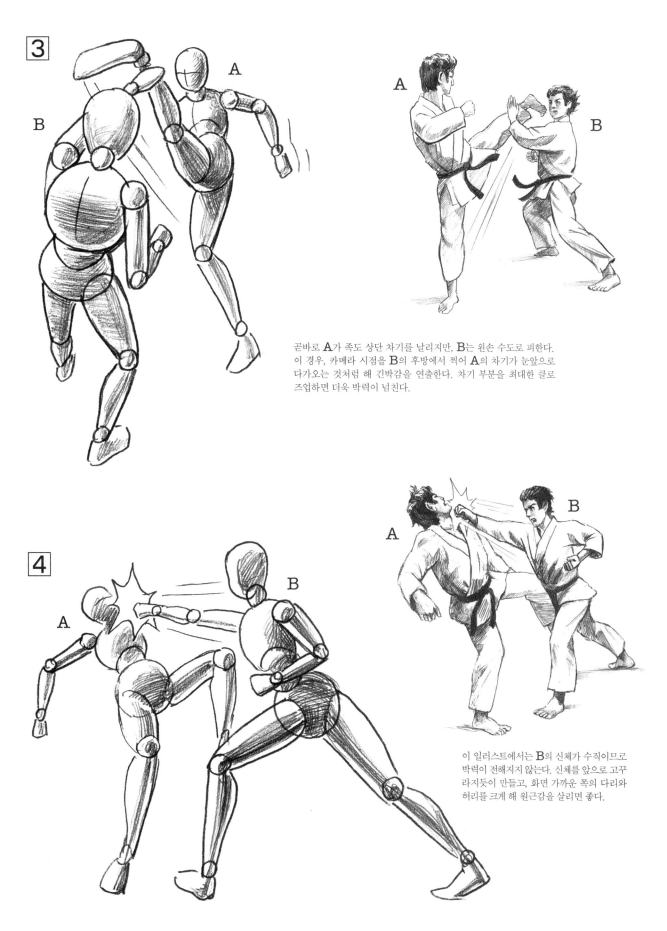

곧바로 A가 족도 상단 차기를 날리지만, B는 왼손 수도로 피한다. 이 경우, 카메라 시점을 B의 후방에서 찍어 A의 차기가 눈앞으로 다가오는 것처럼 해 긴박감을 연출한다. 차기 부분을 최대한 클로즈업하면 더욱 박력이 넘친다.

이 일러스트에서는 B의 신체가 수직이므로 박력이 전해지지 않는다. 신체를 앞으로 고꾸라지듯이 만들고, 화면 가까운 쪽의 다리와 허리를 크게 해 원근감을 살리면 좋다.

신체는 전신이 무기다!

정면에서 상대할 때는 팔다리를 이용한 지르기나 차기 등으로 대응할 수 있지만, 배후에서 끌어안았을 경우에는 후두부, 주먹이나 팔꿈치, 엉덩이, 발꿈치를 사용한 뒤 차기 등으로 반격에 나서도록 합니다. 이마는 예외지만, 신체의 정중선에 위치한 목, 명치(배꼽 약간 위), 고간은 공격에 약한 급소입니다.

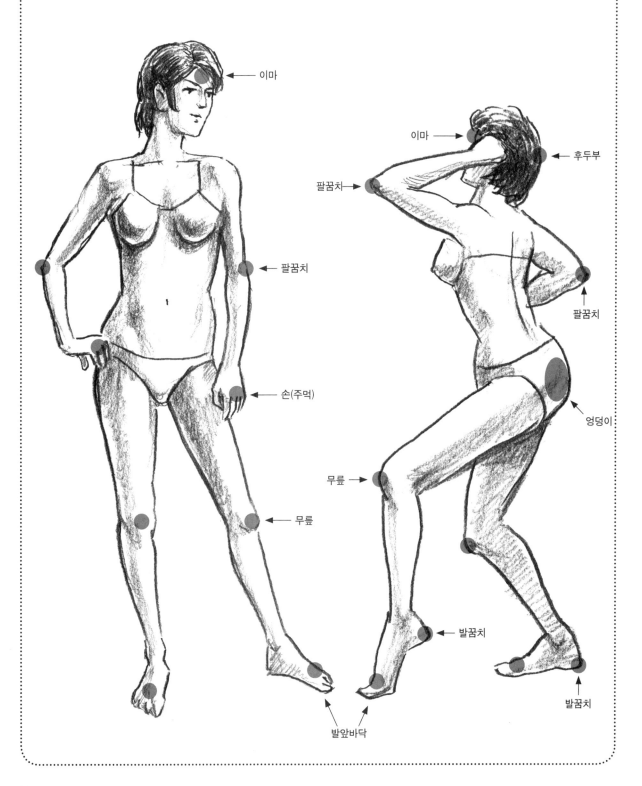

이마
팔꿈치
손(주먹)
무릎

이마
팔꿈치
후두부
팔꿈치
엉덩이
무릎
발꿈치
발꿈치
발앞바닥

제4장
가라테 손 기술의 기본

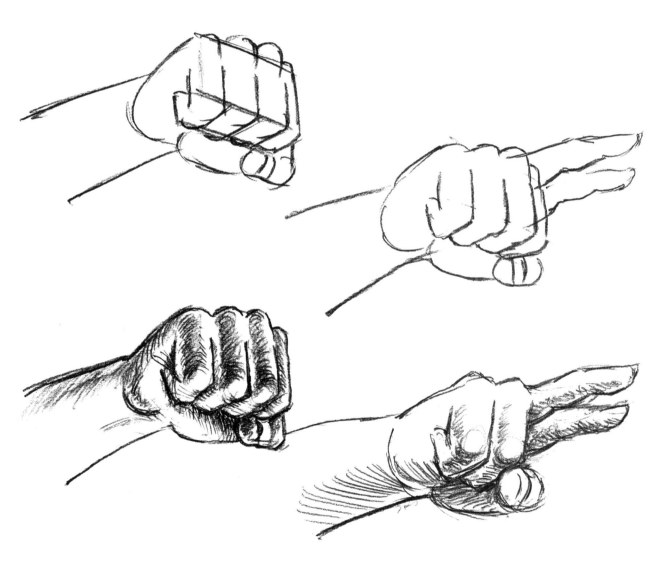

[1] 정권지르기

회전 펀치가 위력을 배가시킨다

탄환에 회전을 걸면 위력이 증가한다는 것은 널리 알려진 사실이지만, 정권지르기도 근력을 회전시키며 내지르면 때리는 힘이 배로 증가합니다. 육안으로는 파악하기 어렵지만, 권투의 스트레이트 펀치도 기본은 회전 펀치입니다.

정면

측면

① 정권을 옆구리로 당겨 자세를 잡는다.

② 공격 시에는 주먹을 옆구리에 힘차게 문지르듯이 뻗는다.

③ 닿기 직전에 주먹을 반 회전시키고, 근육의 뒤틀림을 이용해 대상물에 파고들도록 내지른다. 물론 손만으로 치는 것이 아니라, 허리에 힘을 주고 공격하는 것이 중요하다.

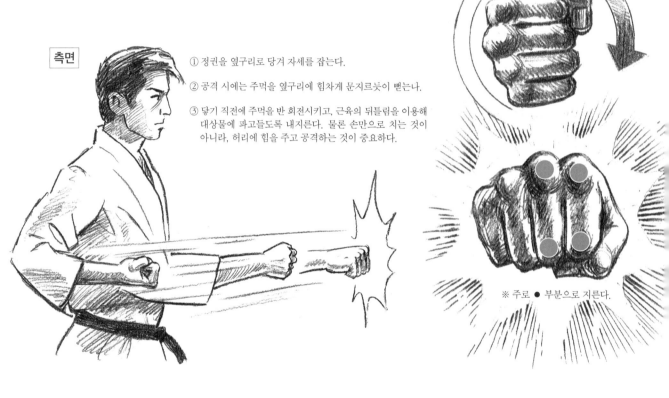

※ 주로 ● 부분으로 지른다.

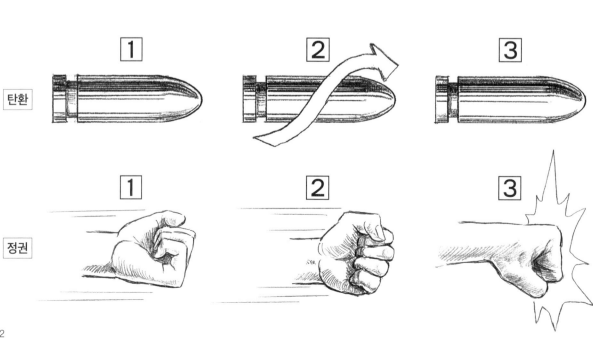

탄환

정권

중단 정권지르기

내딛은 왼발과 반대인 오른팔로 정권지르기(역지르기)를 사용한 후, 앞굽이 자세가 된 상태를 그린 데생.
내딛은 발과 같은 쪽의 팔로 정권지르기(바로지르기)를 한 작례는 권두 2페이지 참조.

상단 정권지르기 분해도

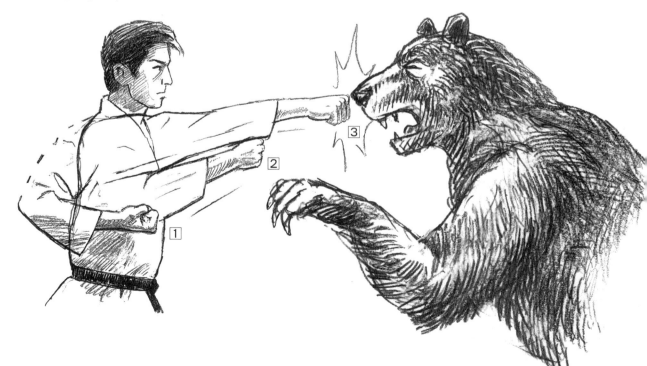

정권지르기 쥐는 방법과 자세

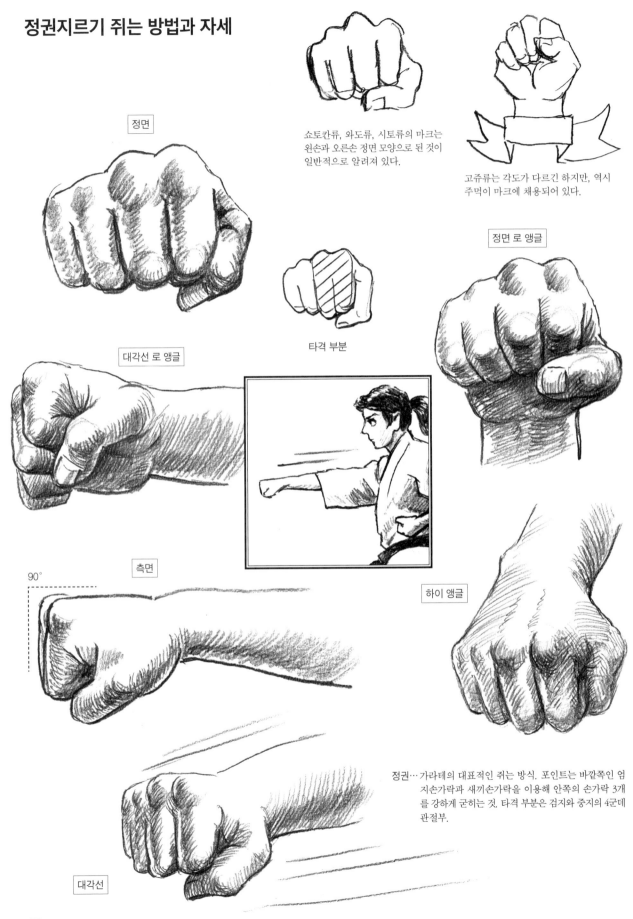

정면

쇼토칸류, 와도류, 시토류의 마크는
왼손과 오른손 정면 모양으로 된 것이
일반적으로 알려져 있다.

고쥬류는 각도가 다르긴 하지만, 역시
주먹이 마크에 채용되어 있다.

정면 로 앵글

타격 부분

대각선 로 앵글

측면

90°

하이 앵글

정권… 가라테의 대표적인 쥐는 방식. 포인트는 바깥쪽인 엄
지손가락과 새끼손가락을 이용해 안쪽의 손가락 3개
를 강하게 군히는 것. 타격 부분은 검지와 중지의 4군데
관절부.

대각선

주목! 볏짚 묶음으로 지르기 훈련

나무에 짚을 말아 정권지르기, 이권, 팔꿈치 치기, 수도 등을 있는 힘껏 때리면서 단련하는 것. 처음에는 짚이 피로 물들지만, 점차 주먹에 굳은살이 생기고, 기와나 블록도 깰 수 있는 파괴력을 얻어 일격으로 사람을 쓰러뜨리는 것도 가능해진다.

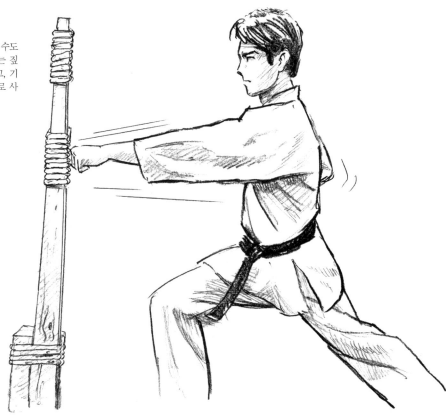

아프리카 케이프타운에 있는 도장에서는 철로 만든 단련대를 사용했다(저자).

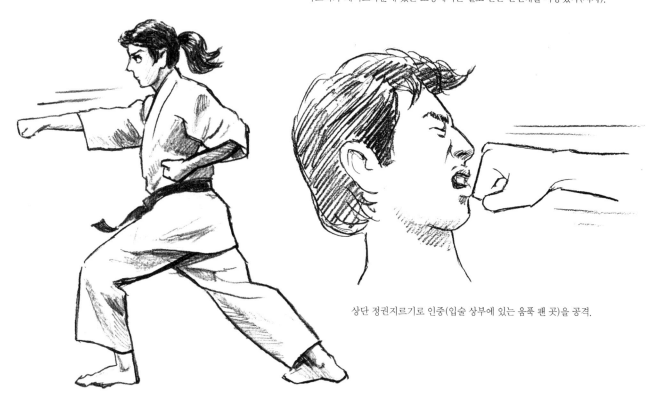

상단 정권지르기로 인중(입술 상부에 있는 움푹 팬 곳)을 공격.

앞굽이 서기 자세로 중단 정권지르기를 사용한 예.

중단 정권지르기 그리기

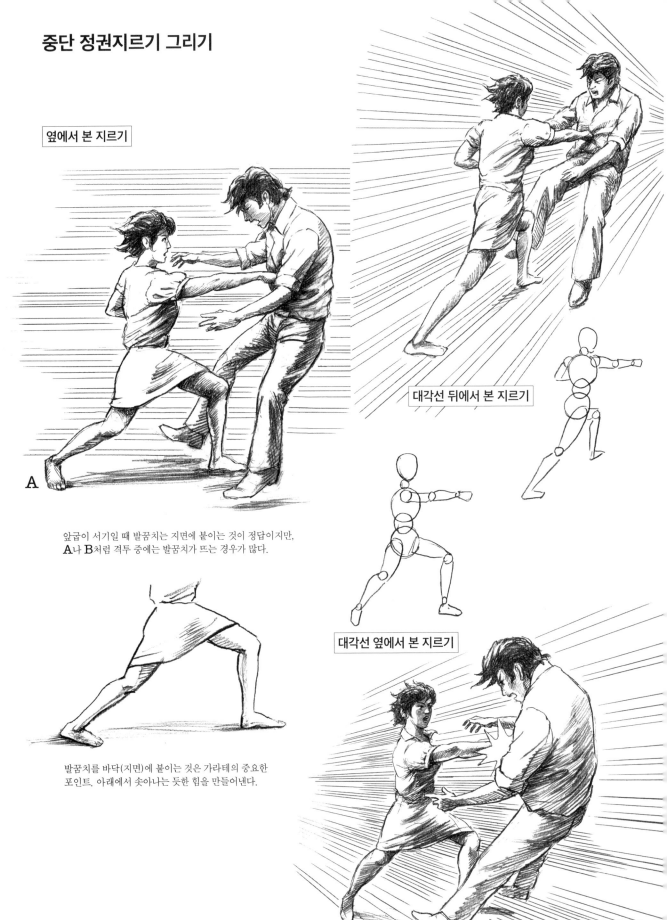

옆에서 본 지르기

A

앞굽이 서기일 때 발꿈치는 지면에 붙이는 것이 정답이지만,
A나 B처럼 격투 중에는 발꿈치가 뜨는 경우가 많다.

발꿈치를 바닥(지면)에 붙이는 것은 가라테의 중요한
포인트. 아래에서 솟아나는 듯한 힘을 만들어낸다.

대각선 뒤에서 본 지르기

대각선 옆에서 본 지르기

B

대각선 후방 하이 앵글에서 본 지르기

위에서 내려다 본 몸통(동체)은 짧고, 뛰어나온 팔다리
(지르는 쪽의 팔과 뒤쪽 다리)는 길게 그린다.

정권 정면 그리는 법

직사각형에서

1×1.5인 직사각형을 그리고, **A**보다 **B**쪽이 약간 넓어지도록 중앙의 세로선을 긋는다.

A와 **B**를 2등분하고, **C**, **D**, **E**, **F**의 손가락을 만든다.

G를 정점으로 삼아 산을 그린다.

엄지손가락 **H**를 그린다.

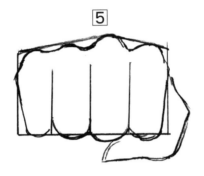

각 손가락의 굴곡을 표현하고…

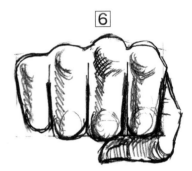

음영을 추가해 완성.

타원에서

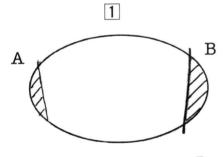

타원에 면적이 작은 **A**와 면적이 약간 넓은 **B**를 만든다.

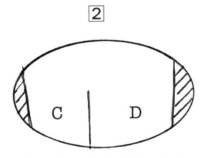

C보다 **D**쪽이 넓도록 중앙 세로선을 긋는다. 빗금 친 **A**와 **B**는 지운다.

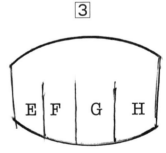

C와 **D**를 2등분해 **E**, **F**, **G**, **H**의 손가락을 만든다.

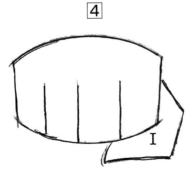

엄지손가락 **I**를 그린다.

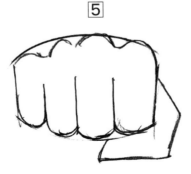

각 손가락의 굴곡을 표현하고…

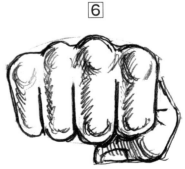

음영을 추가해 완성.

정권 손바닥 쪽 그리는 법

원에서

1 원을 그리고 중앙에 가로선을 긋는다.

2 A보다 B가 더 넓도록 중앙 세로선을 긋고, 팔의 선도 그린다.

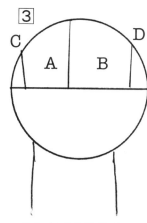

3 약간 대각선인 C, D 세로선을 그리는데, D가 약간 더 안쪽에 오도록 그린다.

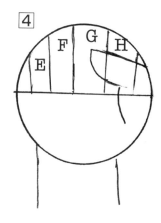

4 A, B를 2등분해 E, F, G, H의 손가락을 만들고 엄지손가락을 그린다.

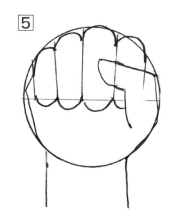

5 각 손가락의 굴곡과 손의 윤곽을 그리고…

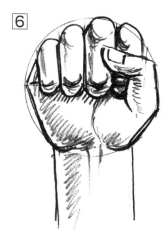

6 음영을 추가해 완성.

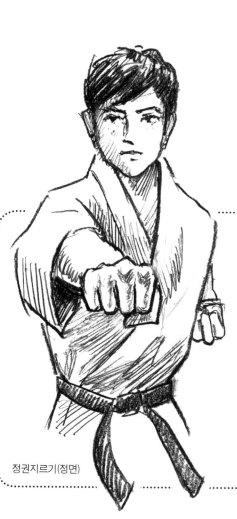

정권지르기(정면)

가라테 굳은살(정권 굳은살)

가라테의 정권지르기는 주로 중지와 검지의 연결부 관절로 공격한다. 이 두 군데 관절을 단련함으로써, 강렬한 펀치를 얻을 수 있고 기와나 벽돌을 깰 수 있다.

가라테의 달인인지 아닌지를 판가름할 때는 이 두 군데 관절의 커다란 굳은살을 보면 판단할 수 있다. 따라서 손에 아무 것도 없는 사람은 약한 사람이라고 생각해도 틀림은 없지만, 반대로 굳은살을 만들어서 강해보이게 하려는 허세용 굳은살도 있다.

가라테 굳은살

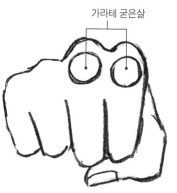

정권 측면 그리는 법

직사각형에서

1×1.5의 직사각형을 그리고, 중앙 아래쪽에 엄지손가락 윤곽용 원을 그린다.

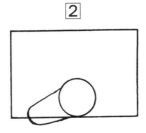

원 왼쪽 아래에 U자를 겹치고…

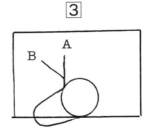

원에서 수직선 **A**, 왼쪽 위의 모퉁이를 향해 선 **B**를 그린다.

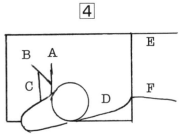

선 **B**에서 선 **C**를 아래쪽으로 그리고, 곡선 **D**와 팔의 선 **E**, **F**를 그린다.

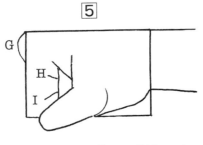

관절에 가라테 굳은살 **G**와 주름 **H**, **I**를 그리고, 원의 필요 없는 부분을 지운다.

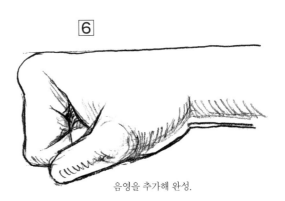

음영을 추가해 완성.

타원에서

타원을 그리고…

왼쪽에 소시지 모양 **A**를 그리고…

A 아래에 닿도록 소시지 모양 **B**를 그리고, 팔 선 **C**를 그린다.

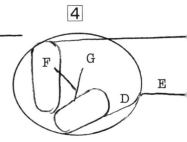

D와 **E**를 그리고, 소시지에 접촉시켜 **Y**자 선 **F**, **G**를 그린다.

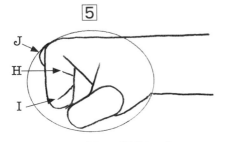

가라테 굳은살 **J**와 주름 **H**, **I**를 그리고, 소시지 **A**의 오른쪽 위 부분을 지운다.

소시지 **B**의 오른쪽 위 부분을 지우고, 음영을 추가해 완성.

주먹을 잘못 쥐면 큰 부상을 초래한다

◎ 올바른 주먹 쥐는 법

90°가 되도록 쥔다.

똑바로 90°

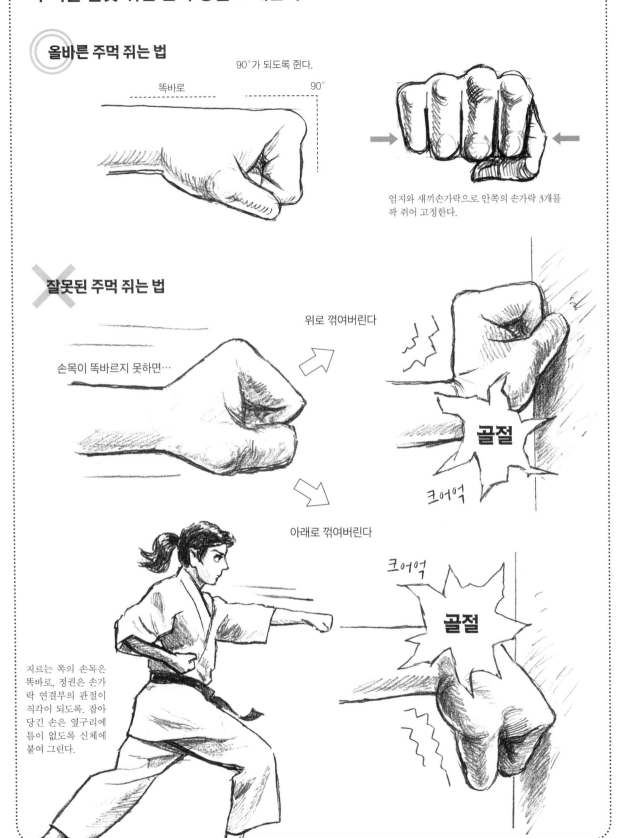

엄지와 새끼손가락으로 안쪽의 손가락 3개를
꽉 쥐어 고정한다.

✕ 잘못된 주먹 쥐는 법

손목이 똑바르지 못하면…

위로 꺾여버린다

골절

크어억

아래로 꺾여버린다

크어억

골절

지르는 쪽의 손목은
똑바로, 정권은 손가
락 연결부의 관절이
직각이 되도록. 잡아
당긴 손은 옆구리에
틈이 없도록 신체에
붙여 그린다.

다양한 앵글의 정권 그리는 법

정면 로 앵글

정사각형을 그리고 3분의 1 지점에 선을 긋는다.

A, B로 나눌 때, B쪽의 면적이 미묘하게 크게 만든다.

C, D의 세로선을 긋고, F를 정점으로 E, G를 그린다.

대각선으로 엄지를 배치하고, H, I 곡선을 그린다.

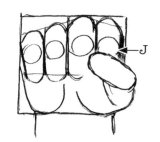

J 부분에 ○ 마크 4개를 그리고, 4개의 손가락에 둥근 느낌을 준다.

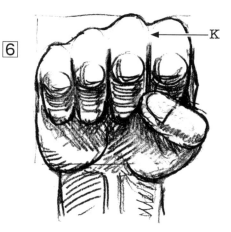

K 부분을 각각 지우고, 음영을 추가해 완성.

측면 로 앵글

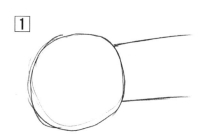

윤곽이 되는 원과 팔의 선을 그린다.

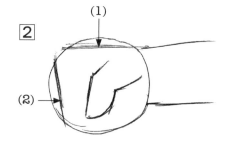

(1), (2) 각도의 선을 긋고 엄지를 그린다.

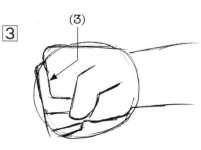

L자형으로 (3) 각 손가락을 그리고

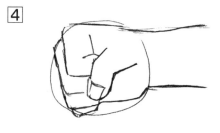

엄지손톱을 그리고, 윤곽선 원을 지운다.

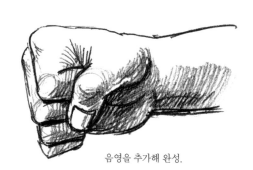

음영을 추가해 완성.

대각선 측면

1 완만한 타원을 그리고, 약간 왼쪽에 치우치게 손가락 선 (1)을 그린다. 팔의 선도 그려둔다.

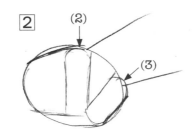

2 (2) 선을 그어 검지로 하고, 엄지 (3)을 그린다.

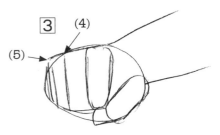

3 약지 (4)와 새끼손가락 (5)를 그린다.

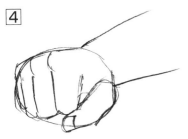

4 손가락 연결부의 관절, 엄지 끝과 손톱을 그리고…

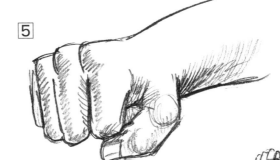

5 음영을 추가해 완성.

대각선 하이 앵글

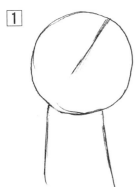

1 원을 그리고 중앙에 대각선을 긋는다. 팔도 그려둔다.

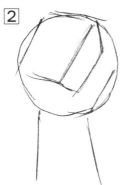

2 그림처럼 손가락 전체의 형태를 잡는다.

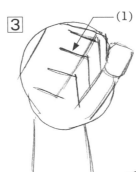

3 (1)처럼 「∧」모양을 4개 그린다.

정권지르기를 정면로 앵글로 그린 예.

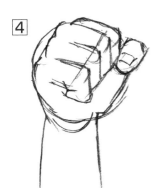

4 손가락 연결부의 관절을 그리고…

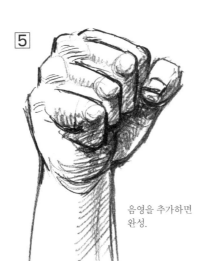

5 음영을 추가하면 완성.

[1]' 아래지르기

급소 가격에 유효한 지르기 기술

아래지르기(급소 지르기)는 정권지르기를 반전시킨 형태로 명치 등을 타격한 순간 위로 찔러 올려 상대의 숨통을 끊는 기술입니다. 권투에서 비슷한 펀치는 바디 블로.

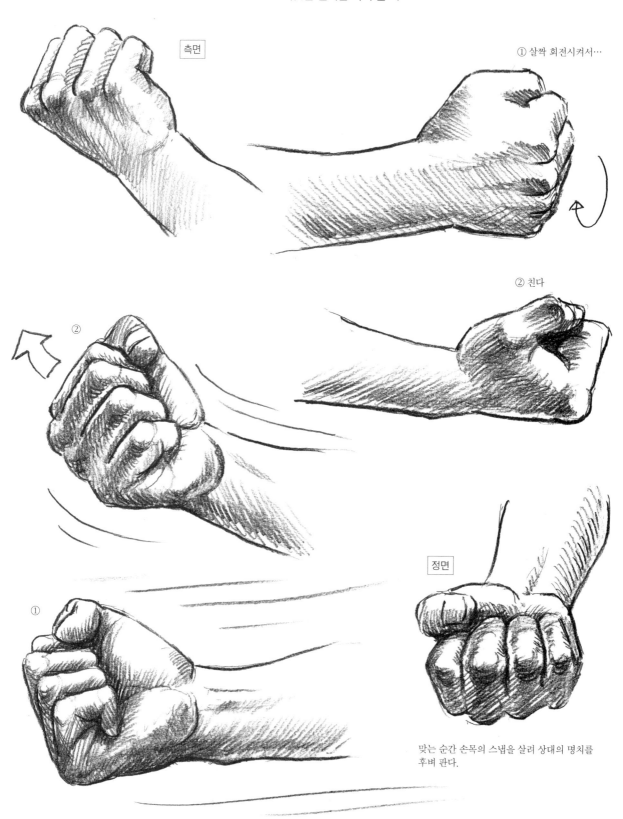

측면

① 살짝 회전시켜서…

② 친다

②

①

정면

맞는 순간 손목의 스냅을 살려 상대의 명치를 후벼 판다.

기습에 효과적

□1

측면에 있는 적에
대해 주먹을 대각선
위로 충분히 들어
올린다.

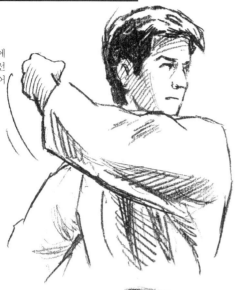

□2

허리의 반동과 함께 가슴을
펴듯이, 팔꿈치와 주먹에
스피드를 가하고…

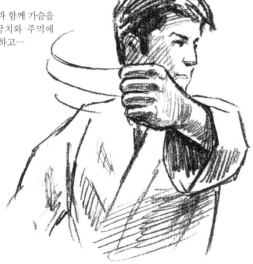

□3

맞는 순간 손목에 스냅을 걸어
이권(손등 쪽)으로 친다.

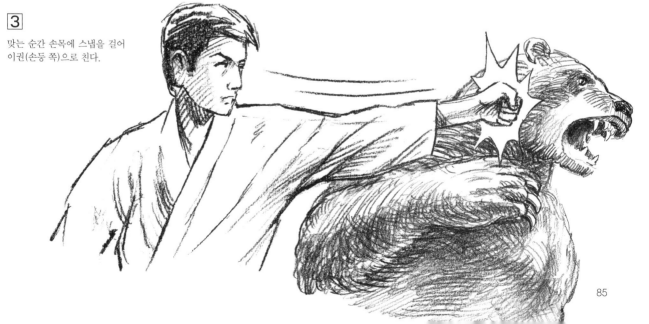

손등 쪽으로 공격

이권… 쥐는 방법은 정권이나 아래지르기의 주먹과 같지만, 손등 쪽을 타격 부분으로 공격할 수 있기에 불의의 일격을 날려 녹다운시키는 것이 가능하다. 예를 들어 자신의 옆에 서 있는 상대에게 정권지르기는 날릴 수 없지만, 이권을 사용하면 양 사이드에 있는 상대도 쓰러뜨릴 수 있다.

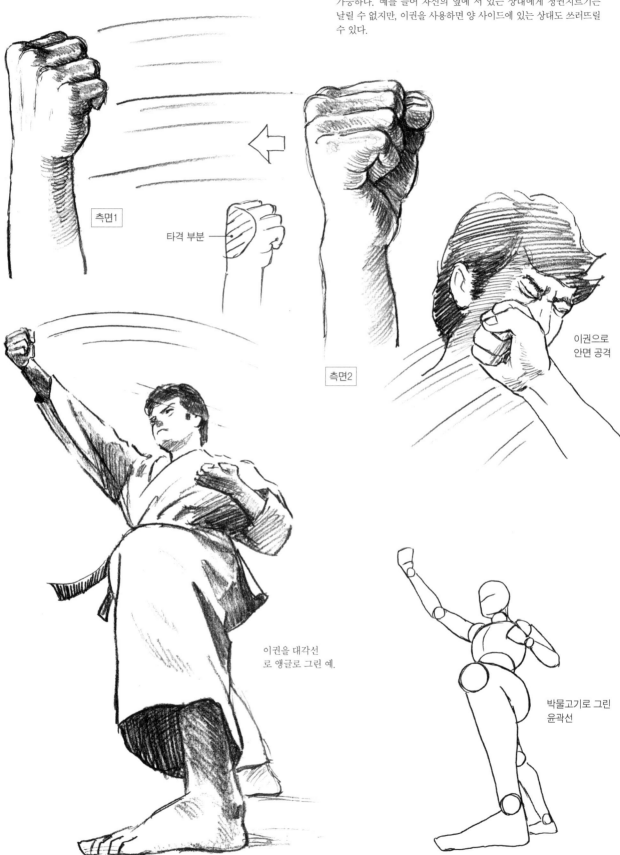

측면1

타격 부분

측면2

이권으로 안면 공격

이권을 대각선 로 앵글로 그린 예.

박물고기로 그린 윤곽선

이권으로 싸우는 장면 실제 예시

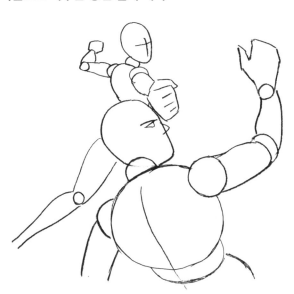

박물고기로 두 사람의 대략적인 윤곽선을 그린 것.
아래의 데생을 위한 밑그림.

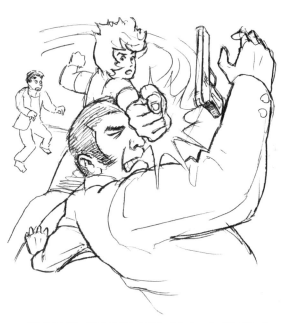

캐릭터가 적을 이권으로 치는 장면을 선으로 그린 러프. 권총이
손에서 떨어지는 모습과 배경의 캐릭터 등도 넣어 그렸다.

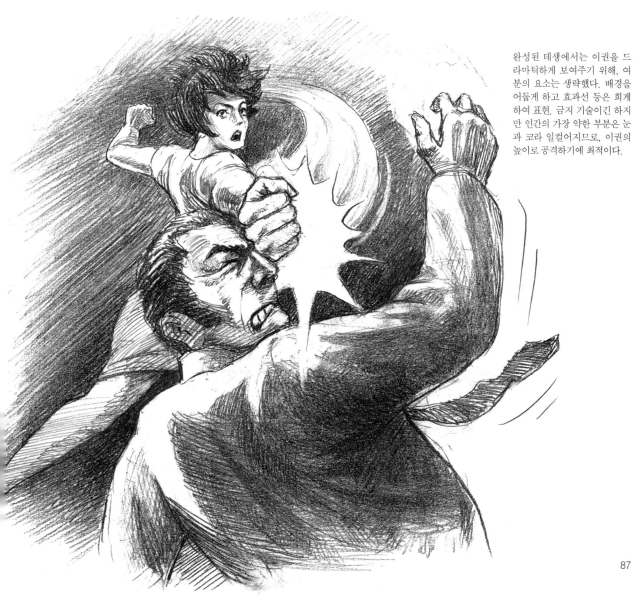

완성된 데생에서는 이권을 드
라마틱하게 보여주기 위해, 여
분의 요소는 생략했다. 배경을
어둡게 하고 효과선 등은 회게
하여 표현. 금지 기술이긴 하지
만 인간의 가장 약한 부분은 눈
과 코라 일컬어지므로, 이권의
높이로 공격하기에 최적이다.

87

뒤돌아보면서 반격

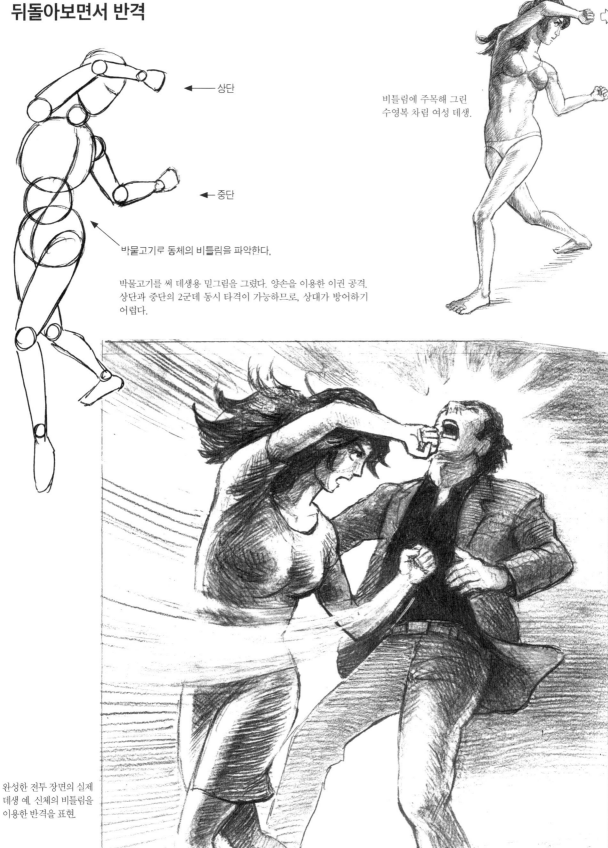

← 상단

← 중단

비틀림에 주목해 그린
수영복 차림 여성 데생.

바물고기로 동체의 비틀림을 파악한다.

박물고기를 써 데생용 밑그림을 그렸다. 양손을 이용한 이권 공격.
상단과 중단의 2군데 동시 타격이 가능하므로, 상대가 방어하기
어렵다.

완성한 전투 장면의 실제
데생 예. 신체의 비틀림을
이용한 반격을 표현.

주먹에서 손 포즈를 변경해 그려보자

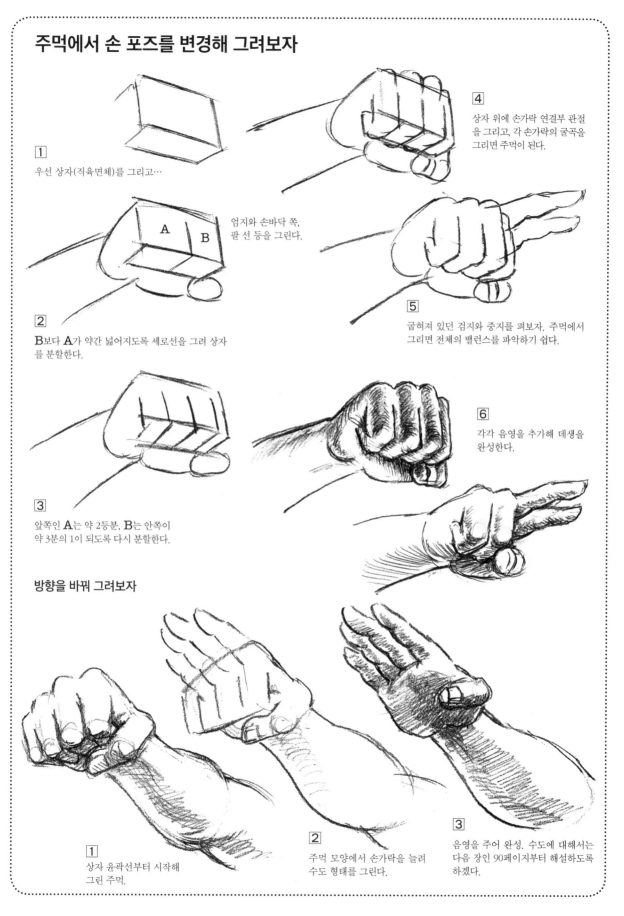

1
우선 상자(직육면체)를 그리고…

엄지와 손바닥 쪽,
팔 선 등을 그린다.

2
B보다 A가 약간 넓어지도록 세로선을 그려 상자
를 분할한다.

3
앞쪽인 A는 약 2등분, B는 안쪽이
약 3분의 1이 되도록 다시 분할한다.

4
상자 위에 손가락 연결부 관절
을 그리고, 각 손가락의 굴곡을
그리면 주먹이 된다.

5
굽혀져 있던 검지와 중지를 펴보자. 주먹에서
그리면 전체의 밸런스를 파악하기 쉽다.

6
각각 음영을 추가해 데생을
완성한다.

방향을 바꿔 그려보자

1
상자 윤곽선부터 시작해
그린 주먹.

2
주먹 모양에서 손가락을 늘려
수도 형태를 그린다.

3
음영을 주어 완성. 수도에 대해서는
다음 장인 90페이지부터 해설하도록
하겠다.

가라테다운 화려한 타격기

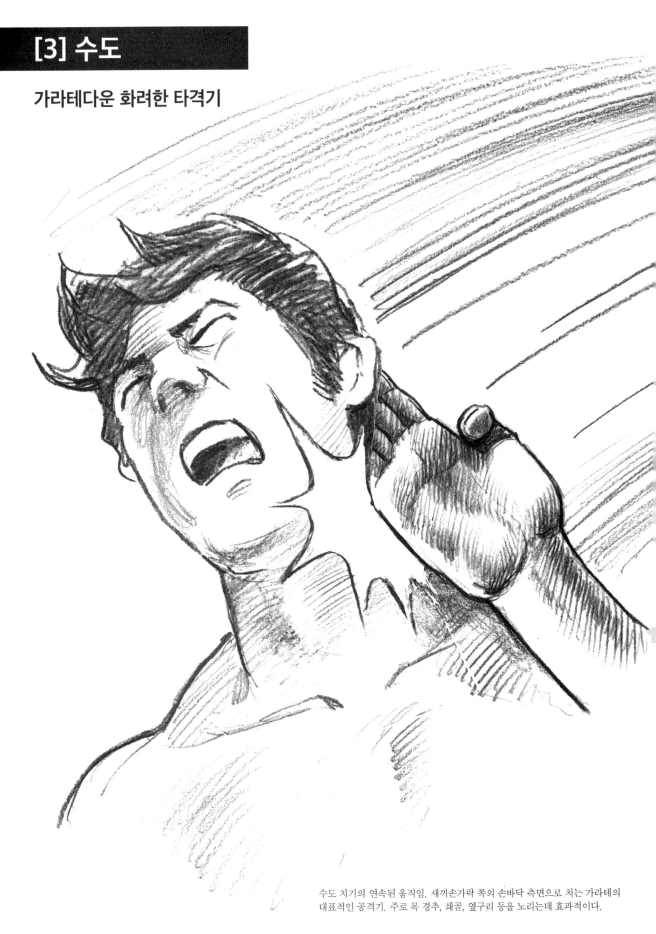

수도 치기의 연속된 움직임. 새끼손가락 쪽의 손바닥 측면으로 치는 가라테의
대표적인 공격기. 주로 목 경추, 쇄골, 옆구리 등을 노리는데 효과적이다.

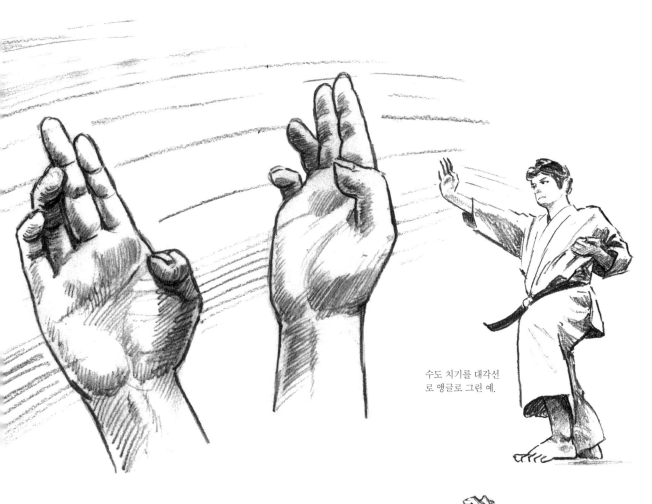

수도 치기를 대각선
으로 앵글로 그린 예.

엄지손가락을 굽히고 다른 4개의 손가락을 모은
손의 형태를 수도라 부르며, 새끼손가락 쪽으로
타격합니다. 수도 치기는 야구공을 던지는 액션과
비슷하며, 던지는 손과 팔꿈치를 머리 뒤쪽으로
크게 휘두른 다음, 허리에 힘을 주고 내리치는 기술
입니다.

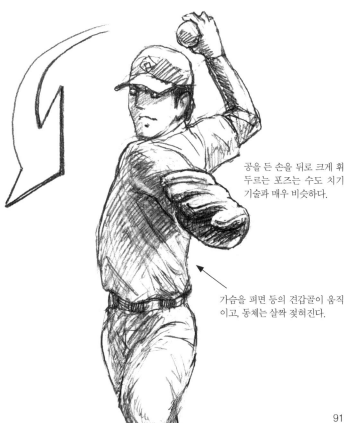

공을 든 손을 뒤로 크게 휘
두르는 포즈는 수도 치기
기술과 매우 비슷하다.

가슴을 펴면 등의 견갑골이 움직
이고, 동체는 살짝 젖혀진다.

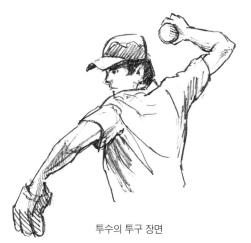

투수의 투구 장면

91

수도 치기 3연속 컷

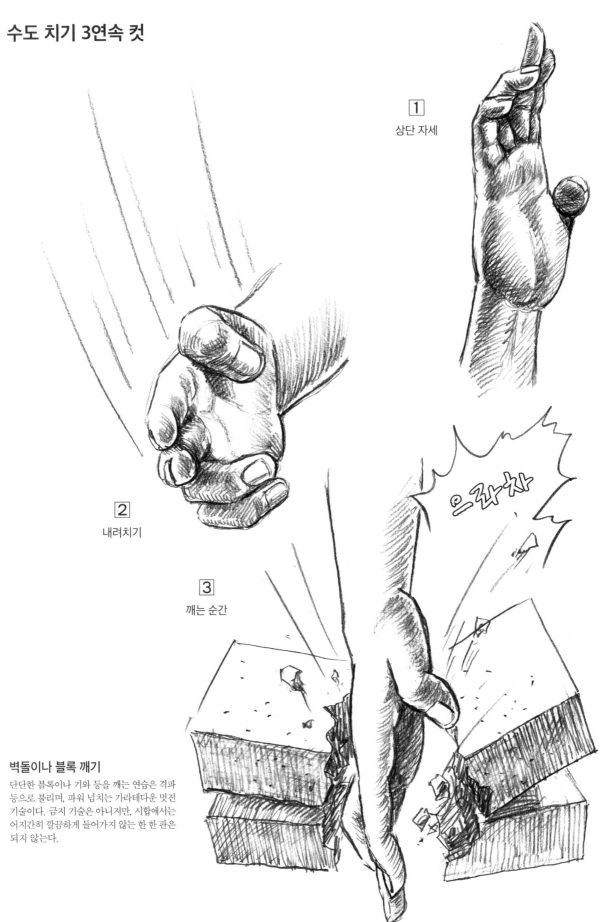

① 상단 자세

② 내려치기

③ 깨는 순간

으라차

벽돌이나 블록 깨기

단단한 블록이나 기와 등을 깨는 연습은 격파 등으로 불리며, 파워 넘치는 가라테다운 멋진 기술이다. 금지 기술은 아니지만, 시합에서는 어지간히 깔끔하게 들어가지 않는 한 한 판은 되지 않는다.

수도 치기의 기본

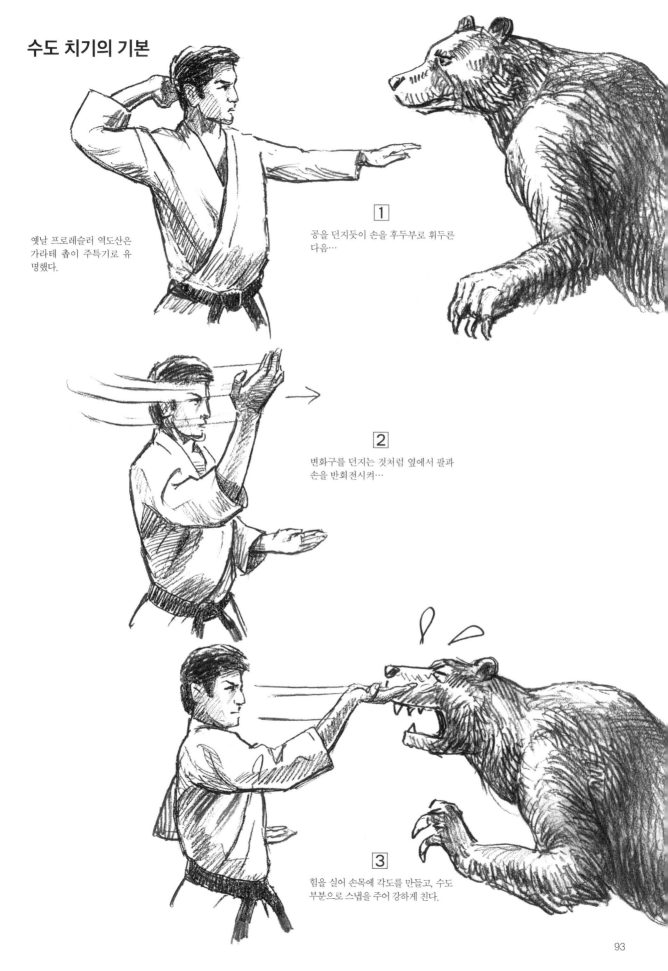

옛날 프로레슬러 역도산은 가라테 춉이 주특기로 유명했다.

1 공을 던지듯이 손을 후두부로 휘두른 다음…

2 변화구를 던지는 것처럼 옆에서 팔과 손을 반회전시켜…

3 힘을 실어 손목에 각도를 만들고, 수도 부분으로 스냅을 주어 강하게 친다.

93

상단 수도 치기 그리기

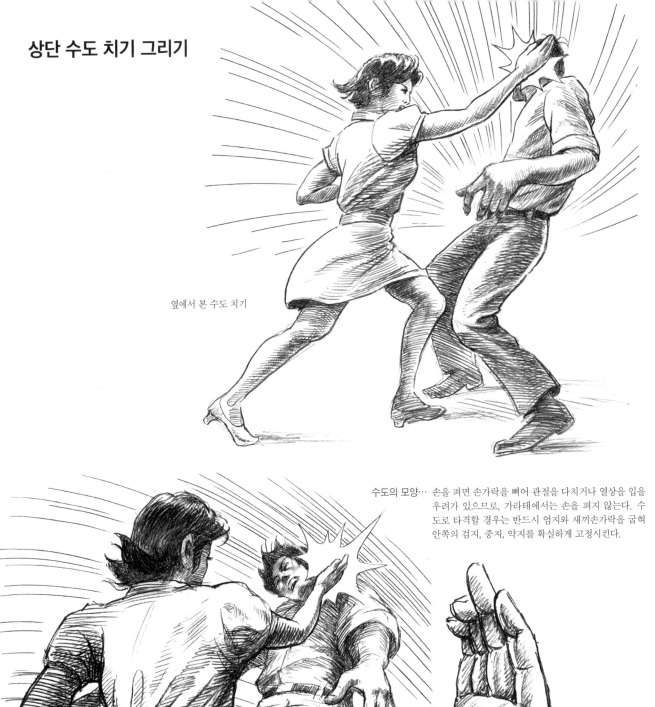

옆에서 본 수도 치기

수도의 모양… 손을 펴면 손가락을 삐어 관절을 다치거나 열상을 입을 우려가 있으므로, 가라테에서는 손을 펴지 않는다. 수도로 타격할 경우는 반드시 엄지와 새끼손가락을 굽혀 안쪽의 검지, 중지, 약지를 확실하게 고정시킨다.

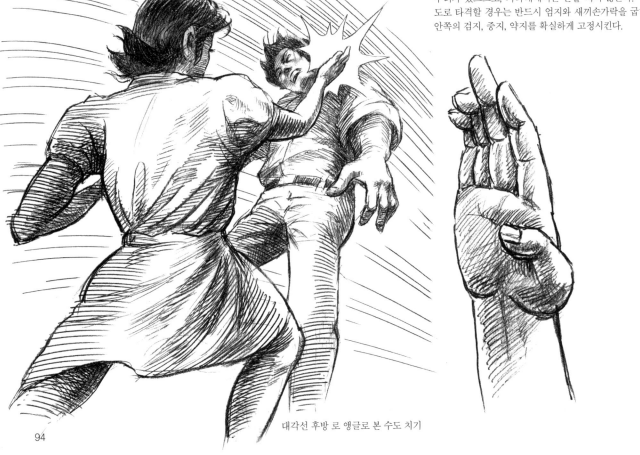

대각선 후방 로 앵글로 본 수도 치기

대각선 하이 앵글로 본 수도 치기.
대각선 하이 앵글로 그린 인물은 머리와 앞쪽으로 나온 양 손을 크게
그린다. 공격 측 인물의 다리는 극단적으로 작게 표현했다.

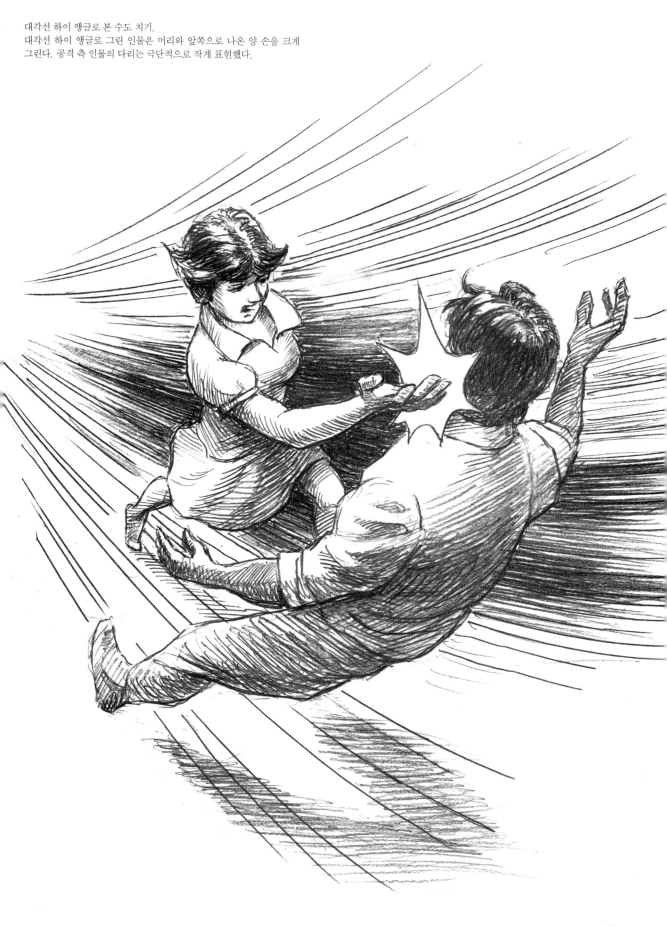

수도 손 모양(개권開拳) 그리는 법

기본…손바닥 쪽(왼손)

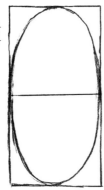

1 정사각형을 2개를 늘어놓고, 안에 타원을 그린다.

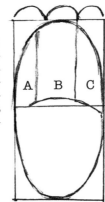

2 아래쪽 정사각형에서 삐져나오듯이 곡선을 긋는다. 손가락 부분은 3등분한다. A가 약간 좁도록 세로선을 긋는다. B와 C의 경계는 3등분한 위치에 세로선을 긋는다.

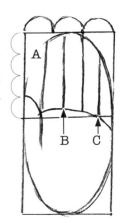

3 위쪽 정사각형에서 4분의 1 높이에 엄지를 그린다. B와 C는 2등분한 곳에 세로선을 긋고, A 곡선을 지워둔다.

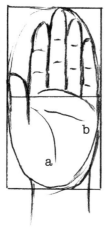

4 각 손가락의 굴곡을 그리고, 관절부에 가로선을 긋는다.

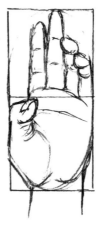

5 엄지, 약지, 새끼손가락을 굽혀 수도 모양을 만든다.

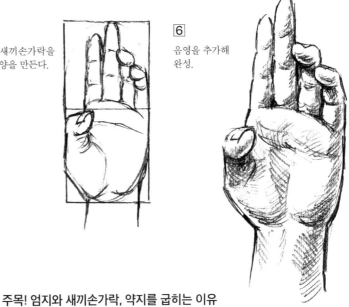

6 음영을 추가해 완성.

엄지를 움직일 때 생기는 주름 a와 다른 4개의 손가락이 접히는 부분의 주름 b를 넣는다. 손목 선도 그려 손바닥 모양 마무리.

주목! 엄지와 새끼손가락, 약지를 굽히는 이유

손을 꽉 쥐면 전신의 파워가 증가하는데, 손을 편 경우에도 엄지를 굽히면 비슷한 상황을 만들 수 있다. 가라테의 손 기술은 모두 엄지를 굽힌다(엄지가 꺾이는 것을 방지하기 위함이기도 하다). 또, 이 그림처럼 수도의 경우, 약지와 새끼손가락도 굽혀 더 강인한 파워를 얻을 수 있다.

응용 1…손등 쪽(오른손)

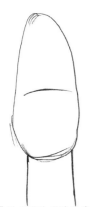

1 붓 끝처럼 생긴 모양을 그리고, 중앙에 곡선을 긋는다.

2 3등분을 기준으로 곡선을 그리고 중지 위치인 C를 표시한 후, 엄지도 그린다.

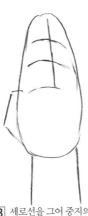

3 세로선을 그어 중지의 위치를 결정한다.

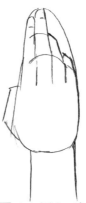

4 각 손가락을 그린다.

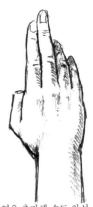

5 음영을 추가해 수도 완성. 타원의 끝이 더 가늘어지는 형태로 윤곽을 잡아두면 손가락을 굽힌 수도를 그리기 쉬워진다. 대략적인 분해선을 그어 그려보자.

응용 2···손바닥 쪽(오른손 엄지 쪽)

 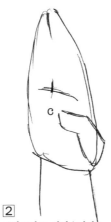 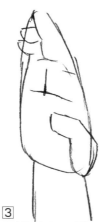 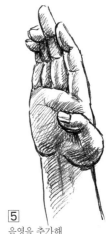

1 붓 끝처럼 생긴 모양에서 스타트. 중앙보다 약간 위에 곡선을 긋는다.

2 중앙보다도 새끼손가락 쪽에 가깝도록 중지의 위치 C를 표시하고, 엄지도 그린다.

3 중지를 기준으로 굽힌 새끼손가락과 약지를 그린다.

4 각 손가락과 손바닥의 주름을 그려넣는다.

5 음영을 추가해 수도 완성.

응용 3···손바닥 쪽(오른손 새끼손가락 쪽)

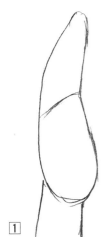 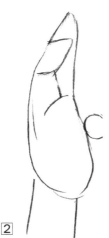 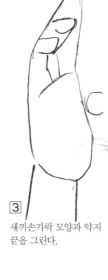

1 불꽃같은 모양에서 스타트. 중앙보다 약간 위에 곡선을 긋는다.

2 굽힌 새끼손가락과 약지의 위치를 결정하고, 엄지의 윤곽이 될 원을 그린다.

3 새끼손가락 모양과 약지 끝을 그린다.

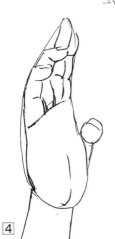

4 각 손가락과 손바닥의 주름을 그려넣는다.

5 음영을 추가해 완성.

수도 치기를 대각선 로 앵글로 그린 예. 급소인 목을 노리는 수도는 호신술로도 우수하다. 실전 장면에서는 기술이 들어간 후라면, 밀착되어 있던 손가락이 타격의 반동으로 떨어지는 경우가 있다.

손의 모양은 수도와 같다

편 손가락을 굽혀 타격하는 기술로, 손 모양은 90페이지부터 해설해 온 수도와 같습니다. 수도는 새끼손가락 쪽의 손바닥 측면으로 치며, 배도는 엄지손가락 쪽으로 타격합니다.

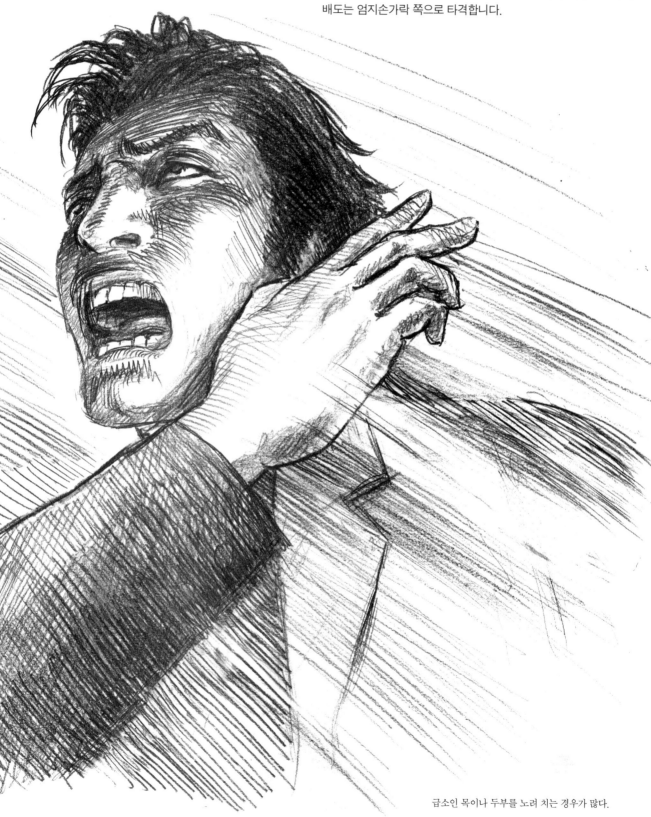

급소인 목이나 두부를 노려 치는 경우가 많다.

손의 엄지손가락 쪽으로 공격

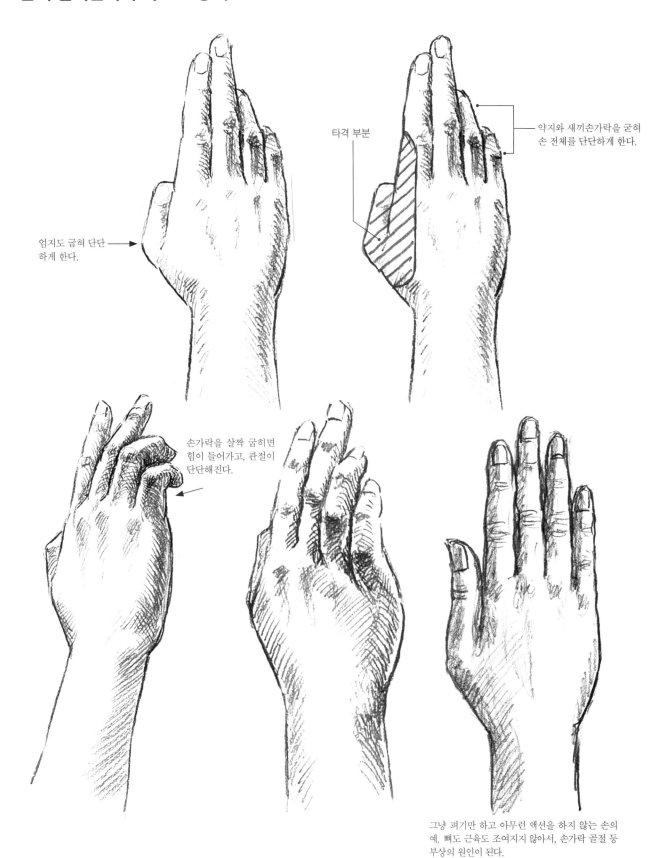

타격 부분

약지와 새끼손가락을 굽혀 손 전체를 단단하게 한다.

엄지도 굽혀 단단 하게 한다.

손가락을 살짝 굽히면 힘이 들어가고, 관절이 단단해진다.

그냥 펴기만 하고 아무런 액션을 하지 않는 손의 예. 뼈도 근육도 조여지지 않아서, 손가락 골절 등 부상의 원인이 된다.

멋있는 금지기…7가지 금지 기술

(1) 밤주먹(일본권)

중지 밤주먹(중고 일본권)

지금까지 소개해 온 각종 기술도 적에게 대미지를 입힐 수 있는 것들은 많습니다. 그림이기 때문에 타격 장면을 그렸지만, 스포츠로서의 가라테는 기본적으로 치기 직전에 멈추는 「바로 앞에서 멈추기」가 원칙입니다. 지금부터 그리는 것들은 명백하게 위험한 기술로, 부상을 입히는 원인이 되는 금지 기술로 불리는 공격입니다.

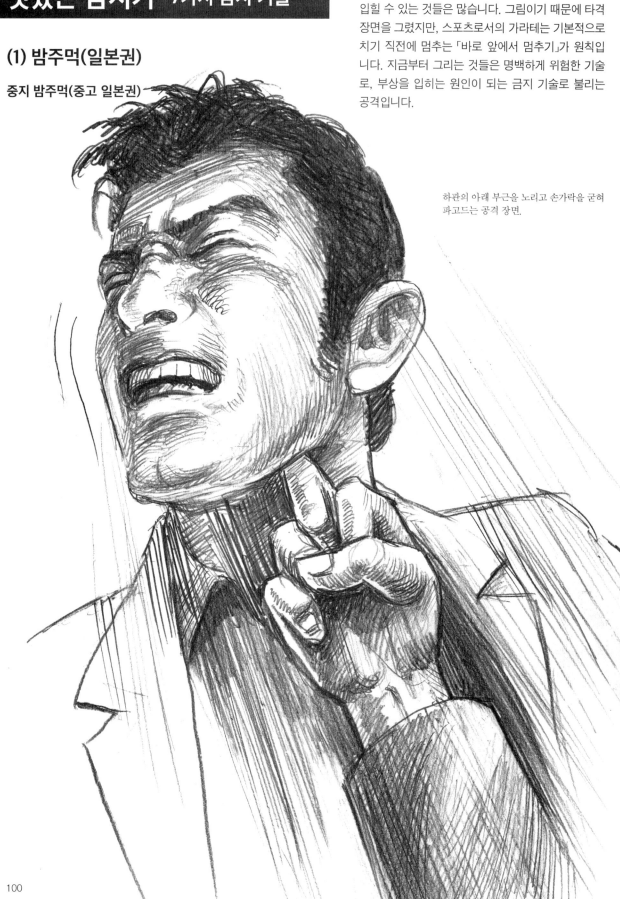

하관의 아래 부근을 노리고 손가락을 굳혀 파고드는 공격 장면.

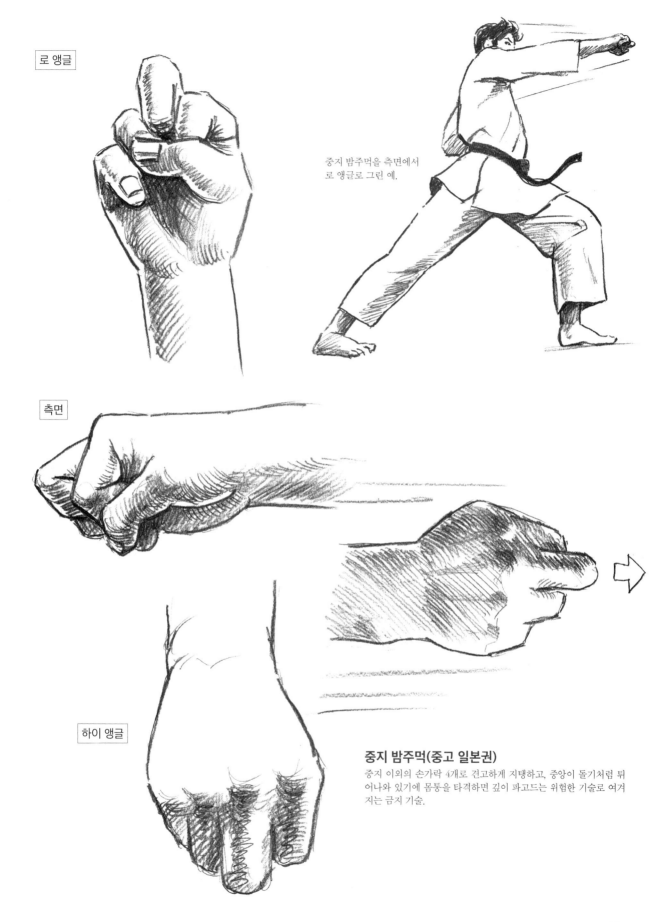

중지 밤주먹을 측면에서
로 앵글로 그린 예.

측면

하이 앵글

중지 밤주먹(중고 일본권)

중지 이외의 손가락 4개로 견고하게 지탱하고, 중앙이 돌기처럼 튀
어나와 있기에 몸통을 타격하면 깊이 파고드는 위험한 기술로 여겨
지는 금지 기술.

101

검지 밤주먹(일본권)
엄지와 중지로 튀어나온 검지를 견고하게 지탱하므로, 몸통에
깊이 파고드는 위험한 기술. 물론 금지 기술이다.

하이 앵글

측면

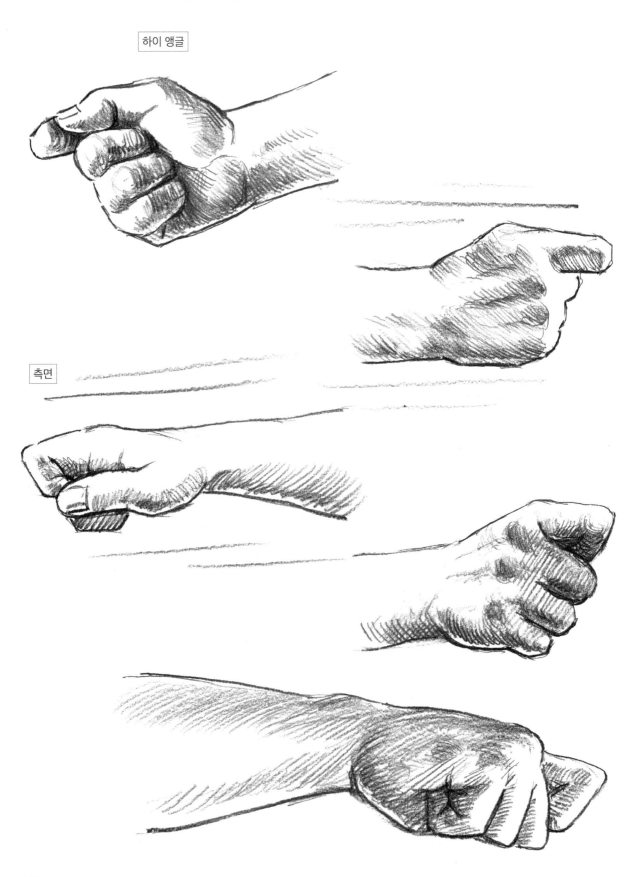

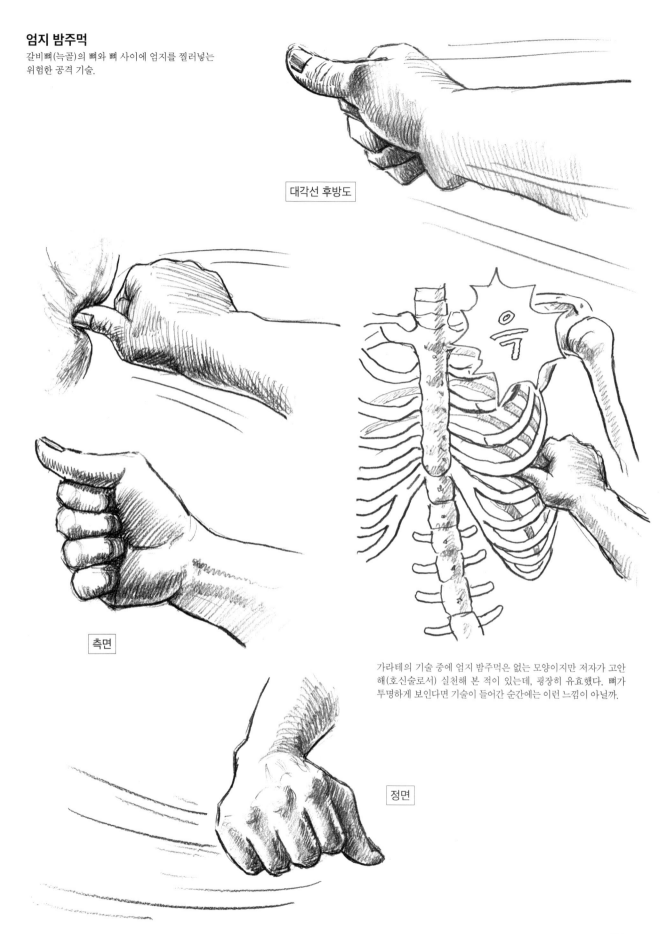

엄지 밤주먹

갈비뼈(늑골)의 뼈와 뼈 사이에 엄지를 찔러넣는
위험한 공격 기술.

대각선 후방도

측면

정면

가라테의 기술 중에 엄지 밤주먹은 없는 모양이지만 저자가 고안
해(호신술로서) 실천해 본 적이 있는데, 굉장히 유효했다. 뼈가
투명하게 보인다면 기술이 들어간 순간에는 이런 느낌이 아닐까.

(2) 목 찌르기(성대 움켜잡기)

엄지와 검지, 중지까지 이용해 상대의 목 부분을 노린다. 사과를 뭉갤
정도의 악력이 있다면, 목의 살을 뜯어버리는 것도 가능한 위험한 기술.

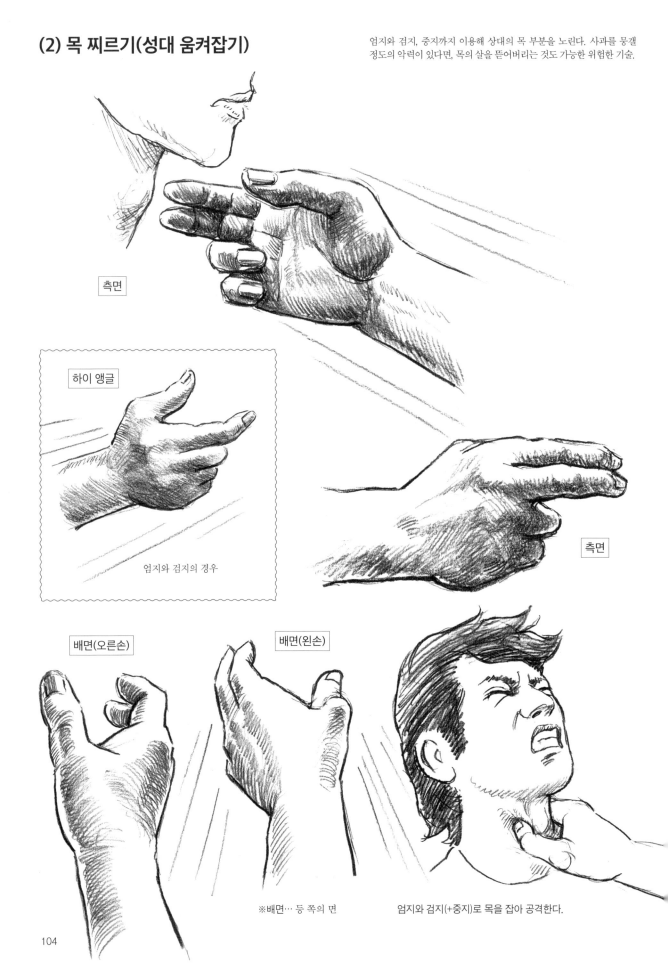

측면

하이 앵글

엄지와 검지의 경우

측면

배면(오른손)

배면(왼손)

※배면… 등 쪽의 면

엄지와 검지(+중지)로 목을 잡아 공격한다.

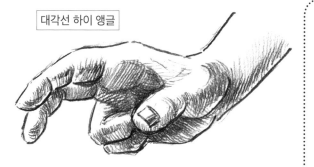

대각선 하이 앵글

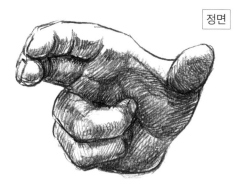

정면

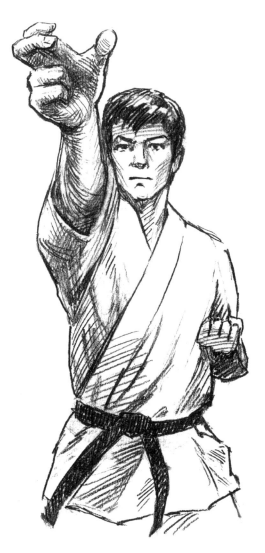

방어·반격에도 금지 기술이 있다!

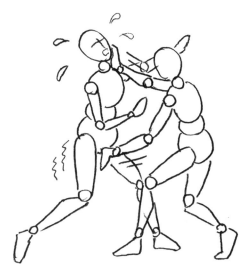

돌려 막기(공격·방어 기술)

돌려 막기는 글자 그대로, 상대가 지르거나 차기로 공격해 왔을 때 양손을 회전시켜 그 공격들을 막는(받아내는) 것이며, 받아낸 직후 양손을 회전시키면서 상대의 상반신과 하반신을 동시에 공격할 수 있는 기술로 접근전을 특기로 하는 고류류의 자세에 다수 등장한다.

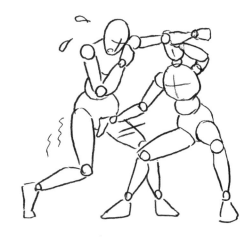

낭심 찌르기(가칭)

(가칭)으로 한 것은 유파에 따라 명칭이 다르기 때문이기도 하며, 당연히 낭심(고간)을 잡거나 뭉개거나 하는 것은 지금은 환상 속에나 존재하는 반칙 기술이기 때문이다. 실제로 내가 검은 띠를 막 땄던 젊은 시절 고류류의 사범과 대련(연습 시합)했을 때, 난 사범이 공격을 피한 순간 놀랍게도 낭심을 꽉 잡혀서 펄쩍 뛰어올랐던 적이 있었다. 가라테의 심오함을 깨닫게 되었는데, 그로부터 십여 년이 지났을 때 거한 격투가와 노상 시합에서 불리한 대련을 하게 된 적이 있었다. 위기일발의 순간, 뇌리를 스치고 지나가 실천해 본 결과 역전 승리했다. 별로 자랑할 만한 승리 방식은 아니었지만, 그 사범님께는 감사할 뿐이다(저자).

(3) 관수(손끝 찌르기)

수도로 만든 손을 앞으로 찌르는 기술. 옛날에는 모래나 자갈 등에 손을 찌르면서 검지, 중지, 약지 3개의 끝부분이 같은 길이가 되어버릴 정도로 단련했다는 이야기가 있다. 가라테의 품새 중에도 실제로 인간의 배를 찔러 내장을 뽑아내는 난폭한 기술이 있으며, 현재도 가라테의 품새 시합에서는 연무(演武)로 시전되고 있다.

측면

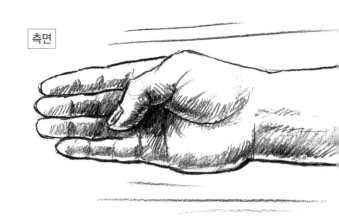

※ 품새(카타)… 다양한 기술을 정해진 순서대로 시연하며 일련의 동작을 얼마나 확실하게 할 수 있는지 보여주는 것.

타격 부분

배면

대각선 로 앵글

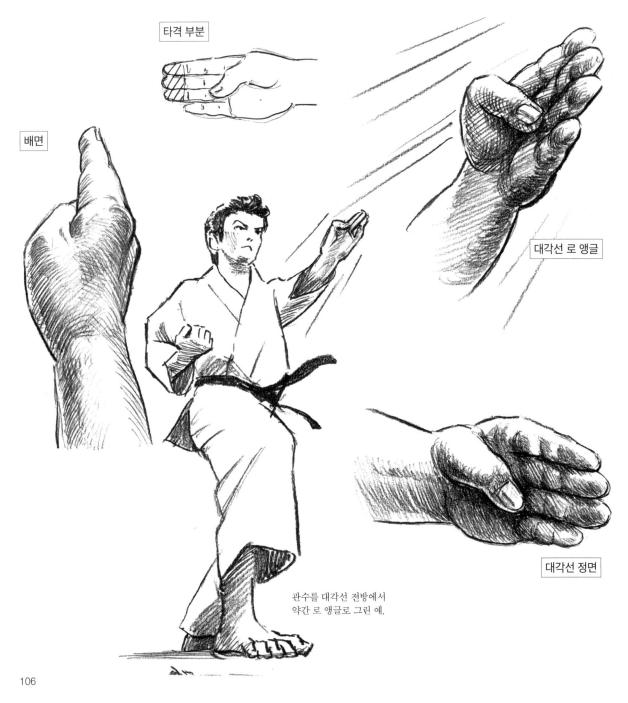

대각선 정면

관수를 대각선 전방에서 약간 로 앵글로 그린 예.

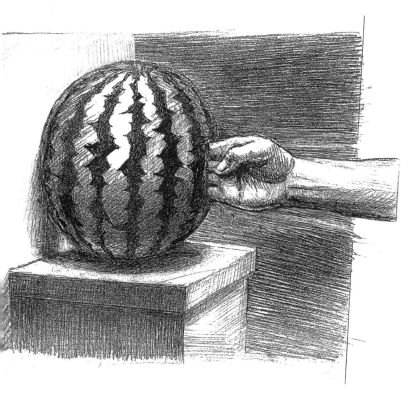

상대가 수박이라 다행이지, 인간의 몸이었다면 이 기술은 엄청나게 위험하다. 실제로 이 「4손가락 관수」로 상대의 배를 뚫고 살을 뜯어내는 것을 상정한 액션이 가라테의 품새 「세이파이(十八)」 등에 있으며, 현 시대의 젊은 가라테맨들에게 계승되고 있다. 가라테 문화와 역사의 심오함이 뿌리 깊게 살아 있지만, 어디까지나 「품새」이기에 걱정할 것은 없다.

※ 세이파이… 고쥬류의 품새(카타) 중 하나. 품새는 종류가 많고, 동일한 명칭의 품새라 해도 각 유파에 따라 기술에 미묘한 차이가 보이는 경우가 있다.

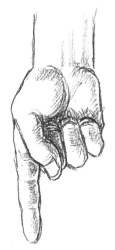

단련하지 않는
보통 사람의 검지.

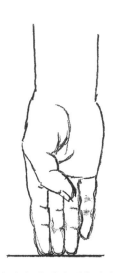

손가락 세 개가 비슷하다

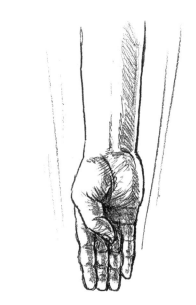

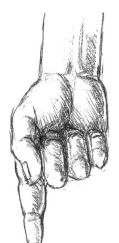

검지만으로 찌르는 「한 손가락 관수」로 단련한 검지는 제2관절이 필요 이상으로 두껍다. 이 외에도, 엄지 하나로 공격하는 경우도 있다.

옛날 오키나와(沖縄)의 가라테 무도가는 「관수」 기술을 위해, 어린 시절부터 손가락을 모래에 찔러 넣으면서 손가락 끝을 단련했다고 한다. 시간의 흐르면서 모래 입자를 크게 해서 작은 돌멩이 등도 아무렇지도 않게 찌를 수 있게 된 모양인데, 손가락 3개의 길이가 거의 같아질 정도로 가혹한 단련이었다. 실제로 손가락 하나만 단련해 창처럼 찌르는 사람도 있었다고 하니, 옛날의 가라테는 상식의 범위를 벗어난, 그야말로 장난이 아닌 무언가였다.

(4) 눈 찌르기(이지관수)

인간의 눈은 단련할 방법이 없으므로, 가장 취약한 약점이다.
공격하는 손의 형태는 가위바위보를 할 때의 가위처럼 되는데, 검지 쪽에
엄지를 붙이면 벌린 손가락 2개의 강도와 안정성이 늘어난다. 물론 금지
기술이므로 실전에서는 사용 불가.

가위는 강도가 부족하다

벌린 손가락 2개를 다른
손가락으로 고정한다.

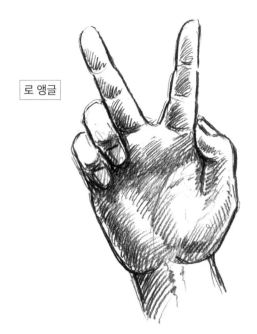

로 앵글

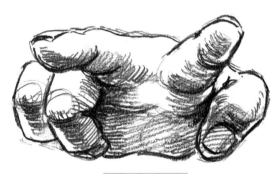

눈앞에서 본 그림

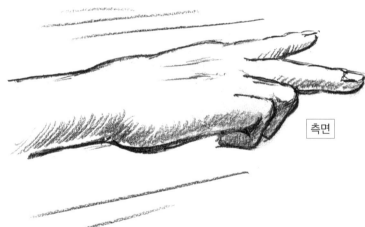

측면

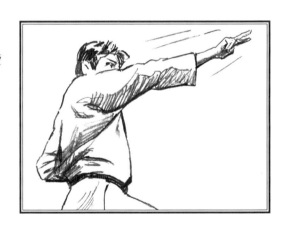

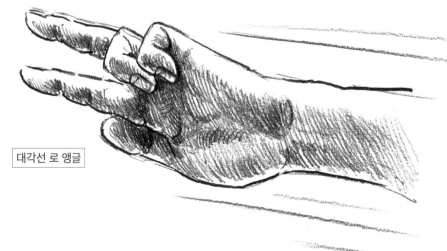

대각선 로 앵글

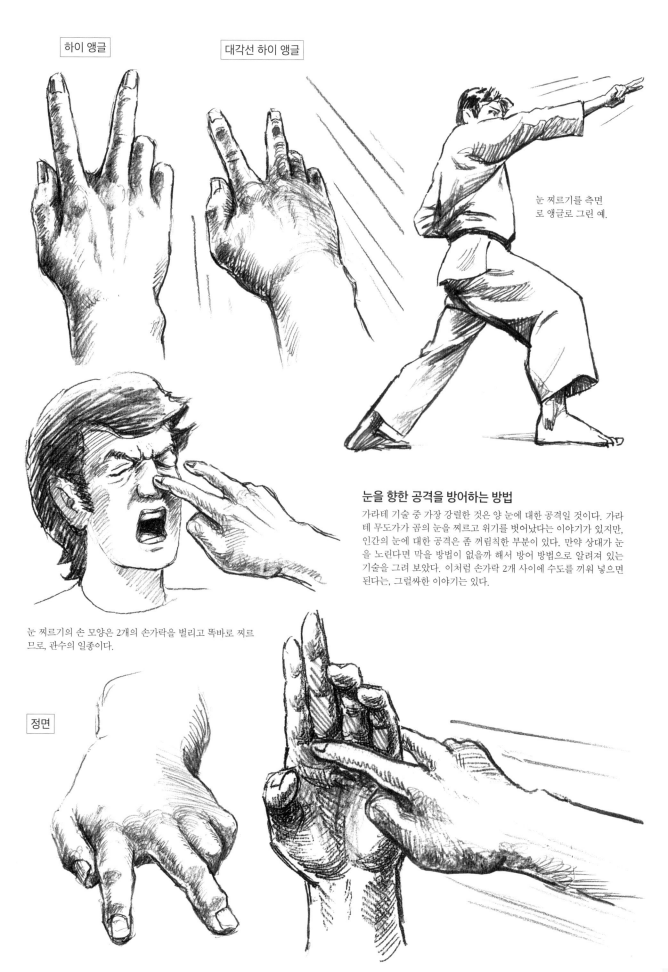

눈 찌르기를 측면
로 앵글로 그린 예.

눈을 향한 공격을 방어하는 방법

가라테 기술 중 가장 강렬한 것은 양 눈에 대한 공격일 것이다. 가라
테 무도가가 곰의 눈을 찌르고 위기를 벗어났다는 이야기가 있지만,
인간의 눈에 대한 공격은 좀 꺼림칙한 부분이 있다. 만약 상대가 눈
을 노린다면 막을 방법이 없을까 해서 방어 방법으로 알려져 있는
기술을 그려 보았다. 이처럼 손가락 2개 사이에 수도를 끼워 넣으면
된다는, 그럴싸한 이야기는 있다.

눈 찌르기의 손 모양은 2개의 손가락을 벌리고 똑바로 찌르
므로, 관수의 일종이다.

정면

(5) 개구권(開口拳, 평권)

손가락의 제2관절을 굽힌 형태로 지르는 기술. 핀포인트로 급소, 인중
(코 아래의 입술 상부에 있는 홈을 말함), 목젖 등의 공격에 유효하다.

※ 손가락 관절명은 통칭이며 정식 명칭은 제2관절이 근위지간 관절, 제1관절이
원위지간 관절이다.

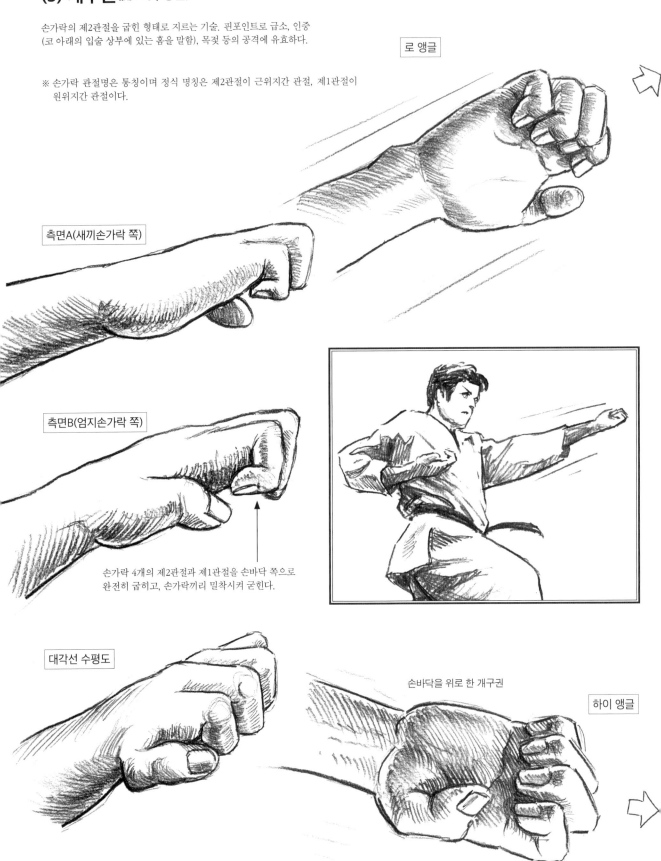

로 앵글

측면A(새끼손가락 쪽)

측면B(엄지손가락 쪽)

손가락 4개의 제2관절과 제1관절을 손바닥 쪽으로
완전히 굽히고, 손가락끼리 밀착시켜 굳힌다.

대각선 수평도

손바닥을 위로 한 개구권

하이 앵글

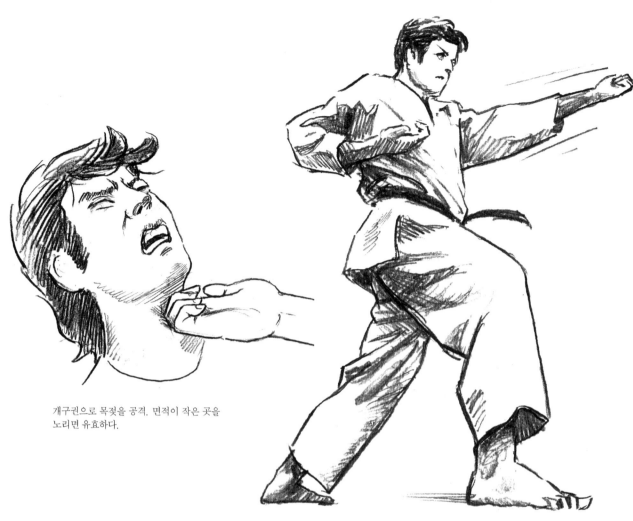

개구권으로 목젖을 공격. 면적이 작은 곳을
노리면 유효하다.

개구권을 대각선 로 앵글로 그린 예.

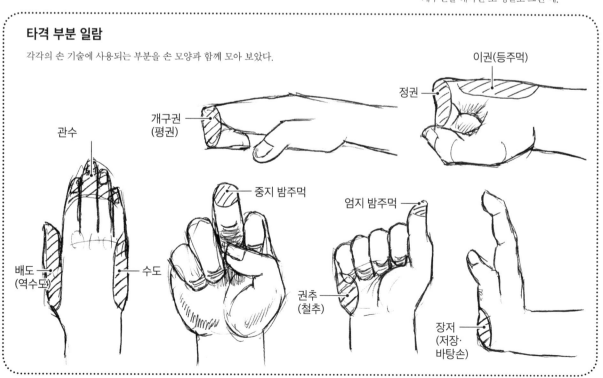

타격 부분 일람

각각의 손 기술에 사용되는 부분을 손 모양과 함께 모아 보았다.

관수

개구권
(평권)

이권(등주먹)

정권

배도
(역수도)

수도

중지 밤주먹

엄지 밤주먹

권추
(철추)

장저
(저장·
바탕손)

(6) 장저(掌底, 저장·바탕손)

손바닥 아래의 살이 많은 부분으로 지르는 기술. 스모의 뺨 때리기 기술이나 밀치기 기술과 비슷하지만, 손의 면적이 큰 만큼 상대를 쓰러뜨릴 파괴력이 있으며, 안면이나 명치에 맞추면 효과적이다.

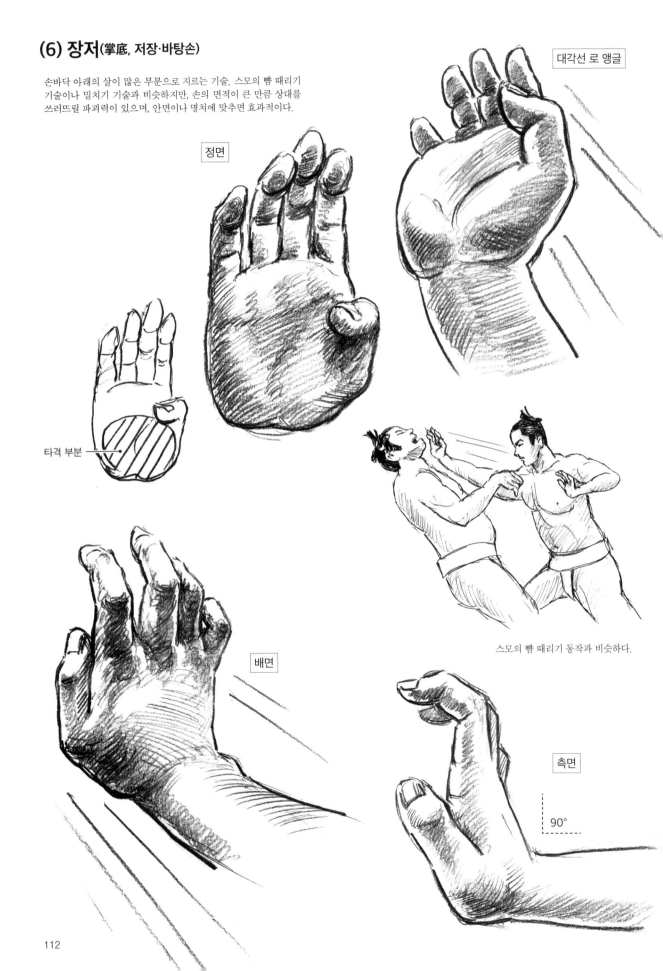

정면

대각선 로 앵글

타격 부분

배면

스모의 뺨 때리기 동작과 비슷하다.

측면

90°

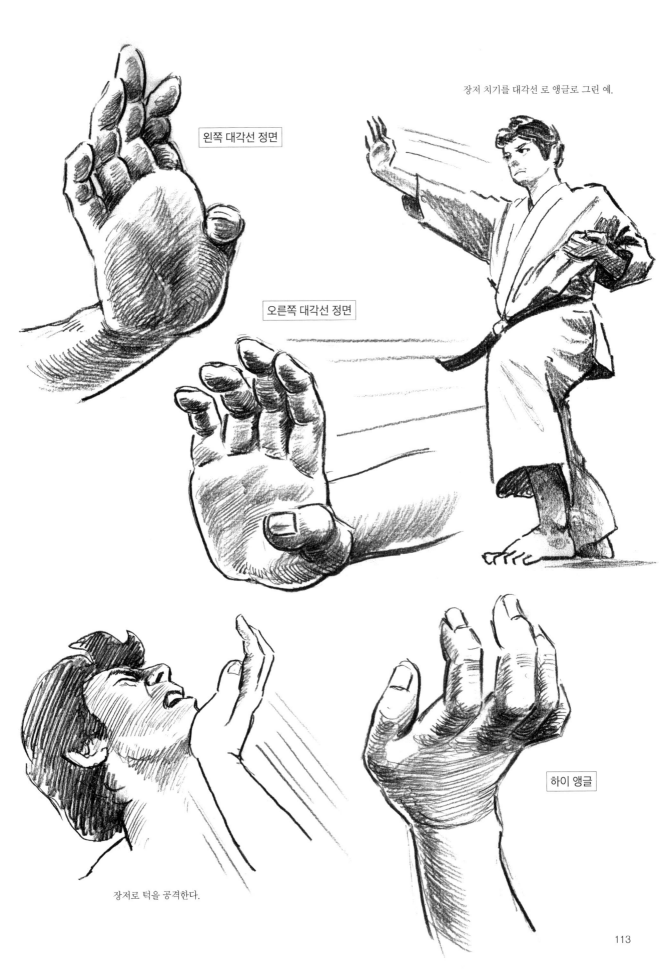

왼쪽 대각선 정면

오른쪽 대각선 정면

장저 치기를 대각선 로 앵글로 그린 예.

하이 앵글

장저로 턱을 공격한다.

(7) 학두 치기

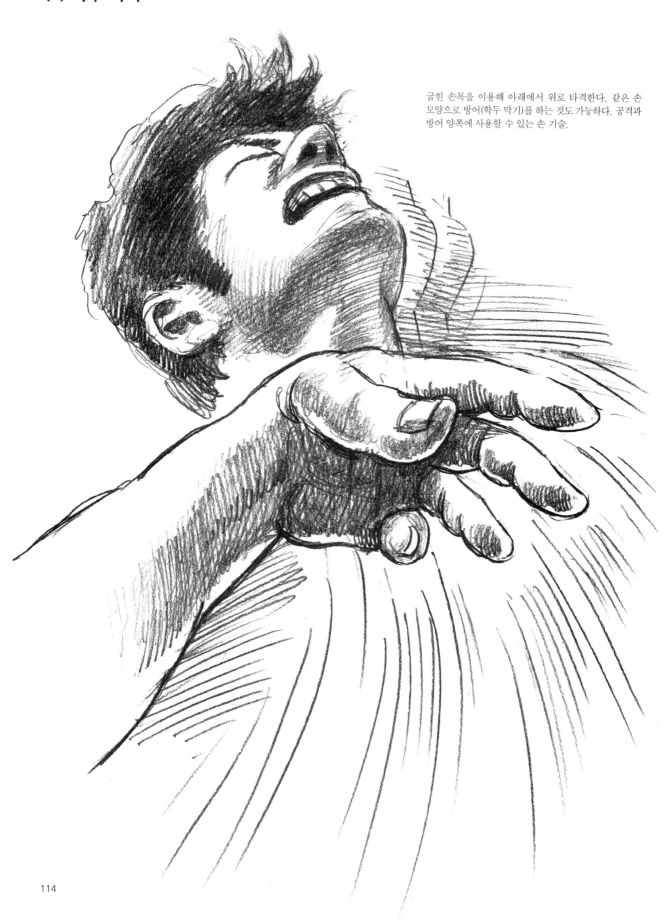

굽힌 손목을 이용해 아래에서 위로 타격한다. 같은 손 모양으로 방어(학두 막기)를 하는 것도 가능하다. 공격과 방어 양쪽에 사용할 수 있는 손 기술.

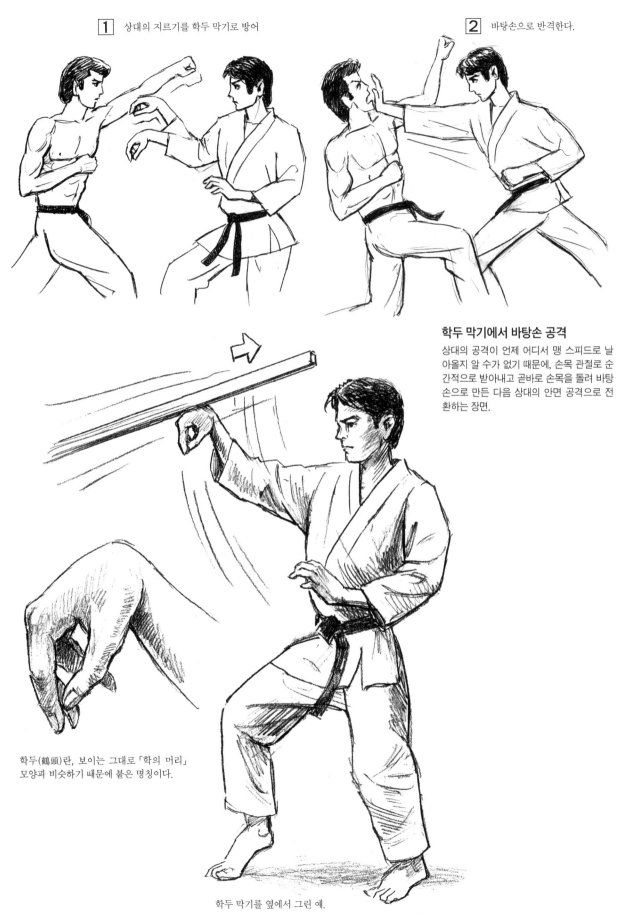

학두 막기에서 바탕손 공격

상대의 공격이 언제 어디서 맨 스피드로 날아올지 알 수가 없기 때문에, 손목 관절로 순간적으로 받아내고 곧바로 손목을 돌려 바탕손으로 만든 다음 상대의 안면 공격으로 전환하는 장면.

학두(鶴頭)란, 보이는 그대로 「학의 머리」모양과 비슷하기 때문에 붙은 명칭이다.

학두 막기를 옆에서 그린 예.

팔꿈치 치기는 최강의 기술이 될 수 있을까?

　단단한 팔꿈치의 관절 부분으로 때리는 「팔꿈치 치기」는 상대의 턱을 분쇄해버릴 정도의 위력을 지닌다. 강렬한 파워를 자랑하는 「무릎 차기」와 쌍벽을 이루는 공격 기술이다.

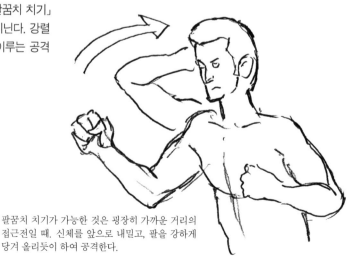

팔꿈치 치기가 가능한 것은 굉장히 가까운 거리의 접근전일 때. 신체를 앞으로 내밀고, 팔을 강하게 당겨 올리듯이 하여 공격한다.

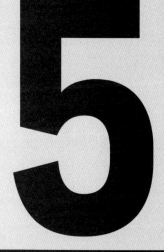

제5장

가라테 발 기술의 기본

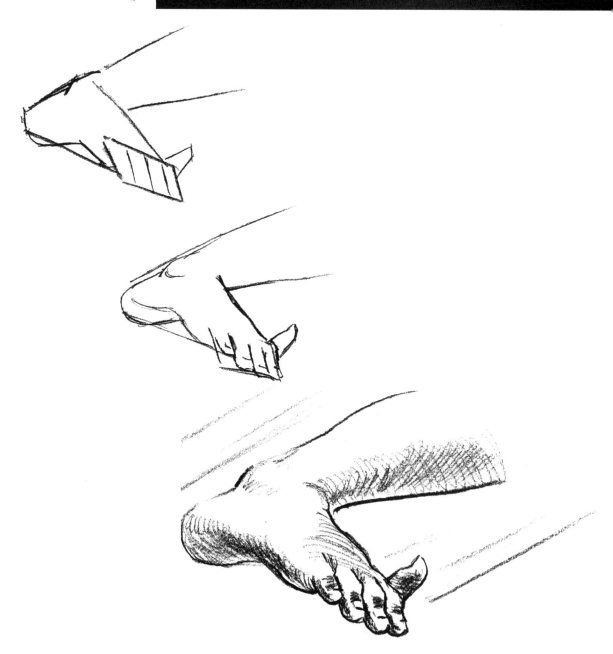

[1] 앞 차기

절대적인 위력을 지닌 기본 차기 기술

차기 기술은 약간 떨어진 곳에 있는 상대도 공격할 수 있으며, 파괴력이 강한 공격 방법입니다. 예리하게 똑바로 앞을 차는 「앞 차기」부터 해설합니다.

※ 원 투…권투 등의 타격 격투기에서 툭툭 치는 잽에 이어 스트레이트 펀치를 조합을 가리킨다. 여기서는 지르기와 차기를 세트로 한 공격을 말한다.

가라테의 대표적인 「지르고 차기」 연속기의 예

특징… 가라테는 「지르기와 차기」가 기본 중의 기본. 이 원 투의 리듬과 밸런스를 마스터한다면 상대에게 강력한 압력이 되어 승리와 연결된다.

④ 차기가 끝나면 발을 뒤로 빼고, 다음 공격에 대비할 수 있도록 1로 돌아간다.

③ 지르기와 동시에 앞 차기로 상대의 몸통을 찌르듯이 찬다.

② 스윽 반걸음 앞으로 나가면서 권투의 잽같은 상단 정권을 두 번 지른다.

① 자세. 양손과 양발이 언제든지 공격·방어가 가능하도록, 중심은 양발의 중앙에 두는 자연체.

발을 그리는 순서

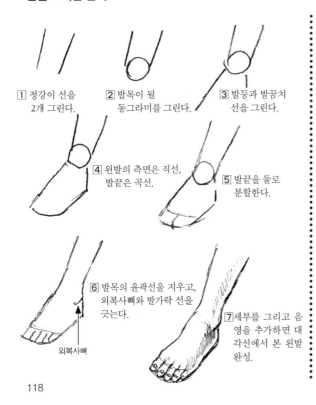

① 정강이 선을 2개 그린다.

② 발목이 될 동그라미를 그린다.

③ 발등과 발꿈치 선을 그린다.

④ 왼발의 측면은 직선, 발끝은 곡선.

⑤ 발끝을 둘로 분할한다.

⑥ 발목의 윤곽선을 지우고, 외복사뼈와 발가락 선을 긋는다.

외복사뼈

⑦ 세부를 그리고 음영을 추가하면 대각선에서 본 왼발 완성.

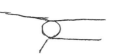

① 정강이 선을 긋고, 발목에 동그라미를 그린다.

② 발등과 발꿈치 선을 그린다.

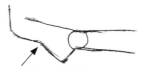

③ 「く」처럼 생긴 발꿈치 선을 그린다.

발바닥 안쪽 한가운데의 장심을 오목하게 하고, 발끝까지 라인을 연결한다.

④ 완만한 「く」를 그린다.

주목! 가라테는 발가락 관절을 중족(中足)이라 부른다. 여기가 타격 부분.

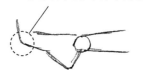

⑤ 중족과 발꿈치, 발목 등의 세부를 정돈해 나간다.

내복사뼈

⑥ 엄지발가락과 내복사뼈 모양을 그린다.

⑦ 다른 발가락도 그리고 음영을 추가하면 옆에서 본 오른발 완성.

상단~중단 앞 차기

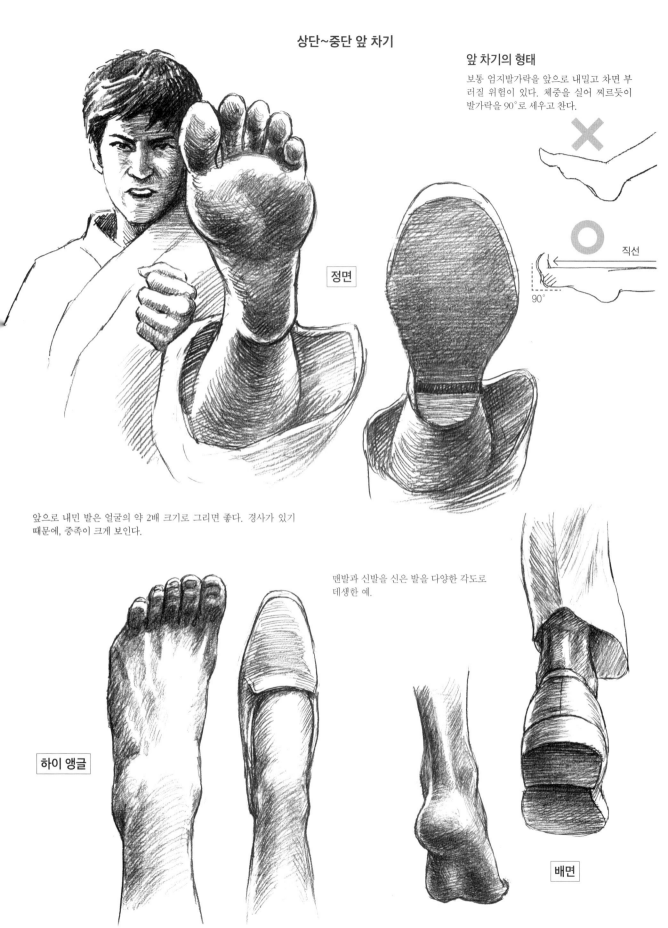

앞 차기의 형태

보통 엄지발가락을 앞으로 내밀고 차면 부러질 위험이 있다. 체중을 실어 찌르듯이 발가락을 90°로 세우고 찬다.

직선

90°

정면

앞으로 내민 발은 얼굴의 약 2배 크기로 그리면 좋다. 경사가 있기 때문에, 중족이 크게 보인다.

맨발과 신발을 신은 발을 다양한 각도로 데생한 예.

하이 앵글

배면

앞 차기에서 볼 수 있는 발의 형태

가라테의 경우는 맨발이지만, 실외에서 싸우는 장면에 응용할 수 있도록 신발을 신은 발 데생 작례를 조합해 보았습니다. 심플한 비즈니스 슈즈를 신고 있으므로, 다양한 디자인의 신발로 어레인지해 연습해 보십시오.

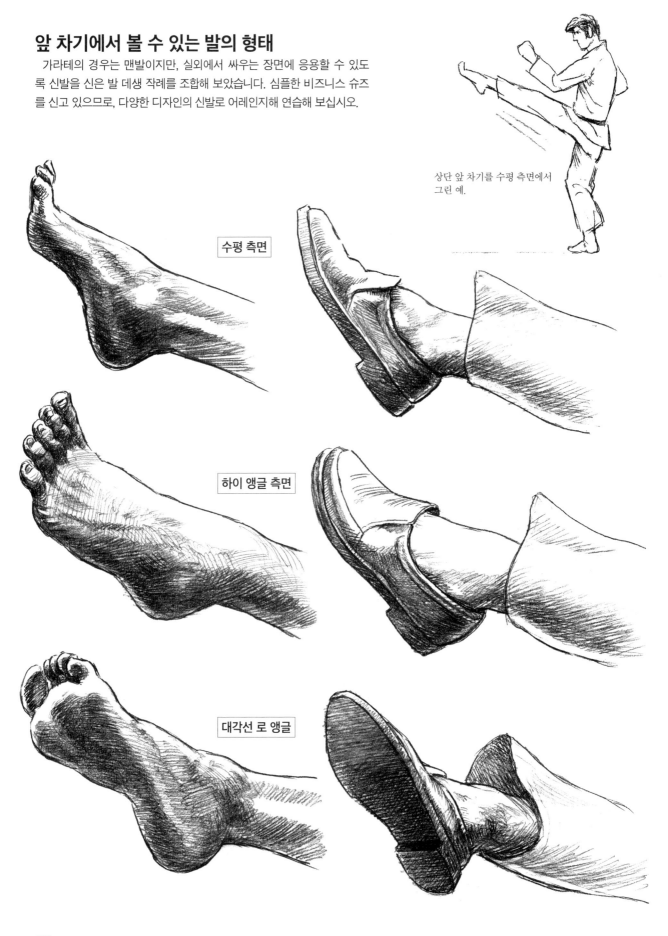

상단 앞 차기를 수평 측면에서 그린 예.

수평 측면

하이 앵글 측면

대각선 로 앵글

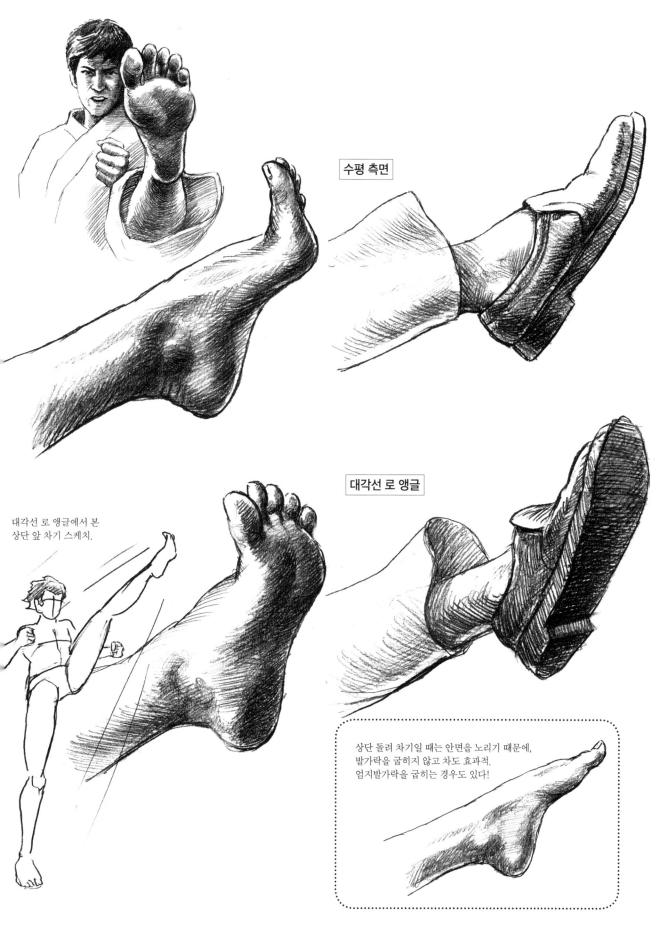

수평 측면

대각선 로 앵글

대각선 로 앵글에서 본
상단 앞 차기 스케치.

상단 돌려 차기일 때는 안면을 노리기 때문에,
발가락을 굽히지 않고 차도 효과적.
엄지발가락을 굽히는 경우도 있다!

121

앞 차기의 움직임 1, 2, 3

기본 동작

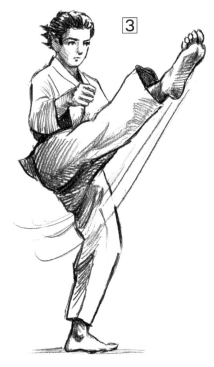

앞굽이 자세에서 움직이기 시작하려는
상황. 대각선에서 본 일련의 동작을 그
려나간다.

왼발을 축으로 삼고, 차는 다리의
무릎을 당겨서…

상대의 몸통에 찔러넣듯이 찬다.

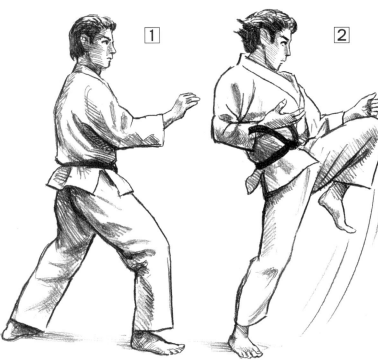
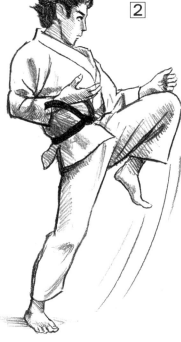
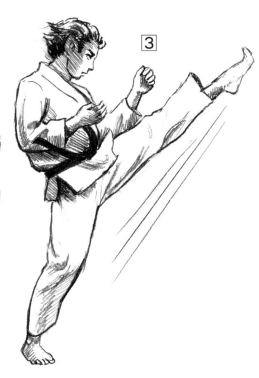

자세. 옆에서 본 동작.

왼 무릎을 감싸 안듯이 들어 올리고…

예리하게 차기를 날린다. 차는 발을 쭉 뻗는 앞 차기는
기본 중의 기본.

좀 더 실전적인 동작

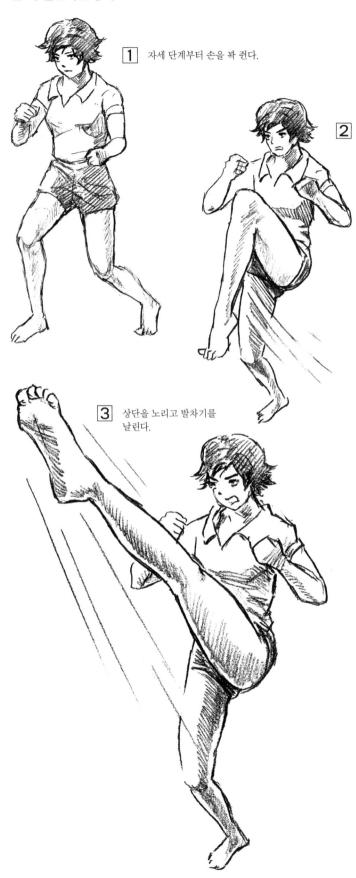

1 자세 단계부터 손을 꽉 쥔다.

2 상반신과 팔로 밸런스를 잡으면서, 허리부터 다리를 들어 올리듯이 무릎을 잡아당긴다.

3 상단을 노리고 발차기를 날린다.

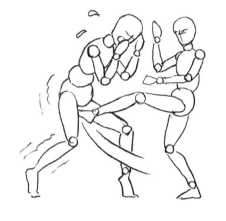

낭심 차기를 어떻게든 막고 싶다

급소 중에서도 가장 틈이 생기기 쉬운 곳이 낭심. 이 부분은 근력 트레이닝 등으로는 단련할 수 없는 장소이므로, 철저히 방어해야 한다. 만약 맞으면 제아무리 슈퍼맨이라 해도 한 방에 기절한다.

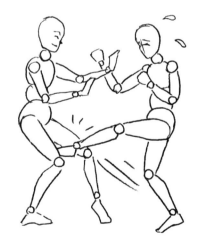

답은 반후굴 서기!

낭심 차기를 막는 방법인 자세는 딱 하나 있다. 그게 바로 「반후굴 서기」다. 이 방식으로 서서 자세를 잡으면 상대의 차기가 낭심으로 향하는 순간 넓적다리를 안쪽으로 모아 가드할 수 있으므로, 맞을 일은 거의 없다.

스커트 차림으로 하는 앞 차기 그리기

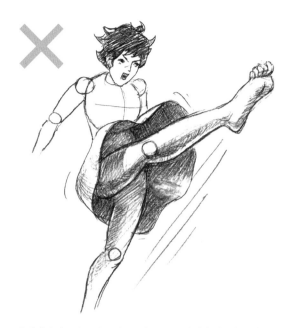

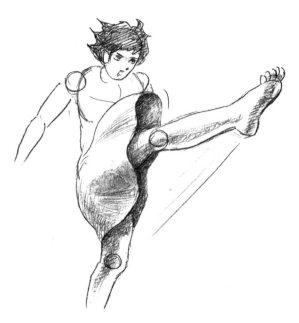

앞 차기의 경우 찼을 때 스커트는 위쪽으로 올라가기 때문에, 실제로는 위 그림처럼 넓고 둥글게 퍼지지 않는다.

따라서 스커트는 위 그림처럼 풍압으로 인해 다리에 말리고, 세로로 길게 닫히기 때문에 안쪽이 보이는 일은 없지만 만화에는 「오버 표현의 자유」가 있다.

실제 예시 장면

스커트를 입은 캐릭터의 앞 차기.

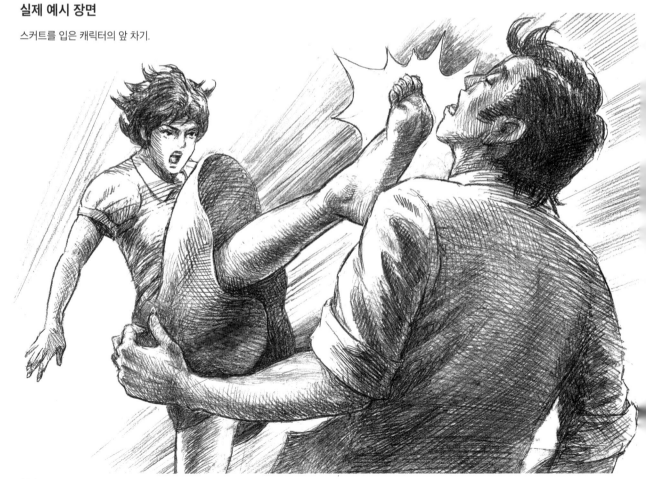

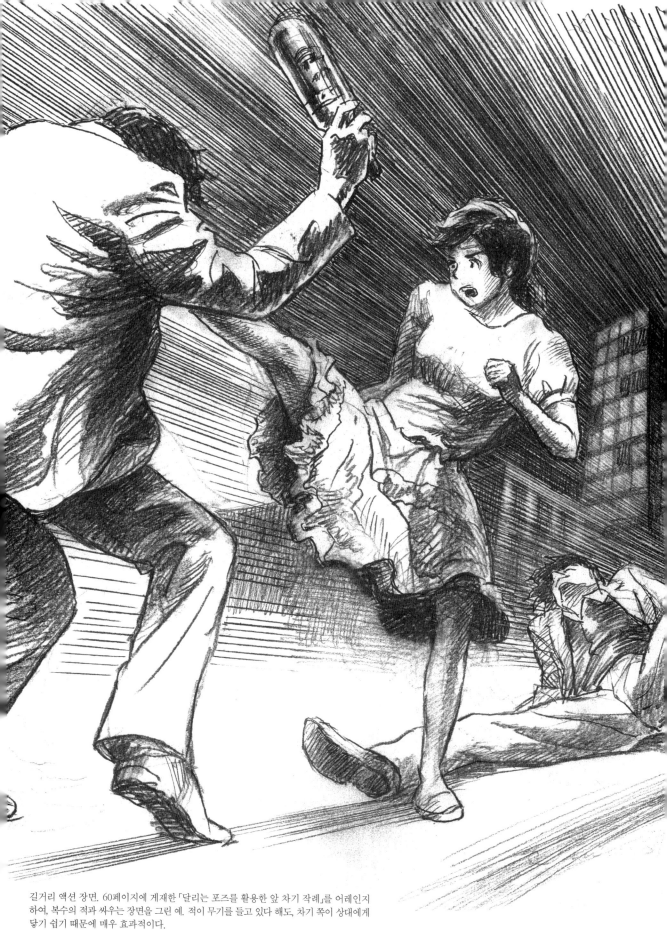

길거리 액션 장면. 60페이지에 게재한 「달리는 포즈를 활용한 앞 차기 작례」를 어레인지하여, 복수의 적과 싸우는 장면을 그린 예. 적이 무기를 들고 있다 해도, 차기 쪽이 상대에게 닿기 쉽기 때문에 매우 효과적이다.

[2] 족도(足刀)

무릎을 신체 앞으로 들어 올려 찬다

몸이 옆을 바라보게 한 상태에서 사용하는 빠른 차기 기술을 그린다면, 족도를 추천합니다.

특징…옆에 있는 적 또는 정면에서 다가오는 적에 대해 카운터 킥이 유효하다. 또, 높이 날아 차는 「날아 족도 차기」로 연결되는 기술.

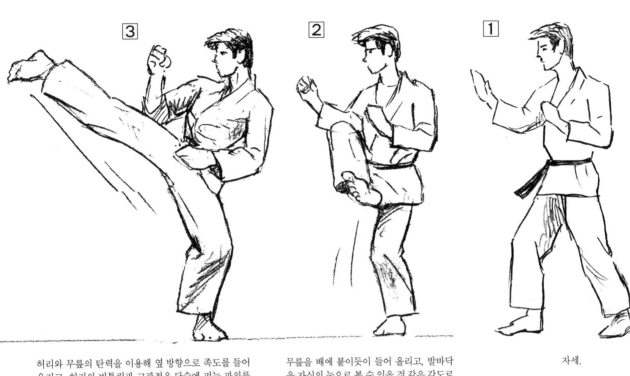

③ 허리와 무릎의 탄력을 이용해 옆 방향으로 족도를 들어 올리고, 허리의 비틀림과 고관절을 단숨에 펴는 파워를 이용해 족도 부분으로 스트레이트하게 친다(찬다).

② 무릎을 배에 붙이듯이 들어 올리고, 발바닥을 자신의 눈으로 볼 수 있을 것 같은 각도로 한다(예비 동작).

① 자세.

족도에 보이는 발 형태

족도를 그리는 순서

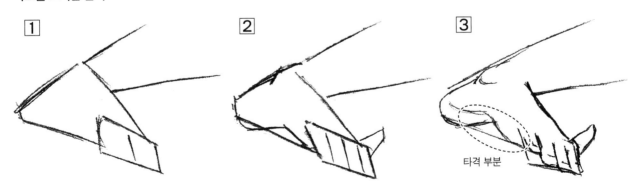

① 정강이 선 2개를 긋고, 발이 될 삼각형과 발가락 부분의 사각형을 그린다. 사각형의 발끝을 2개로 분할.

② 발바닥 안쪽의 장심을 오목하게 하고, 발가락 분할선, 엄지발가락, 내복사뼈의 모양을 그린다.

타격 부분

③ 발가락을 둥글게 다듬고 발톱을 그린다.

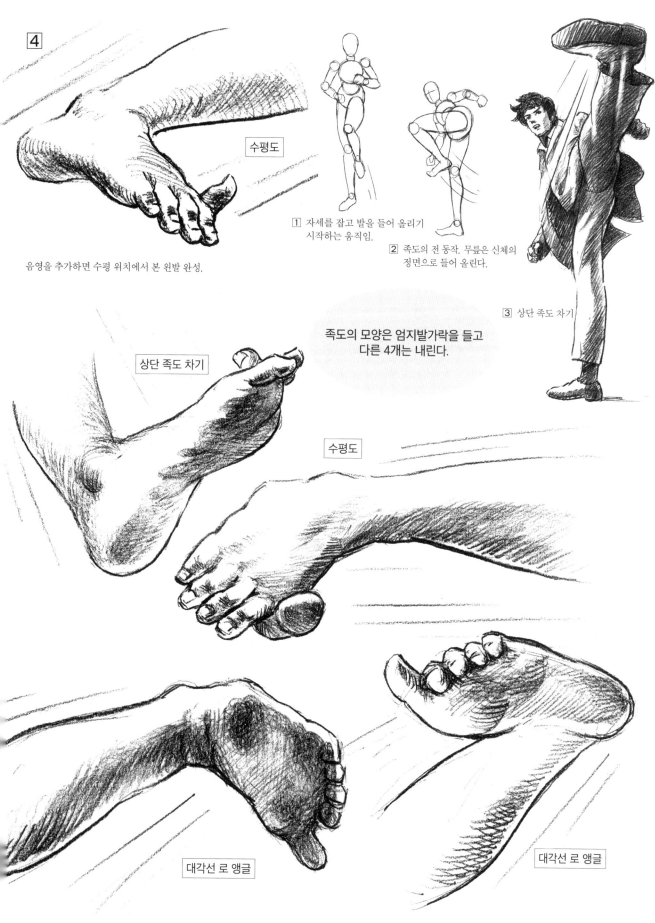

4

수평도

음영을 추가하면 수평 위치에서 본 왼발 완성.

① 자세를 잡고 발을 들어 올리기
시작하는 움직임.

② 족도의 전 동작. 무릎은 신체의
정면으로 들어 올린다.

③ 상단 족도 차기

상단 족도 차기

족도의 모양은 엄지발가락을 들고
다른 4개는 내린다.

수평도

대각선 로 앵글

대각선 로 앵글

족도의 움직임 1, 2, 3

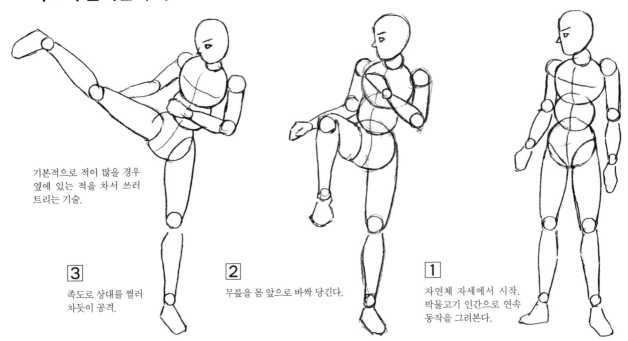

기본적으로 적이 많을 경우
옆에 있는 적을 차서 쓰러
트리는 기술.

3

족도로 상대를 찔러
차듯이 공격.

2

무릎을 몸 앞으로 바싹 당긴다.

1

자연체 자세에서 시작.
박물고기 인간으로 연속
동작을 그려본다.

실제 예시 장면

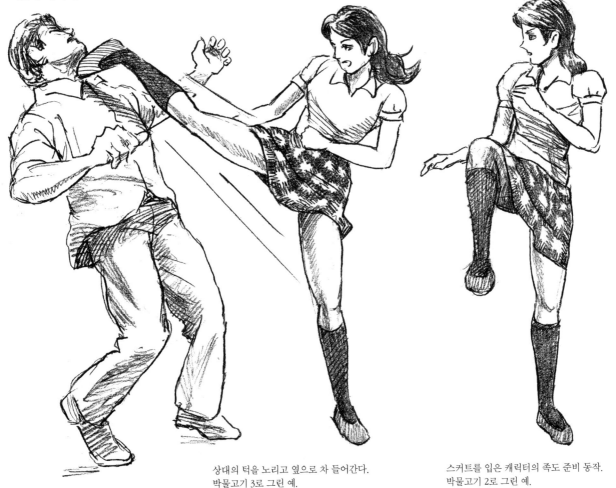

상대의 턱을 노리고 옆으로 차 들어간다.
박물고기 3로 그린 예.

스커트를 입은 캐릭터의 족도 준비 동작.
박물고기 2로 그린 예.

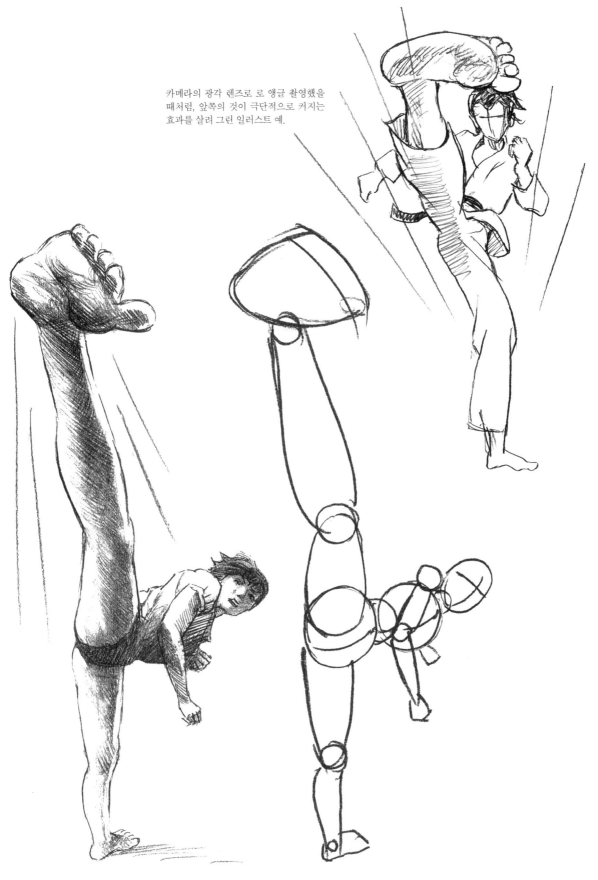

카메라의 광각 렌즈로 로 앵글 촬영했을 때처럼, 앞쪽의 것이 극단적으로 커지는 효과를 살려 그린 일러스트 예.

이쪽은 하이 앵글에서 볼 수 있을 법한 형태를 광각 렌즈 스타일의 데포르메로 그린 데생 예.

박물고기 인간으로 그린 데생 윤곽.

[3] 뒤 차기

상대의 공격을 등을 돌려 피하고, 차기 공격으로 전환할 때는 뒤 차기가 제일입니다! 족도는 발의 측면으로 옆차기를 하지만, 뒤 차기는 등을 보여주고 발 뒤쪽으로 차는 기술입니다.

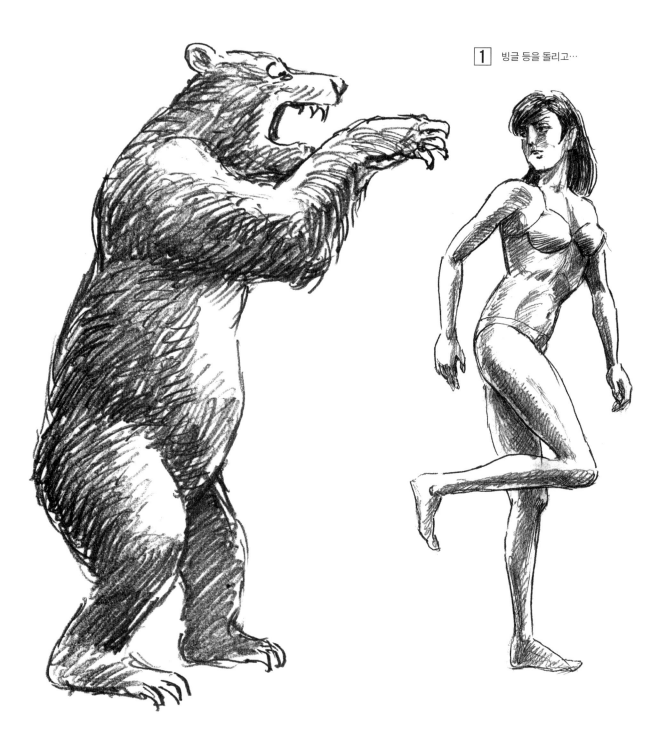

1 빙글 등을 돌리고…

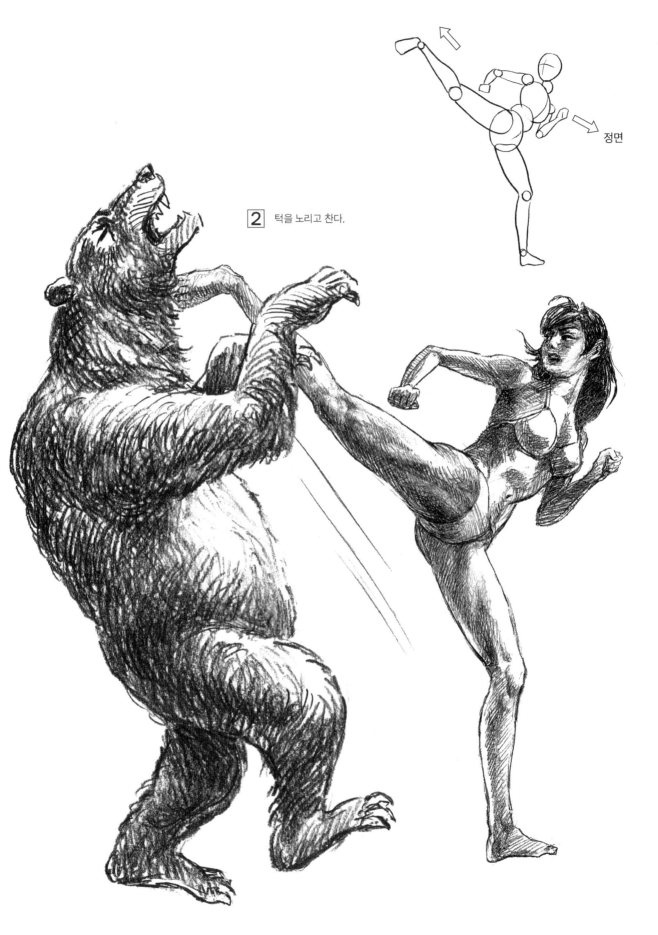

2 턱을 노리고 찬다.

정면

[4] 돌려 차기

무릎을 허리 옆으로 잡아당겨 찬다

차는 다리를 재빨리 옆에서 내밀어 공격하는 돌려 차기는 적에게 읽히지 않고 불시에 기술을 낼 수 있다는 이점이 있습니다.

특징…신체의 측면 공격에 적합하며, 허리와 다리의 회전으로 차는 기술. 인간의 신체 측면은 단련하기 어려운 급소이므로, 적중하면 한 방에 격침된다.

1

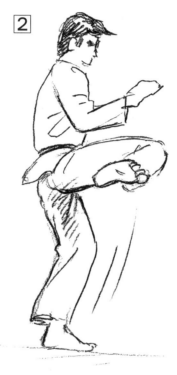

2

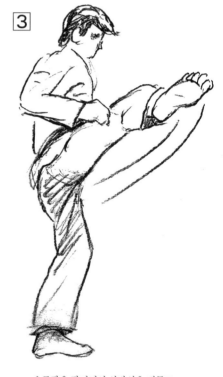

3

자세
양손 양발이 언제든지 공격·방어가 가능한 자세.

오른쪽 옆구리에 들어 올린 발을 딱 붙이면서…

오른팔을 당기면서 상반신을 비틀고, 오른발로 왼쪽 위를 찬다.

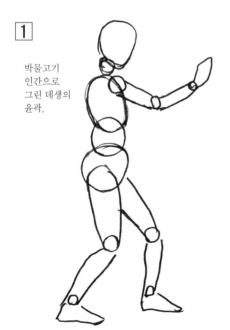

1

박물고기 인간으로 그린 데생의 윤곽.

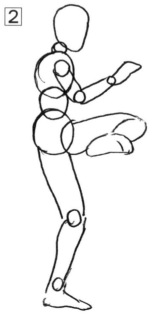

2

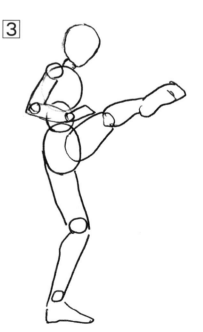

3

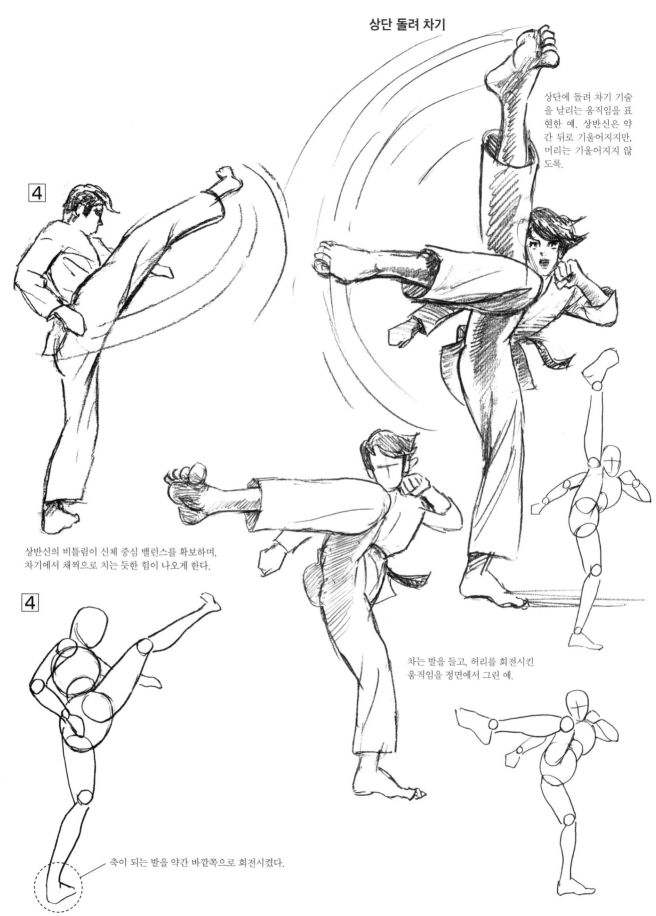

상단 돌려 차기

상단에 돌려 차기 기술을 날리는 움직임을 표현한 예. 상반신은 약간 뒤로 기울어지지만, 머리는 기울어지지 않도록.

4

상반신의 비틀림이 신체 중심 밸런스를 확보하며, 차기에서 채찍으로 치는 듯한 힘이 나오게 한다.

4

차는 발을 들고, 허리를 회전시킨 움직임을 정면에서 그린 예.

축이 되는 발을 약간 바깥쪽으로 회전시켰다.

상단 돌려 차기 그리기

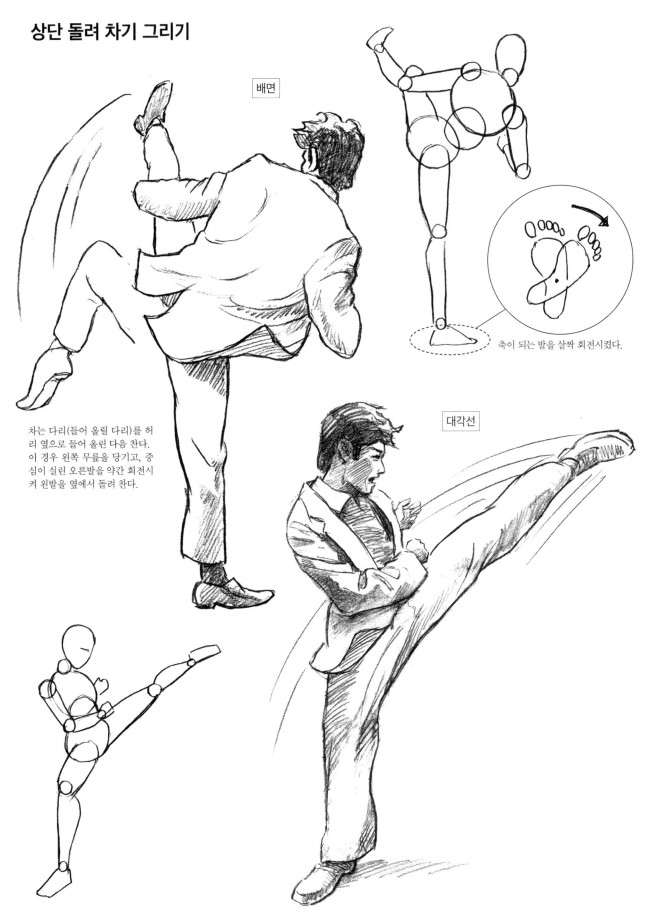

배면

대각선

축이 되는 발을 살짝 회전시켰다.

차는 다리(들어 올릴 다리)를 허리 옆으로 들어 올린 다음 찬다. 이 경우 왼쪽 무릎을 당기고, 중심이 실린 오른발을 약간 회전시켜 왼발을 옆에서 돌려 찬다.

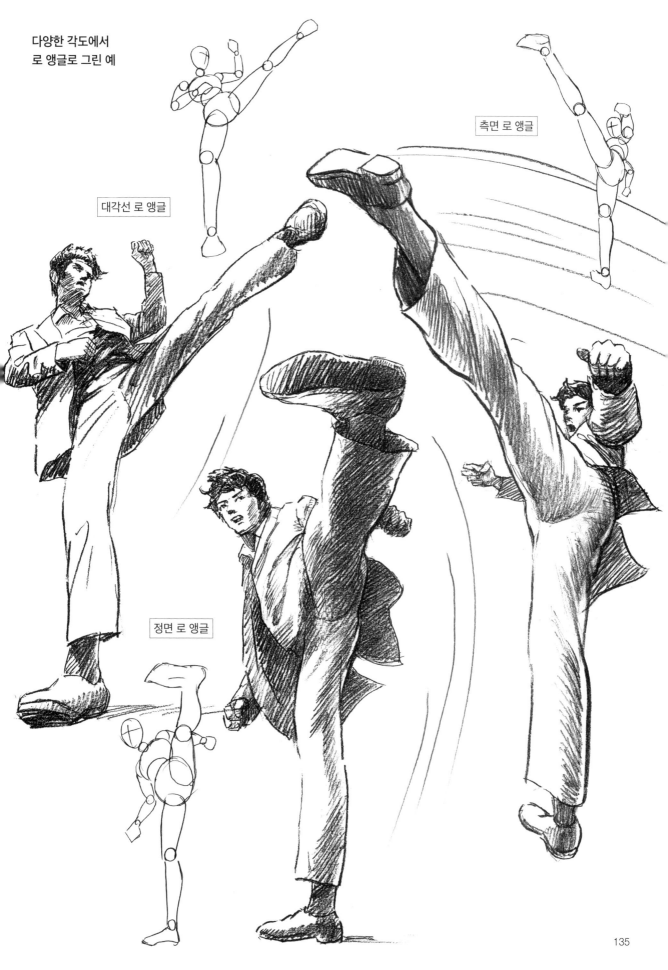

다양한 각도에서
로 앵글로 그린 예

측면 로 앵글

대각선 로 앵글

정면 로 앵글

135

더욱 박력 있는 돌려 차기 그리기

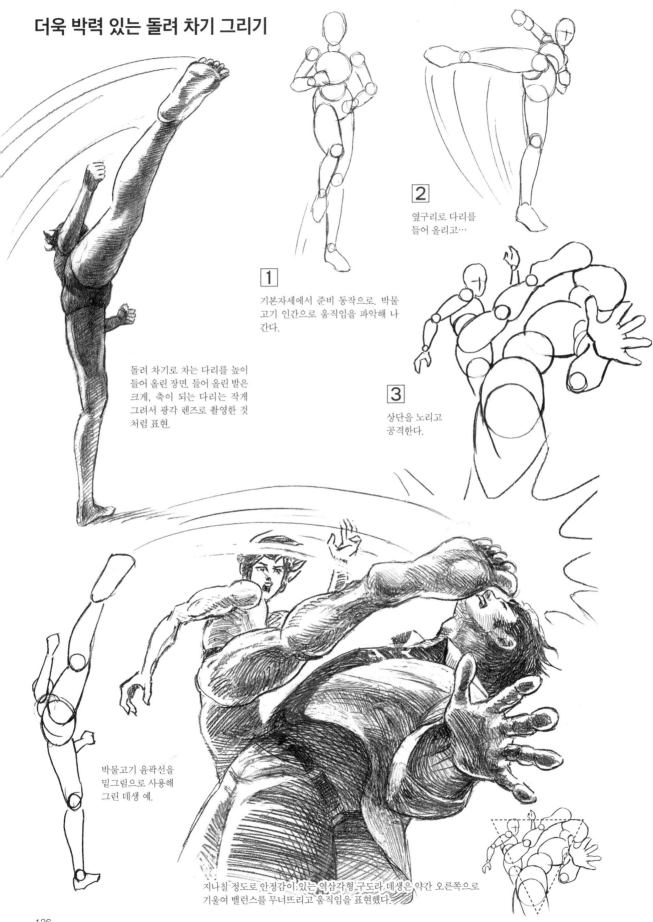

돌려 차기로 차는 다리를 높이 들어 올린 장면. 들어 올린 발은 크게, 축이 되는 다리는 작게 그려서 광각 렌즈로 촬영한 것처럼 표현.

1 기본자세에서 준비 동작으로. 박물고기 인간으로 움직임을 파악해 나간다.

2 옆구리로 다리를 들어 올리고…

3 상단을 노리고 공격한다.

박물고기 윤곽선을 밑그림으로 사용해 그린 데생 예.

지나칠 정도로 안정감이 있는 역삼각형 구도라. 데생은 약간 오른쪽으로 기울여 밸런스를 무너뜨리고 움직임을 표현했다.

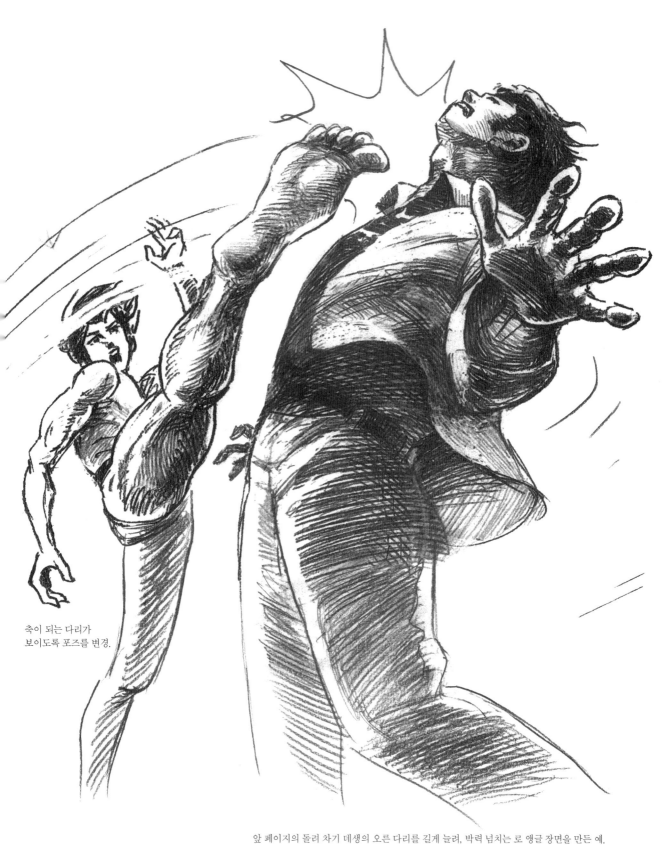

축이 되는 다리가
보이도록 포즈를 변경.

앞 페이지의 돌려 차기 데생의 오른 다리를 길게 늘려, 박력 넘치는 로 앵글 장면을 만든 예.

돌려 차기 격투 장면의 실제 예시

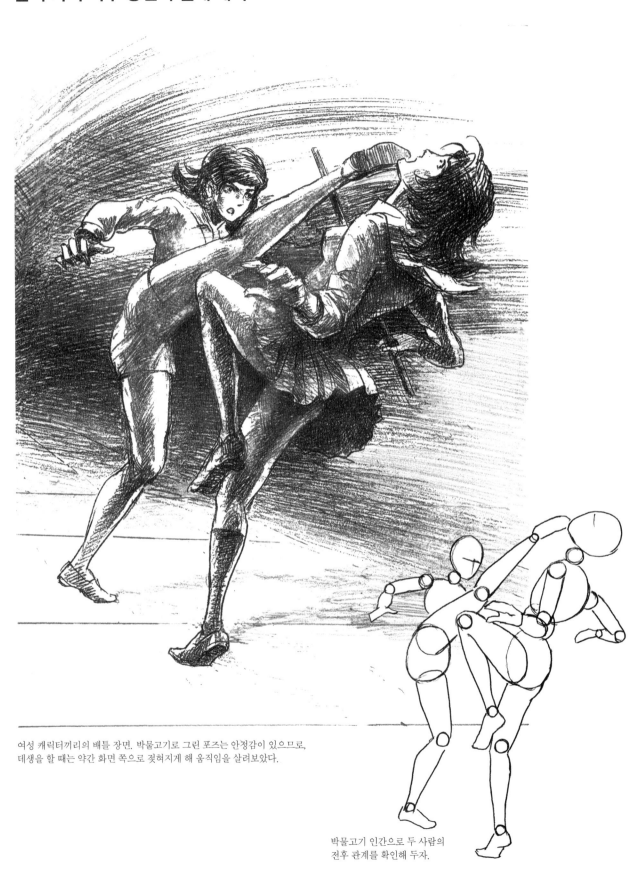

여성 캐릭터끼리의 배틀 장면. 박물고기로 그린 포즈는 안정감이 있으므로,
데생을 할 때는 약간 화면 쪽으로 젖혀지게 해 움직임을 살려보았다.

박물고기 인간으로 두 사람의
전후 관계를 확인해 두자.

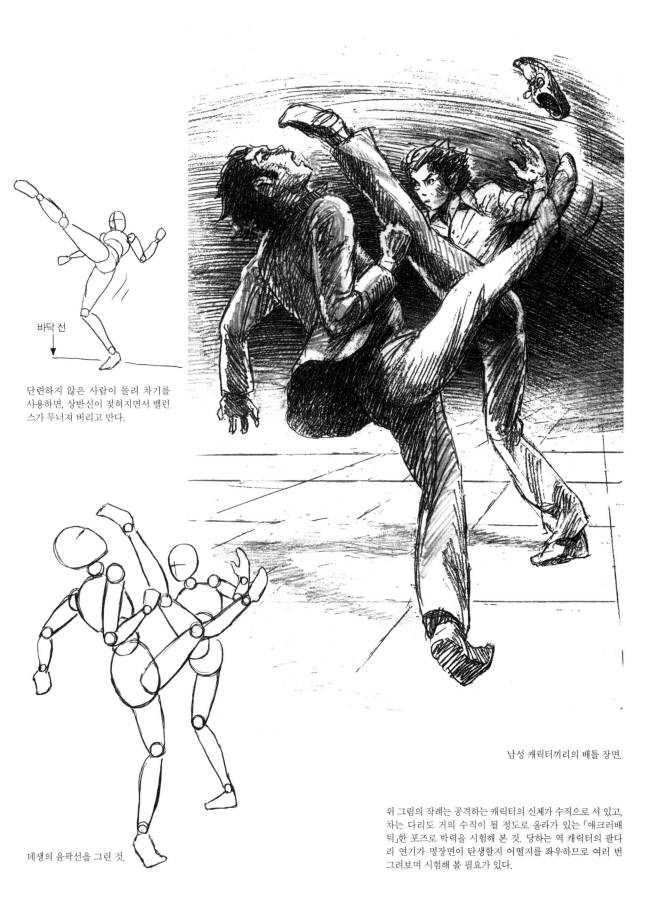

바닥 선

단련하지 않은 사람이 돌려 차기를
사용하면, 상반신이 젖혀지면서 밸런
스가 무너져 버리고 만다.

데생의 윤곽선을 그린 것.

남성 캐릭터끼리의 배틀 장면.

위 그림의 작례는 공격하는 캐릭터의 신체가 수직으로 서 있고,
차는 다리도 거의 수직이 될 정도로 올라가 있는 「애크러배
틱」한 포즈로 박력을 시험해 본 것. 당하는 역 캐릭터의 팔다
리 연기가 명장면이 탄생할지 어떨지를 좌우하므로 여러 번
그려보며 시험해 볼 필요가 있다.

뒤돌려 차기의 모범 연기 그리기

요체는 큰 회전에 의한 기세!

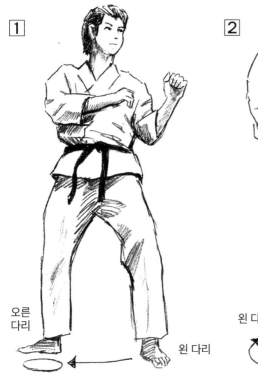

① 오른
다리

왼 다리

왼발을 오른발 앞으로 이동하고, 왼발을
축으로 삼아서…

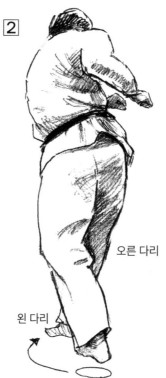

② 오른 다리

왼 다리

몸을 뒤를 향하게 회전시키고, 오른발로
찰 준비.

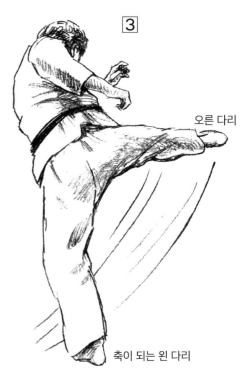

③ 오른 다리

축이 되는 왼 다리

회전하는 기세와 함께 오른발을 높이 들어 올려…

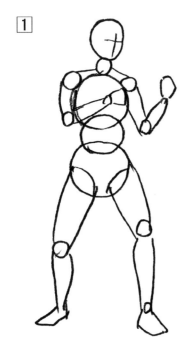

①

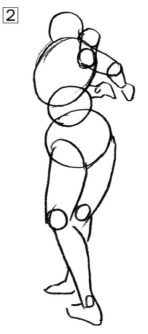

②

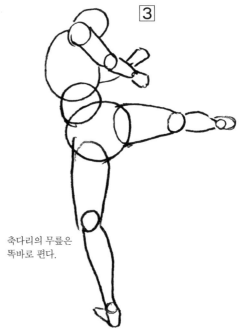

③ 축다리의 무릎은
똑바로 편다.

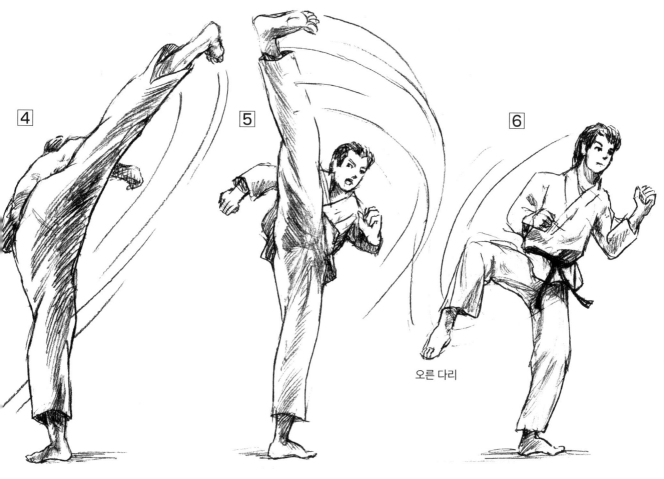

| 4 | 5 | 6 |

오른 다리

원심력을 이용해 발꿈치로 상대의 머리 부분을 타격. 상대는 설마 한 바퀴를 돌아
등을 보인 순간 격침되리라고는 꿈에도 생각하지 못할 굉장한 기술이다.

착지 7

1 로 돌아간다.

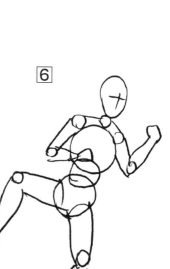

| 4 | 5 | 6 |

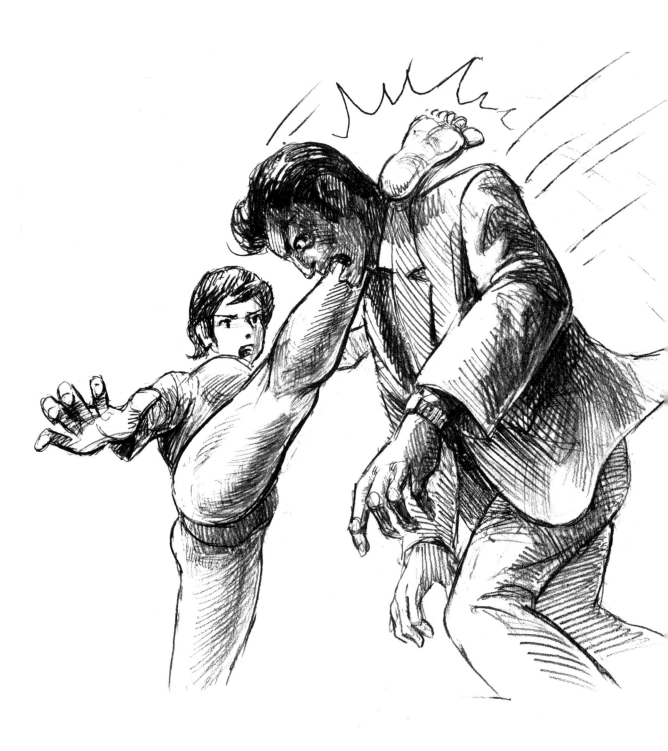

발꿈치와 종아리가 타격 부분이 된다. 브라질의 카포에라(카포에이라)라는
격투기에서 자주 쓰이는 차기 기술과 비슷하다.

제6장
가라테 날아 차기
기술의 기본

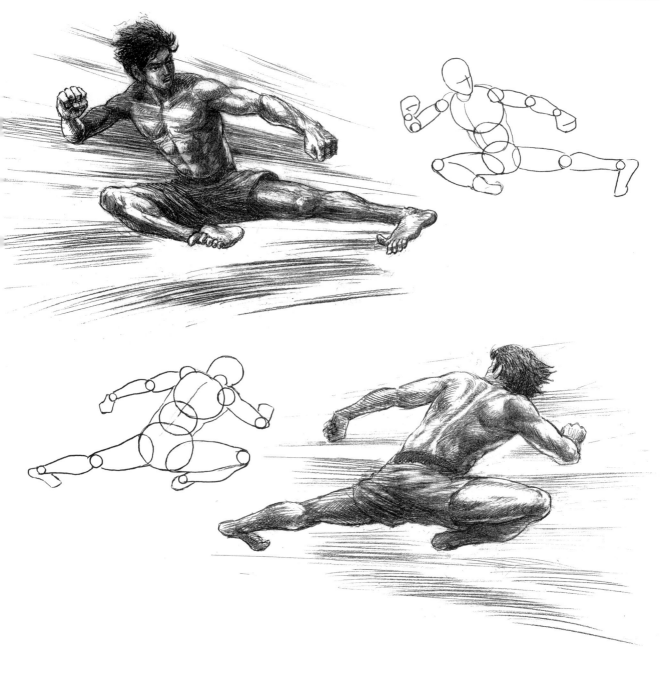

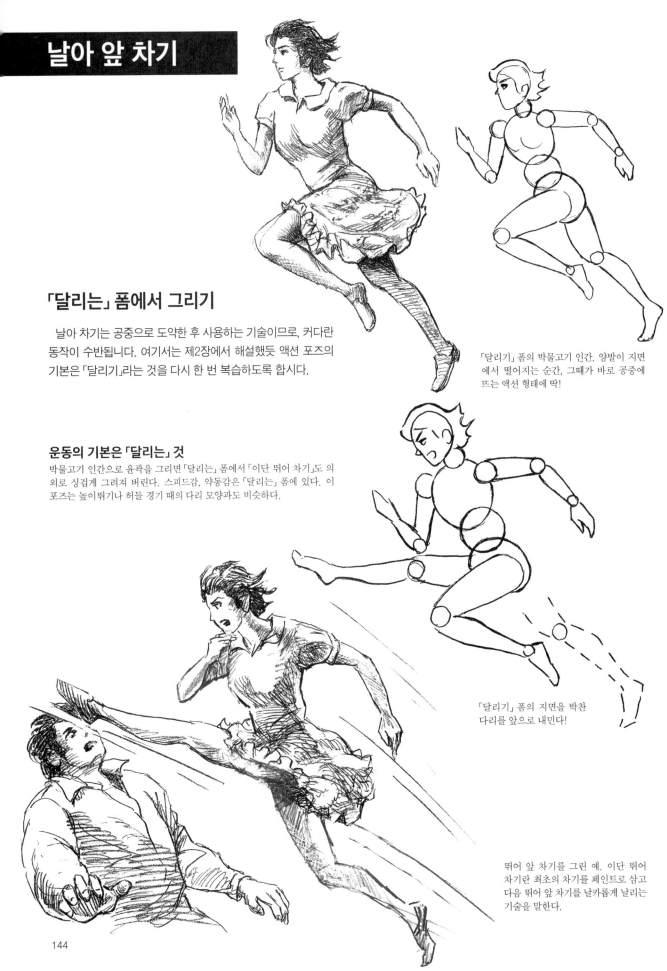

날아 앞 차기

「달리는」 폼에서 그리기

날아 차기는 공중으로 도약한 후 사용하는 기술이므로, 커다란 동작이 수반됩니다. 여기서는 제2장에서 해설했듯 액션 포즈의 기본은 「달리기」라는 것을 다시 한 번 복습하도록 합시다.

「달리기」 폼의 박물고기 인간. 양발이 지면에서 떨어지는 순간, 그때가 바로 공중에 뜨는 액션 형태에 딱!

운동의 기본은 「달리는」 것

박물고기 인간으로 윤곽을 그리면 「달리는」 폼에서 「이단 뛰어 차기」도 의외로 싱겁게 그려져 버린다. 스피드감, 약동감은 「달리는」 폼에 있다. 이 포즈는 높이뛰기나 허들 경기 때의 다리 모양과도 비슷하다.

「달리기」 폼의 지면을 박찬 다리를 앞으로 내민다!

뛰어 앞 차기를 그린 예. 이단 뛰어 차기란 최초의 차기를 페인트로 삼고 다음 뛰어 앞 차기를 날카롭게 날리는 기술을 말한다.

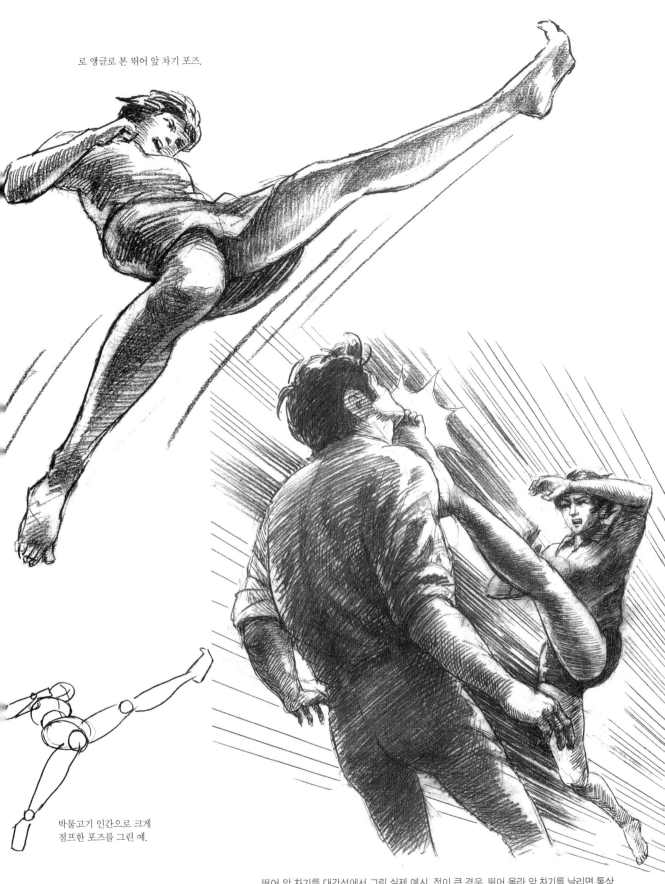

로 앵글로 본 뛰어 앞 차기 포즈.

박물고기 인간으로 크게
점프한 포즈를 그린 예.

뛰어 앞 차기를 대각선에서 그린 실제 예시. 적이 큰 경우, 뛰어 올라 앞 차기를 날리면 통상
앞 차기보다 타격력이 증가하고, 박력 넘치는 장면 표현에도 효과적이다.

날아 족도 차기

족도 차기를 「날아 족도 차기」로 바꾸기

족도를 「날아 족도 차기」로 바꿔 봅시다. 제5장에서 족도 차기 포즈(126페이지)를 연습했으므로, 그것을 응용해 날아 족도 차기를 묘사하는 순서를 보도록 합시다.

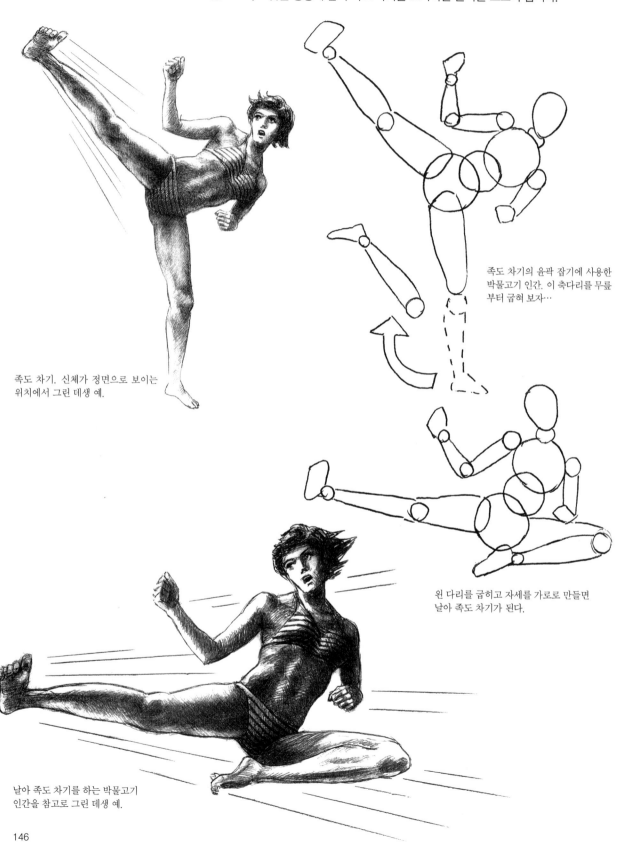

족도 차기. 신체가 정면으로 보이는 위치에서 그린 데생 예.

족도 차기의 윤곽 잡기에 사용한 박물고기 인간. 이 축다리를 무릎부터 굽혀 보자…

왼 다리를 굽히고 자세를 가로로 만들면 날아 족도 차기가 된다.

날아 족도 차기를 하는 박물고기 인간을 참고로 그린 데생 예.

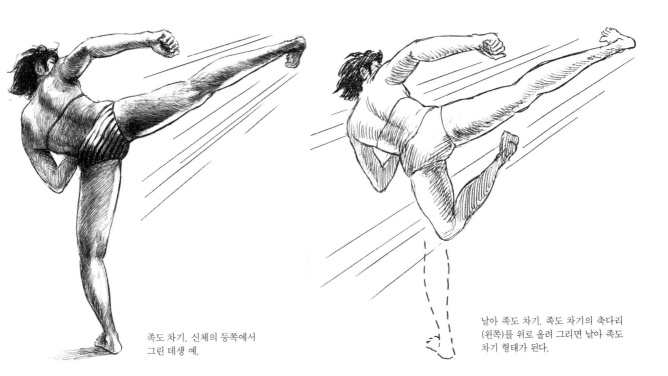

족도 차기. 신체의 등쪽에서
그린 데생 예.

날아 족도 차기. 족도 차기의 축다리
(왼쪽)를 위로 올려 그리면 날아 족도
차기 형태가 된다.

날아 족도 차기는 어째서 「한 발 차기」 폼인가

한쪽 다리를 들어 올려 차는 자세는 상대의 무기나 장해물의 접
촉을 방지하기 위함이다. 또, 양쪽 다리로 찰 경우 착지할 때 밸
런스가 나빠져 넘어질 확률이 높기 때문에, 한쪽 발만으로 차는
것이 이상적인 것이다. 착지 후 자세를 잡기 위해, 일부러 옆구리
를 비워두고 다음 움직임에 대비한다.

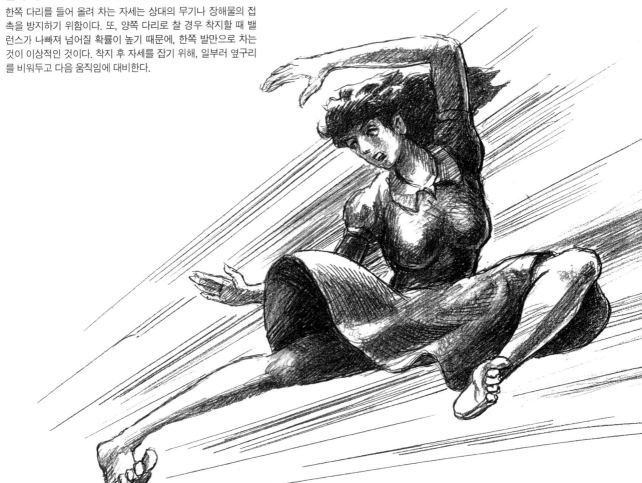

액션 형태에는 필연성이 있다

날아 족도 차기에 보이는 「이치에 맞는 움직임」이란

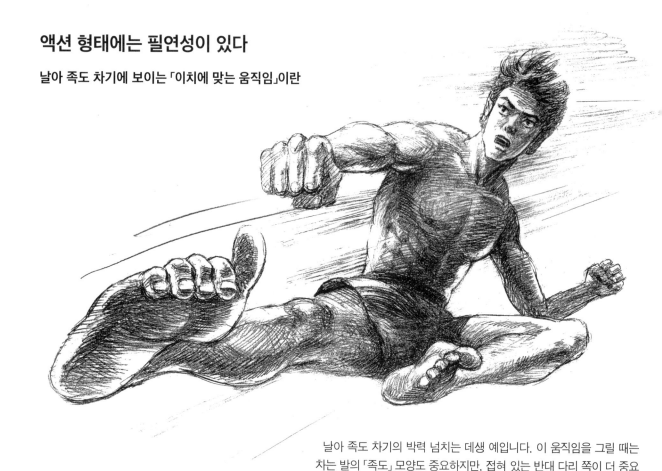

날아 족도 차기의 박력 넘치는 데생 예입니다. 이 움직임을 그릴 때는 차는 발의 「족도」 모양도 중요하지만, 접혀 있는 반대 다리 쪽이 더 중요합니다.

팔은 만세 자세로 들지 말고, 몸을 지킬 수 있게 하는 편이 좋다.

머리, 얼굴을 들지 말고 턱을 당기도록.

발끝으로 차는 것이 아니라, 족도 부분으로 찬다.

팔은 놀게 하지 말고, 몸을 지킬 수 있도록 한다.

발을 벌리지 말고, 최대한 엉덩이에 밀착시키면 좋다.

반대쪽 다리의 올바른 형태

반대쪽 다리 확대

주목! 하반신에 대한 공격을 피하고, 다리를 벌리지 말고 낭심(고간)을 지키도록 한다.

반대쪽 다리의 이상적인 모습은 책상다리를 하고 엄지발가락은 위로, 다른 발가락 4개는 아래쪽으로 굽힌 형태다. 이런 형태일 경우 다리의 힘줄과 근육의 힘이 배로 증가하고, 다리를 몸에 밀착시킨 만큼 공중에 더 높이 뜨게 되어 아래쪽의 공격을 피할 수 있다.

한쪽 다리를 밀착시켰을 때의 효과

날아 족도 차기(옆차기) 폼 이것저것

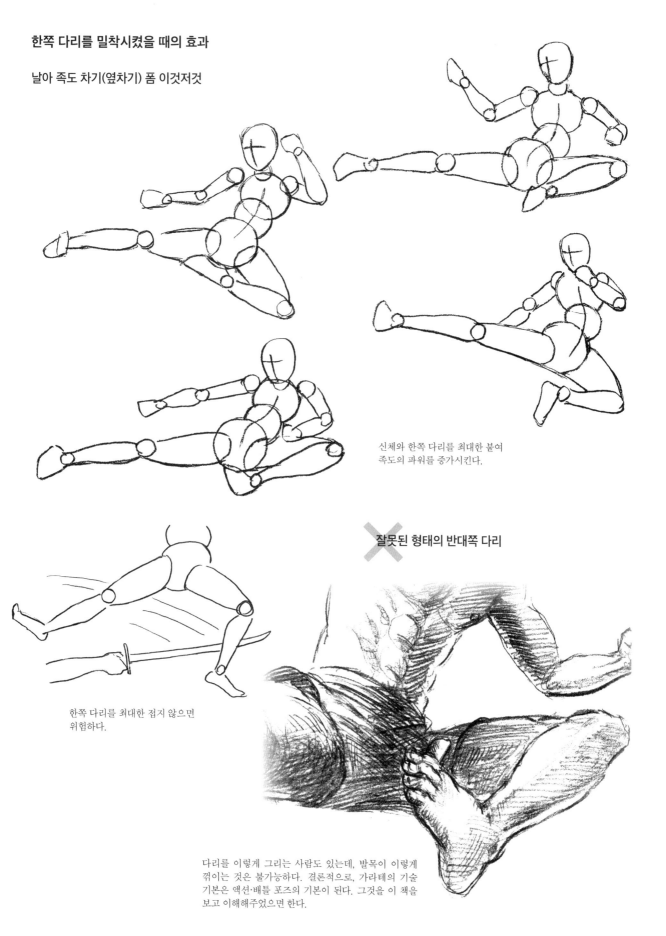

신체와 한쪽 다리를 최대한 붙여
족도의 파워를 증가시킨다.

잘못된 형태의 반대쪽 다리

한쪽 다리를 최대한 접지 않으면
위험하다.

다리를 이렇게 그리는 사람도 있는데, 발목이 이렇게
꺾이는 것은 불가능하다. 결론적으로, 가라테의 기술
기본은 액션·배틀 포즈의 기본이 된다. 그것을 이 책을
보고 이해해주었으면 한다.

날아 족도 차기의 움직임

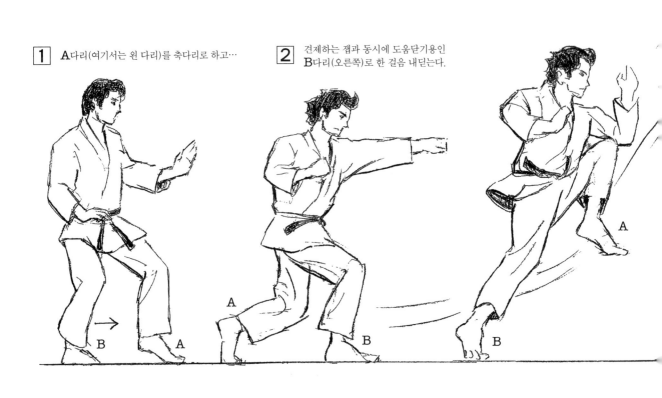

3 A다리(왼 다리)로 높이 뛰어 올라…

1 A다리(여기서는 왼 다리)를 축다리로 하고…

2 견제하는 잽과 동시에 도움닫기용인
B다리(오른쪽)로 한 걸음 내딛는다.

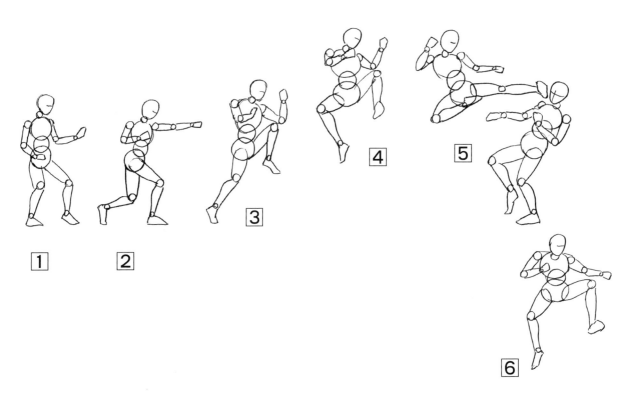

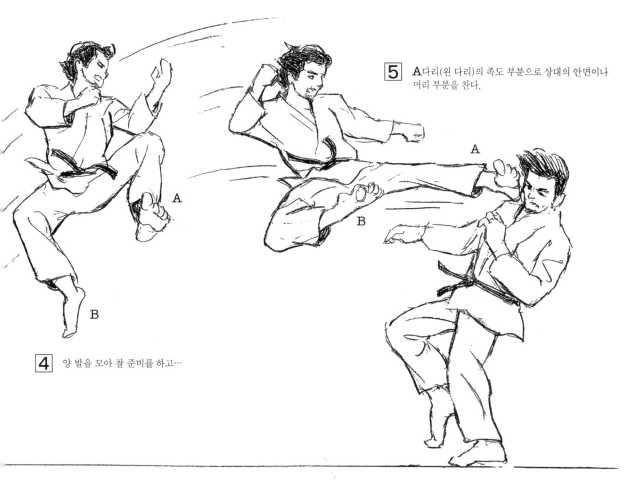

5 **A**다리(원 다리)의 족도 부분으로 상대의 안면이나 머리 부분을 찬다.

A

B

A

B

4 양 발을 모아 찰 준비를 하고…

찬 순간(5 포즈)의 양손 포즈는 신체의 밸런스를 확보하면서 공방 자세를 취하므로, 그 형태에 개인차는 있지만 전체적으로 삼각자 같은 유선형이 이상적이다.

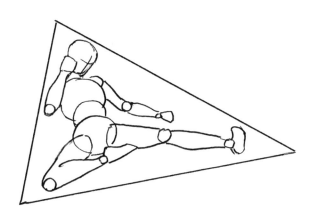

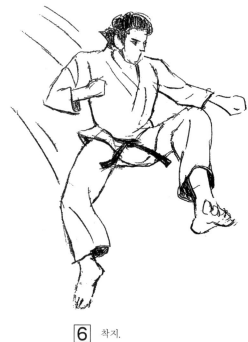

6 착지.

151

날아 족도 차기 그리기

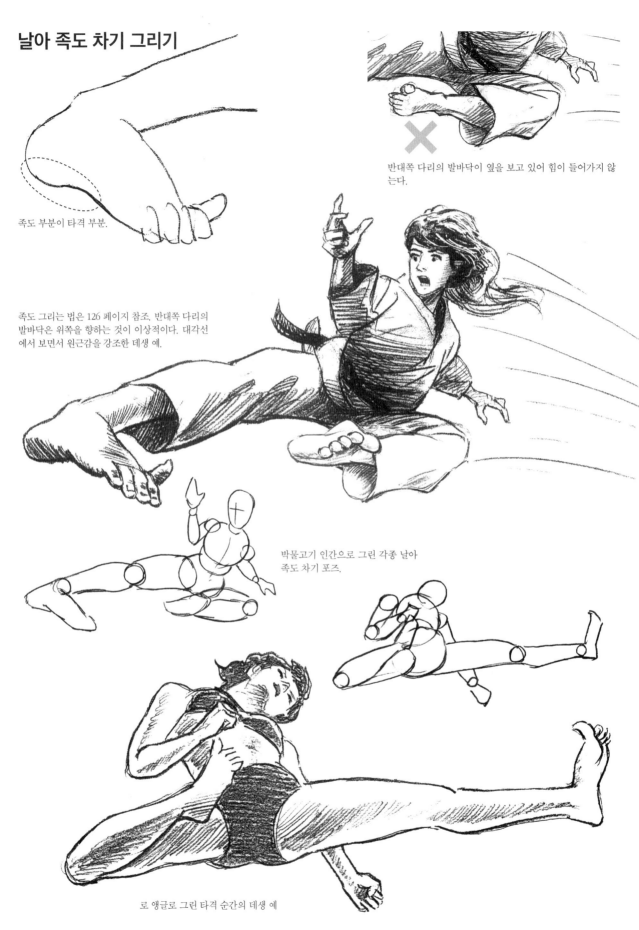

족도 부분이 타격 부분.

반대쪽 다리의 발바닥이 옆을 보고 있어 힘이 들어가지 않는다.

족도 그리는 법은 126 페이지 참조. 반대쪽 다리의 발바닥은 위쪽을 향하는 것이 이상적이다. 대각선에서 보면서 원근감을 강조한 데생 예.

박물고기 인간으로 그린 각종 날아 족도 차기 포즈.

로 앵글로 그린 타격 순간의 데생 예

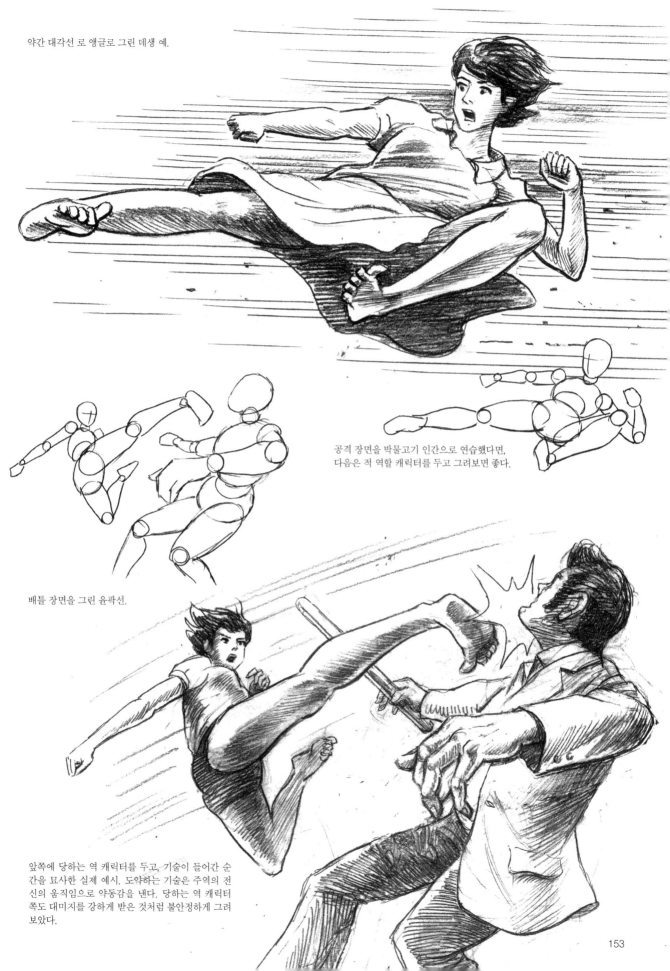

약간 대각선 로 앵글로 그린 데생 예.

공격 장면을 박물고기 인간으로 연습했다면,
다음은 적 역할 캐릭터를 두고 그려보면 좋다.

배틀 장면을 그린 윤곽선.

앞쪽에 당하는 역 캐릭터를 두고, 기술이 들어간 순
간을 묘사한 실제 예시. 도약하는 기술은 주역의 전
신의 움직임으로 약동감을 낸다. 당하는 역 캐릭터
쪽도 대미지를 강하게 받은 것처럼 불안정하게 그려
보았다.

153

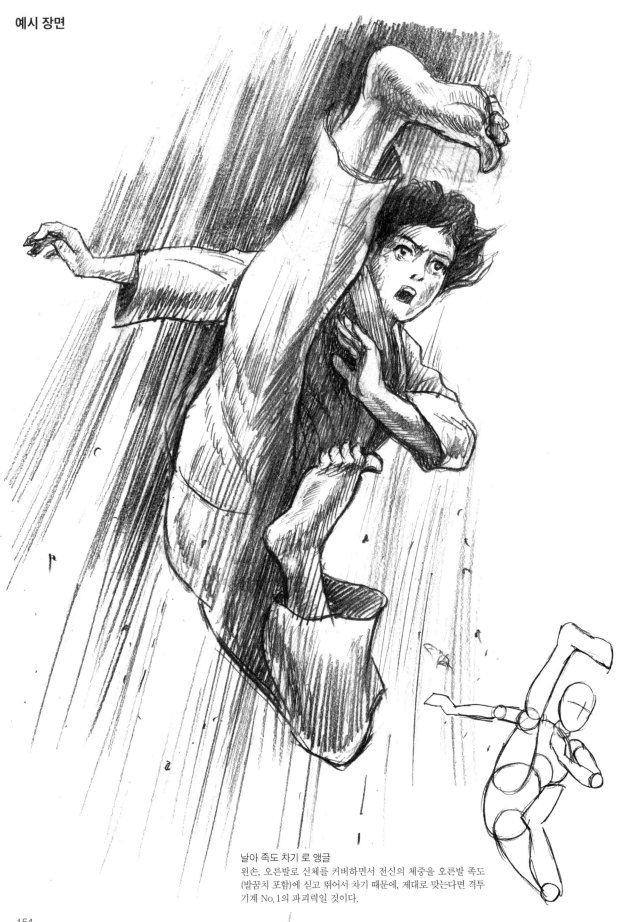

날아 족도 차기 로 앵글
왼손, 오른발로 신체를 커버하면서 전신의 체중을 오른발 족도 (발꿈치 포함)에 싣고 뛰어서 차기 때문에, 제대로 맞는다면 격투 기계 No.1의 파괴력일 것이다.

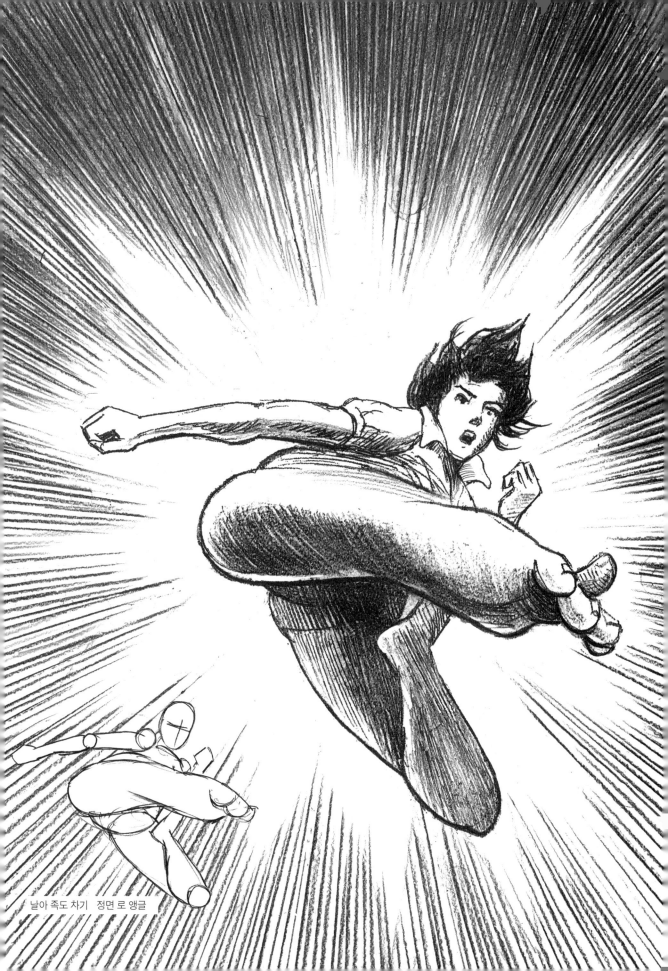

날아 족도 차기 정면 로 앵글

날아 무릎 차기는 발군의 위력!

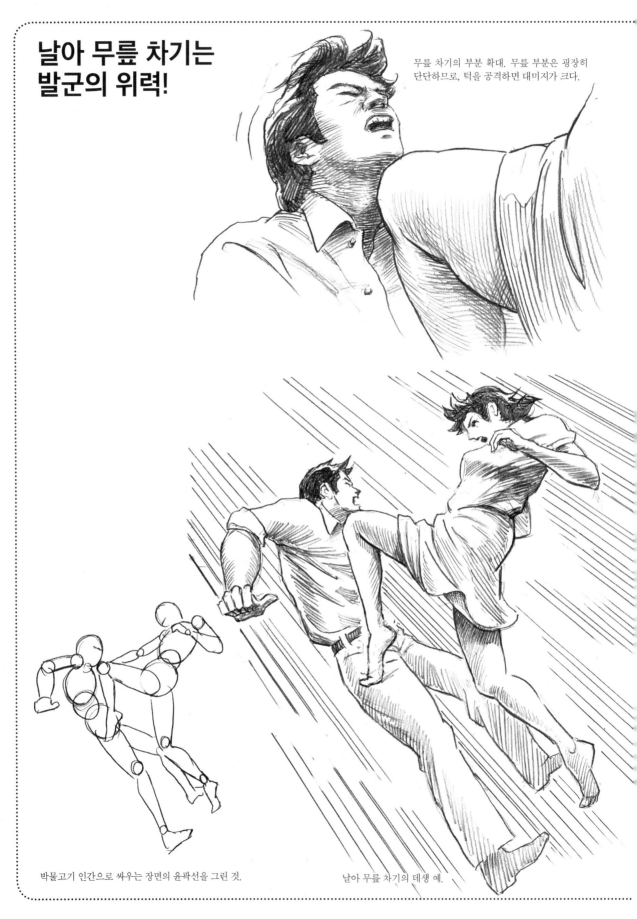

무릎 차기의 부분 확대. 무릎 부분은 굉장히 단단하므로, 턱을 공격하면 대미지가 크다.

박물고기 인간으로 싸우는 장면의 윤곽선을 그린 것.

날아 무릎 차기의 데생 예.

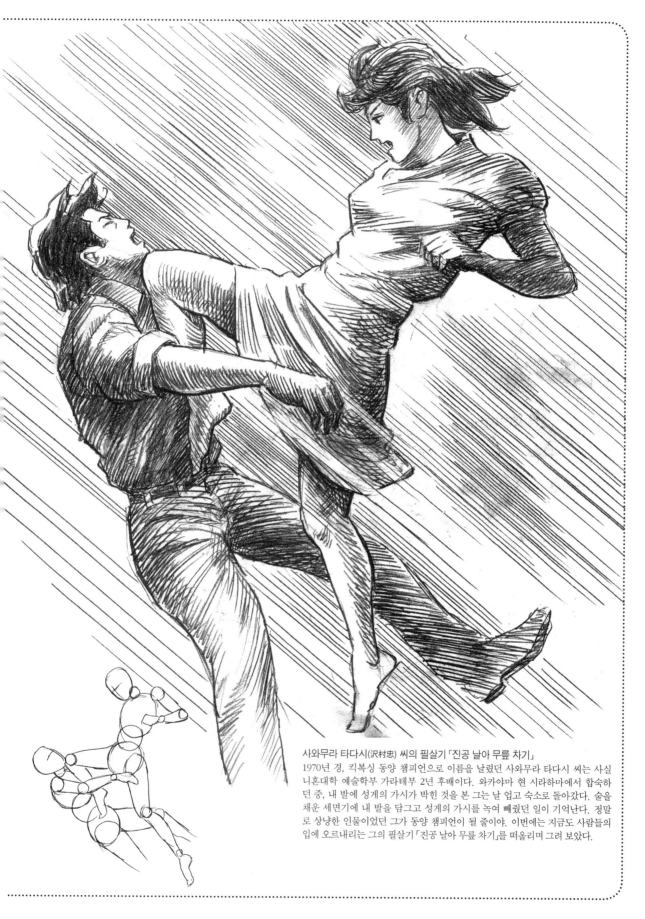

사와무라 타다시(沢村忠) 씨의 필살기「진공 날아 무릎 차기」
1970년 경, 킥복싱 동양 챔피언으로 이름을 날렸던 사와무라 타다시 씨는 사실
니혼대학 예술학부 가라테부 2년 후배이다. 와카야마 현 시라하마에서 합숙하
던 중, 내 발에 성게의 가시가 박힌 것을 본 그는 날 업고 숙소로 돌아갔다. 술을
채운 세면기에 내 발을 담그고 성게의 가시를 녹여 빼줬던 일이 기억난다. 정말
로 상냥한 인물이었던 그가 동양 챔피언이 될 줄이야. 이번에는 지금도 사람들의
입에 오르내리는 그의 필살기「진공 날아 무릎 차기」를 떠올리며 그려 보았다.

날아 족도 차기의 연속 동작에 배경을 그려 캐릭터가 수련하는 모습을 연출.

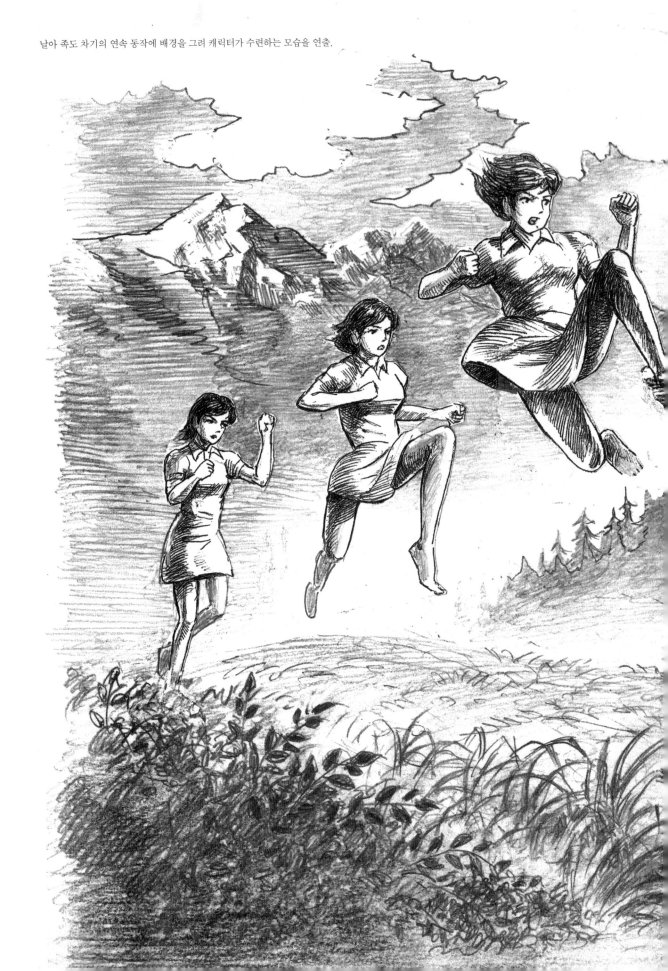

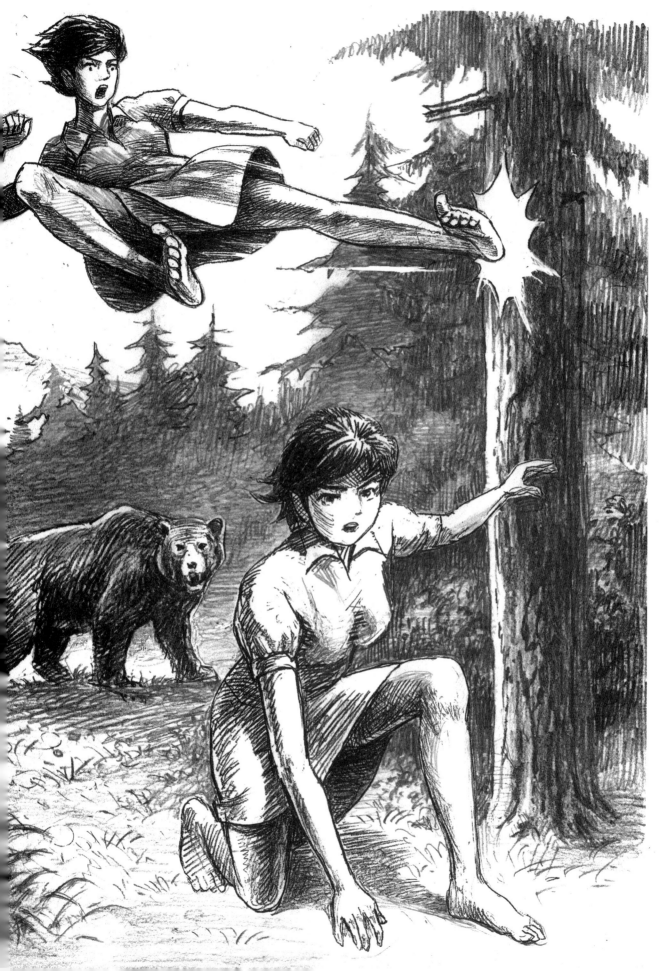

날아 족도 차기 연속 동작의 실제 예시

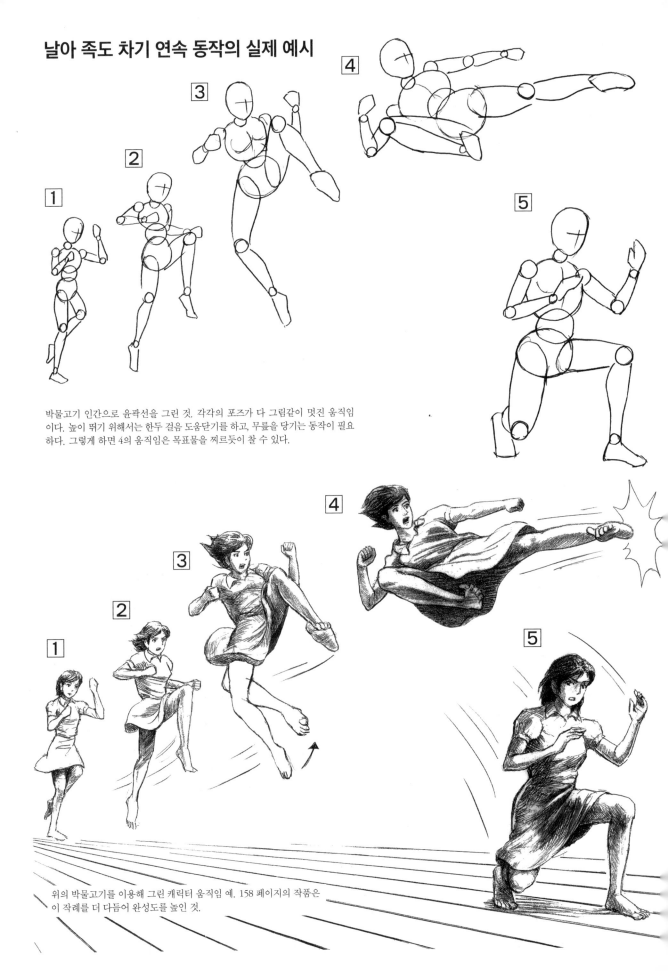

박물고기 인간으로 윤곽선을 그린 것. 각각의 포즈가 다 그림같이 멋진 움직임
이다. 높이 뛰기 위해서는 한두 걸음 도움닫기를 하고, 무릎을 당기는 동작이 필요
하다. 그렇게 하면 4의 움직임은 목표물을 찌르듯이 찰 수 있다.

위의 박물고기를 이용해 그린 캐릭터 움직임 예. 158 페이지의 작품은
이 작례를 더 다듬어 완성도를 높인 것.

기준이 되는 「기합이 들어간 얼굴」에서
표정을 변화시켜 보자

제7장

가라테 등
「기합이 들어간 얼굴」
의 기본

상대를 날카로운 시선으로 응시하는 「기합이
들어간 얼굴」. 미간의 주름은 「분노」한 표정과
비슷하다. 여기서는 입을 다물고 있지만, 입을
벌려 감정 표현 요소를 더하는 것도 좋다.

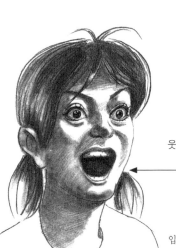

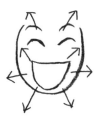

웃음… 눈썹과 눈, 코와 입 주변의
근육이 온 사방으로 퍼지는
것처럼 그린다.

입가를 올려 입을 벌린다.

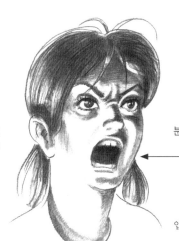

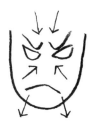

분노… 미간에 주름을 집중시키
면 눈썹 바깥쪽이 위로
당겨진다.

입가를 내리고 입을 벌린다.

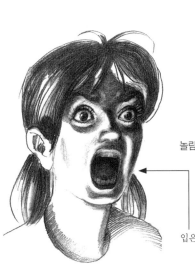

놀람… 눈썹을 「여덟팔자(八)」로
만들고 눈을 크게 뜨게 한
다음, 얼굴 근육을 바깥
쪽으로 퍼트린다.

입은 「O」자로 크게 벌린다.

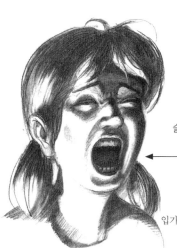

슬픔… 눈썹 바깥쪽을 아래로
내리고 눈을 감고, 미간
에 주름을 집중시켜 그
린다.

입가를 내리고 입을 크게 벌린다.

「달걀형」에서 「기합이 들어간 얼굴」로

이상적인 아름다운 형태라 일컬어지는 「달걀형」으로 남녀의 얼굴을 그려봅시다. 앞을 바라보는 진지한 얼굴에서 「기합이 들어간 얼굴」로 변화시킵니다.

정면 얼굴

그리는 순서

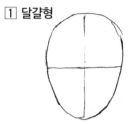

1 달걀형

가로세로 중앙에 십자선을 긋는다.

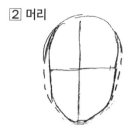

2 머리

좌우의 윤곽을 약간 깎아내도 된다.

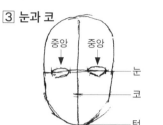

3 눈과 코

중앙 중앙

눈
코
턱

십자선을 기준으로 눈, 코의 위치를 결정한다.

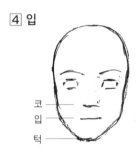

4 입

코
입
턱

입의 위치를 결정하고, 윤곽선을 지운다.

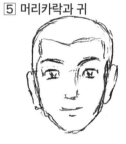

5 머리카락과 귀

머리카락이 나 있는 부분과 귀 등을 그려나간다.

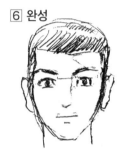

6 완성

세부를 정돈해 마무리한다.

각 부위의 위치 결정법

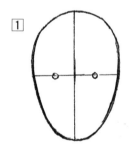

1

달걀형의 중앙에 십자선을 긋고, 좌우 중앙에 눈(눈동자) 위치를 표시한다.

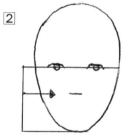

2

눈과 턱의 중앙보다 약간 위에 코의 위치를 표시한다.

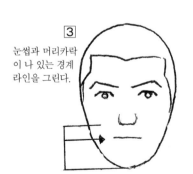

3

눈썹과 머리카락이 나 있는 경계 라인을 그린다.

코와 턱의 중앙보다 약간 아래에 입 위치를 표시한다.

4

귀를 그리고, 머리카락을 정돈해 나간다.

5

음영과 머리카락 터치를 추가해 정면 얼굴 완성.

162

「기합이 들어간 얼굴」로 변화시키는 요령

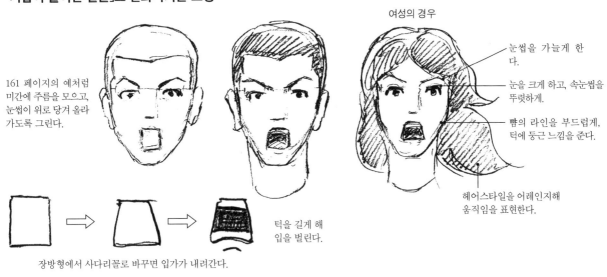

여성의 경우

161 페이지의 예처럼 미간에 주름을 모으고, 눈썹이 위로 당겨 올라가도록 그린다.

장방형에서 사다리꼴로 바꾸면 입가가 내려간다.

턱을 길게 해 입을 벌린다.

눈썹을 가늘게 한다.

눈을 크게 하고, 속눈썹을 뚜렷하게.

뺨의 라인을 부드럽게, 턱에 둥근 느낌을 준다.

헤어스타일을 어레인지해 움직임을 표현한다.

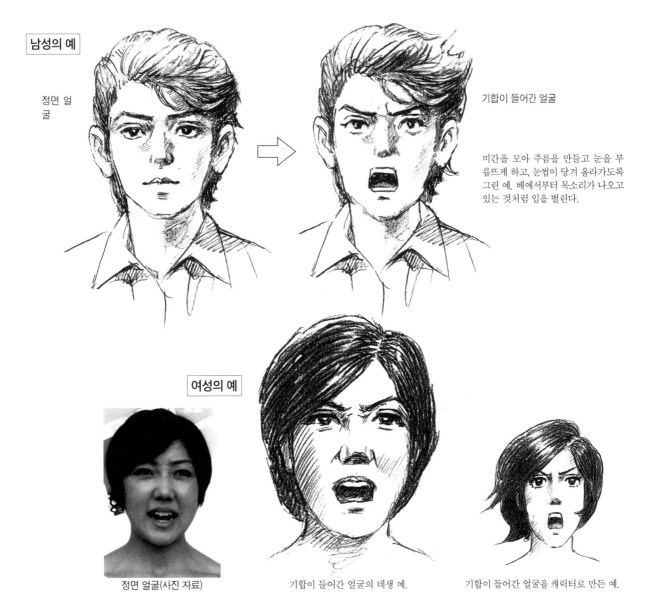

남성의 예

정면 얼굴

기합이 들어간 얼굴

미간을 모아 주름을 만들고 눈을 부릅뜨게 하고, 눈썹이 당겨 올라가도록 그린 예. 배에서부터 목소리가 나오고 있는 것처럼 입을 벌린다.

여성의 예

정면 얼굴(사진 자료)

기합이 들어간 얼굴의 데생 예.

기합이 들어간 얼굴을 캐릭터로 만든 예.

대각선 얼굴

윤곽선으로 그린 십자선의 세로선은 활같은 모양의 곡선으로 합니다.
윤곽에 약간 오목한 부분을 만들면서 대각선 얼굴을 그려나갑니다.

그리는 순서

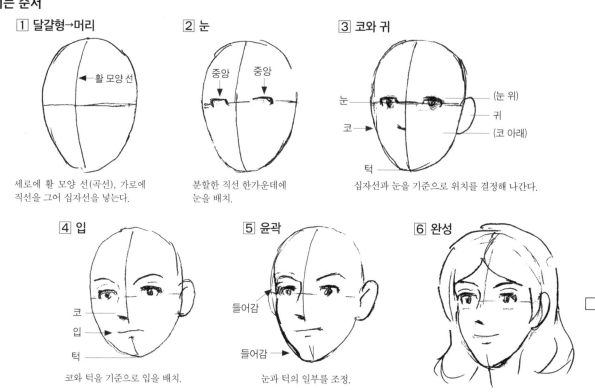

1 달걀형→머리

← 활 모양 선

세로에 활 모양 선(곡선), 가로에
직선을 그어 십자선을 넣는다.

2 눈

중앙 중앙

분할한 직선 한가운데에
눈을 배치.

3 코와 귀

눈 — (눈 위)
귀
코 — (코 아래)
턱

십자선과 눈을 기준으로 위치를 결정해 나간다.

4 입

코
입
턱

코와 턱을 기준으로 입을 배치.

5 윤곽

들어감
들어감

눈과 턱의 일부를 조정.

6 완성

헤어스타일을 정돈한다.

각 부위의 위치 결정하는 법

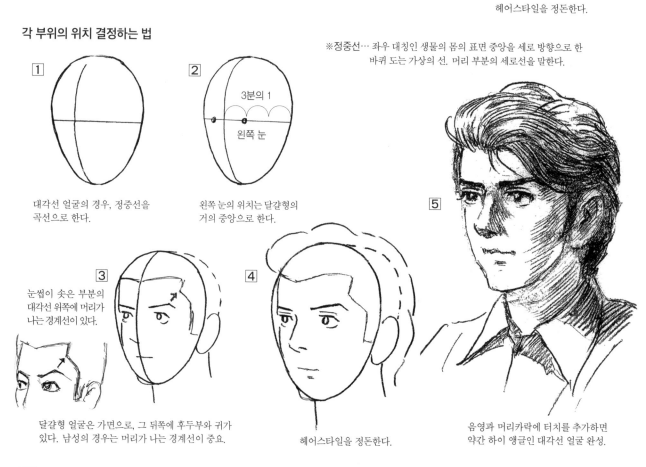

1

대각선 얼굴의 경우, 정중선을
곡선으로 한다.

2

3분의 1
왼쪽 눈

왼쪽 눈의 위치는 달걀형의
거의 중앙으로 한다.

※정중선… 좌우 대칭인 생물의 몸의 표면 중앙을 세로 방향으로 한
바퀴 도는 가상의 선. 머리 부분의 세로선을 말한다.

5

3

눈썹이 솟은 부분의
대각선 위쪽에 머리가
나는 경계선이 있다.

달걀형 얼굴은 가면으로, 그 뒤쪽에 후두부와 귀가
있다. 남성의 경우는 머리가 나는 경계선이 중요.

4

헤어스타일을 정돈한다.

음영과 머리카락에 터치를 추가하면
약간 하이 앵글인 대각선 얼굴 완성.

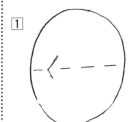
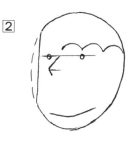
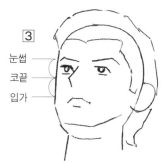

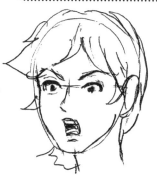

여성의 기합이 들어간 얼굴

남성의 예

약간 대각선 하이 앵글인 기합이 들어간 얼굴. 입을 벌리고 있으므로, 턱의 윤곽 부분의 오목한 부분은 최소화한다.

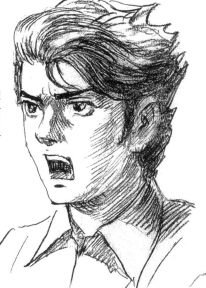

직사각형을 휘어지게 해 입을 그린다.

턱을 길게 해 입을 벌린다.

대각선 로 앵글의 기합이 들어간 얼굴. 입을 벌려 턱을 늘리면 턱 아래의 그림자 모양이 변화한다.

여성의 예

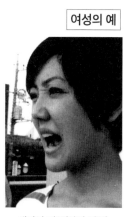

대각선 얼굴(사진 자료)

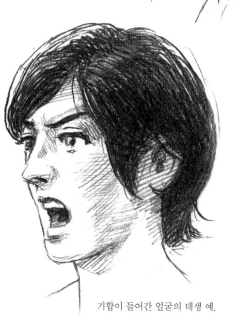

기합이 들어간 얼굴의 데생 예.

캐릭터로 만든 예. 머리카락을 데포르메화하여 움직임을 표현한 것.

165

옆얼굴

옆얼굴도 달걀형을 이용합니다. 기합이 들어간 얼굴로 입을 벌릴 때는 장면에 따라 완전히 옆얼굴이라 해도 약간 대각선으로 해도 좋을 겁니다.

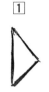

1 이등변 삼각형을 그리고, 눈의 윤곽선으로 삼는다.

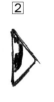

2 눈동자를 그린다.

3 삼각형에 살짝 곡선을 넣는다. 눈꺼풀을 이중으로 하고 눈썹을 그려 조정한다.

그리는 순서

1 달걀형→머리

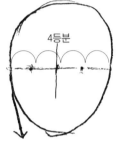

4등분

가로선을 분할해 위치를 표시한다. 턱의 윤곽을 그리기 시작한다.

2 눈

귀

턱

눈 위치에 이등변삼각형을 그려둔다.

3 코와 귀

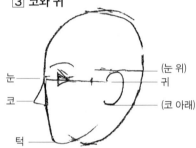

눈 ─ (눈 위)
코 ─ 귀
턱 ─ (코 아래)

눈을 기준으로 코를 그리고, 각각의 위치를 정해나간다.

4 입

코 ─
입 →
턱 ─

입의 위치, 머리카락이 나 있는 경계선을 표시한다.

5 머리카락

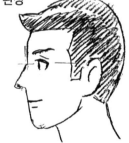

헤어스타일을 다듬는다.

6 완성

머리카락에 대각선 터치를 추가해 옆얼굴 완성.

기합이 들어간 얼굴로 변화시키는 요령

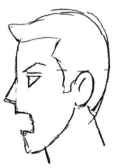

눈은 직각삼각형으로 그려 눈꼬리가 치켜 올라간 눈으로 만든다.

턱을 살짝 길게 해 입을 벌린다.

남성의 기합이 들어간 얼굴 예

여성의 기합이 들어간 얼굴 예

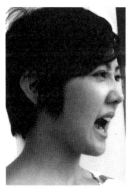

약간 대각선에서 본 옆얼굴
(사진 자료)

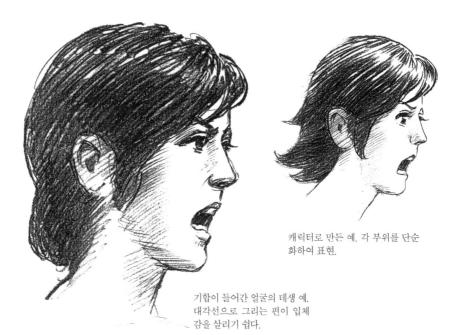

캐릭터로 만든 예. 각 부위를 단순
화하여 표현.

기합이 들어간 얼굴의 데생 예.
대각선으로 그리는 편이 입체
감을 살리기 쉽다.

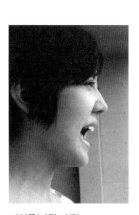

옆얼굴(사진 자료)

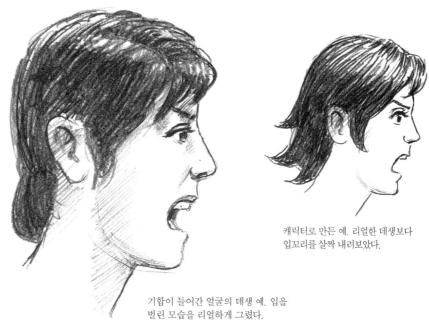

캐릭터로 만든 예. 리얼한 데생보다
입꼬리를 살짝 내려보았다.

기합이 들어간 얼굴의 데생 예. 입을
벌린 모습을 리얼하게 그렸다.

남성의 예

멋져보이는 각도로 그린다

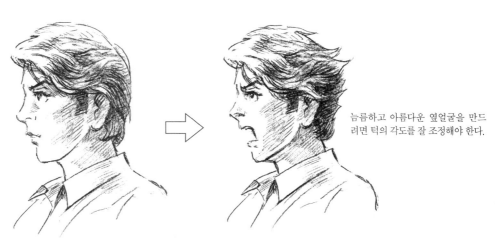

늠름하고 아름다운 옆얼굴을 만드
려면 턱의 각도를 잘 조정해야 한다.

로 앵글의 예

사진 자료

정면 얼굴

왼쪽 대각선 얼굴

오른쪽 대각선 얼굴

여성

리얼한 표현

캐릭터 표현

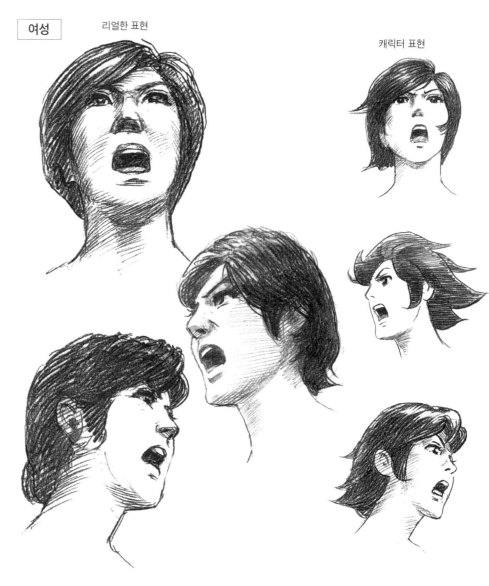

남성

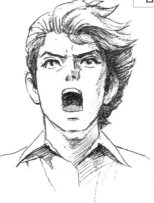

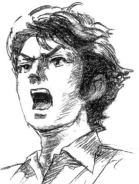

정면 얼굴

왼쪽 대각선 얼굴

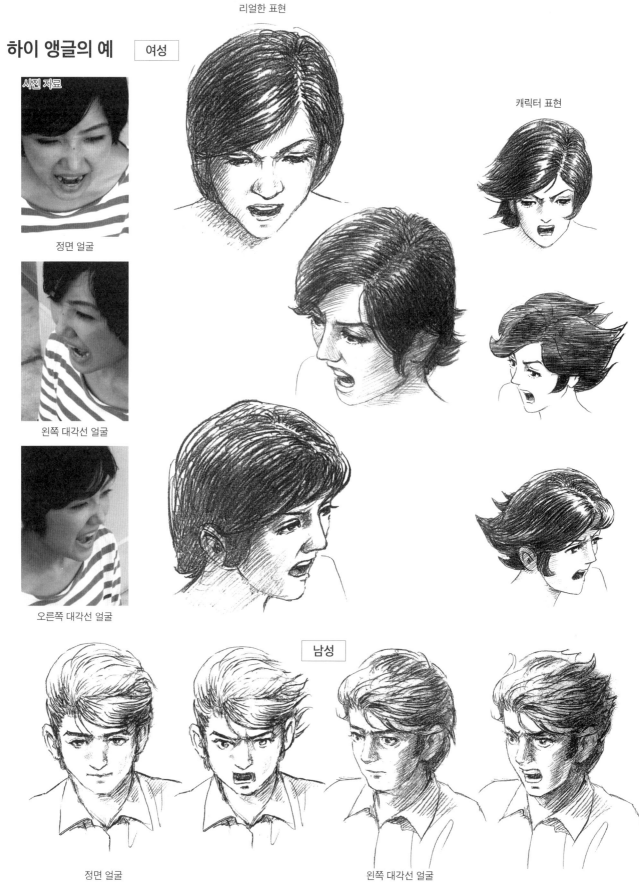

하이 앵글의 예 여성

리얼한 표현

캐릭터 표현

정면 얼굴

왼쪽 대각선 얼굴

오른쪽 대각선 얼굴

남성

정면 얼굴

왼쪽 대각선 얼굴

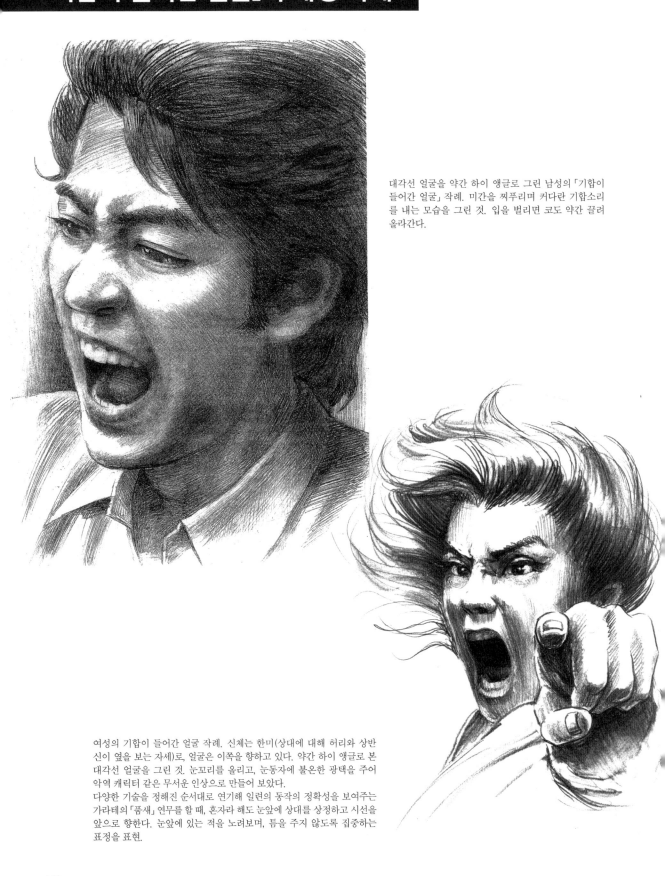

「기합이 들어간 얼굴」의 데생 작례

대각선 얼굴을 약간 하이 앵글로 그린 남성의 「기합이 들어간 얼굴」작례. 미간을 찌푸리며 커다란 기합소리를 내는 모습을 그린 것. 입을 벌리면 코도 약간 끌려 올라간다.

여성의 기합이 들어간 얼굴 작례. 신체는 한미(상대에 대해 허리와 상반신이 옆을 보는 자세)로, 얼굴은 이쪽을 향하고 있다. 약간 하이 앵글로 본 대각선 얼굴을 그린 것. 눈꼬리를 올리고, 눈동자에 불온한 광택을 주어 악역 캐릭터 같은 무서운 인상으로 만들어 보았다.
다양한 기술을 정해진 순서대로 연기해 일련의 동작의 정확성을 보여주는 가라테의 「품새」 연무를 할 때, 혼자라 해도 눈앞에 상대를 상정하고 시선을 앞으로 향한다. 눈앞에 있는 적을 노려보며, 틈을 주지 않도록 집중하는 표정을 표현.

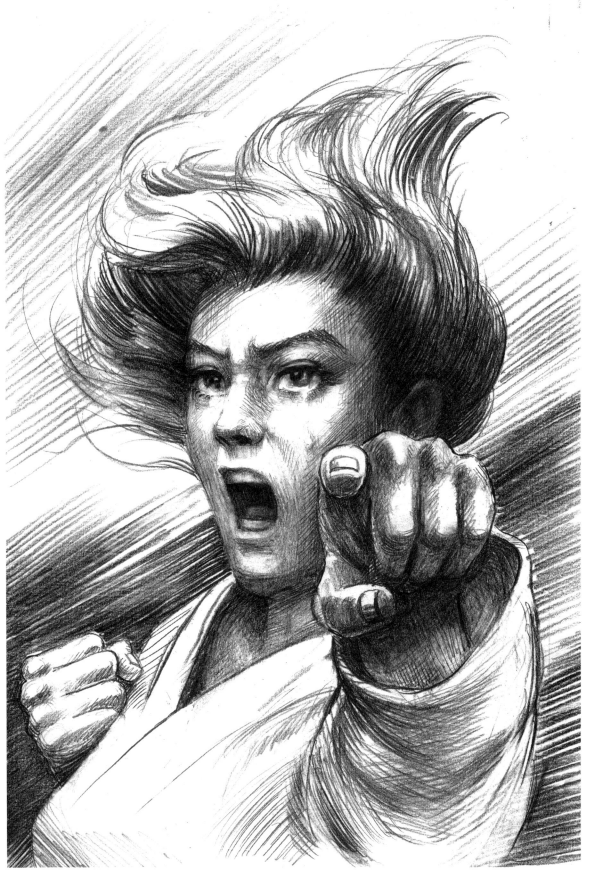

왼쪽 작품과 거의 같은 구도와 포즈. 이쪽은 맑은 눈동자인 기합이 들어간 얼굴. 머리카락의 흩날림과
앞으로 내민 왼손으로 움직임이 느껴지게 하고, 꽉 쥔 오른손 주먹으로 방어의 의지가 강함을 더했다.

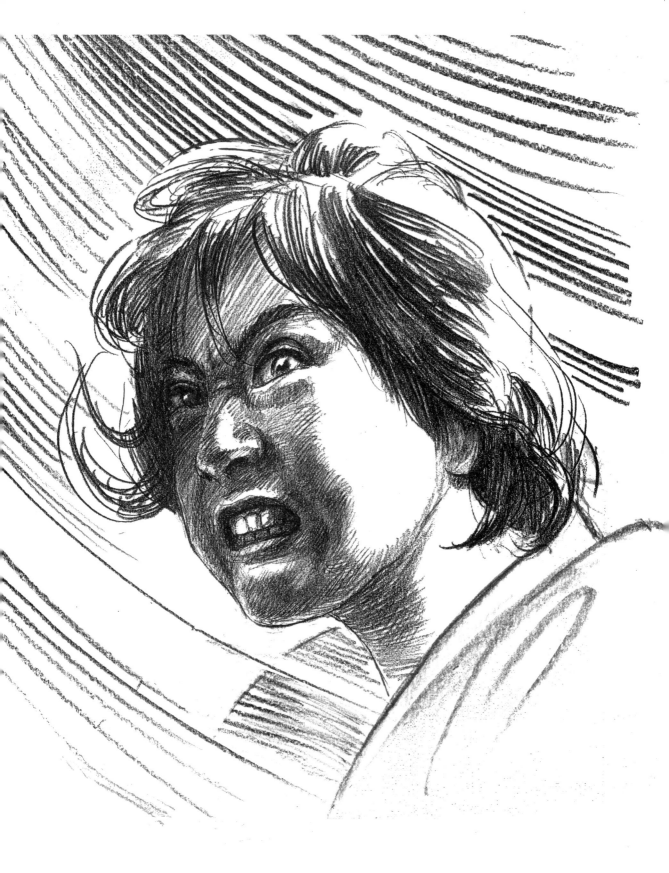

이를 악문 여성의 기합이 들어간 얼굴 작례. 입을 벌린 데생 작례(170 페이지 참조)와 마찬가지로 미간에 주름을 집중시키고, 입꼬리를 아래로 내려 그렸다. 턱에 힘이 들어가면 일반적으로 하관이라 부르는이를 악물 때 쓰는 근육부분(교근)이 도드라진다.

돌려 막기 자세로「기합이 들어간 얼굴」

가라테는 지르기나 차기 공격만이 아니라, 방어를 위한
「막기 기술」도 연마할 필요가 있습니다. 여기의 작례는
「돌려 막기」라는 살짝 고도의 「막기 기술」을 그린 데생
예입니다. 연속 동작 중의 포즈와 그때의 「기합이 들어
간 얼굴」을 표현해 보았습니다.

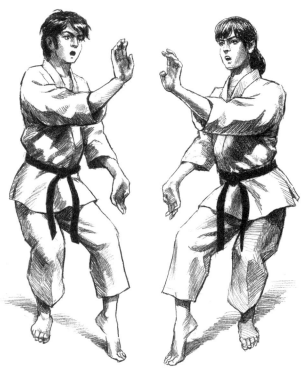

「드래곤볼」은 전 세계에서 유명하다. 거기에 등장하는 「에네르기
(에너지)파」의 포즈가 가라테의 「돌려 막기」 포즈에서 진화한 것이
라면, 오랜 세월 가라테와 연관된 삶을 살아가는 나로서는 엄청
나게 영광스러운 일이라고 생각한다.
거기에 「돌려 막기」 포즈의 양손을 가까이 모아 붙이면 「에네르
기파」와 거의 비슷해서 가라테 초보자들에게 그렇게 예를 들어
주면 알기 쉽게 지도할 수 있는 경우도 있으므로, 참고가 될지는
모르지만 두 사람이 마주선 장면을 이미지화로 만들어 보았다.

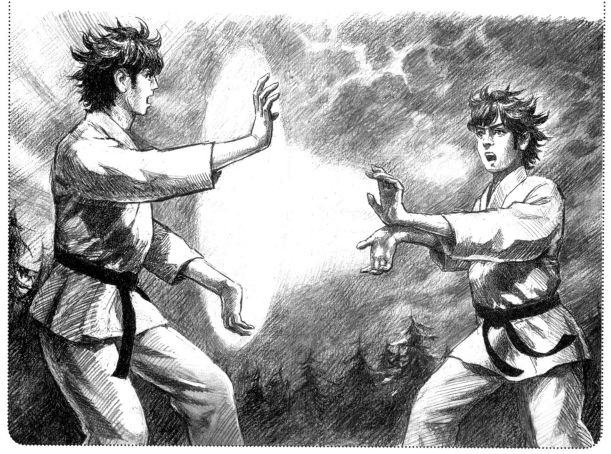

격파로 배우는 액션

인간의 머리 부분은 상당히 튼튼하고 무겁기 때문에, 「박치기」라는 공격 방법이 가능합니다. 참고로 머리 부분과 같은 약 8kg의 무게를 지닌 볼링공을 기와에 떨어뜨리기만 해도 상당한 숫자가 깨집니다. 박치기를 해도 기와가 깨지지 않는다면, 뉴턴의 법칙에 반하는 「엉거주춤한 자세」라는 겁먹은 심리가 작용했기 때문이겠죠.

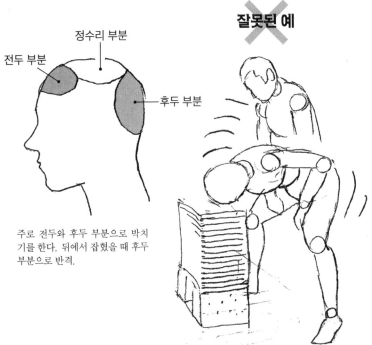

정수리 부분

전두 부분

후두 부분

잘못된 예 ✕

주로 전두와 후두 부분으로 박치기를 한다. 뒤에서 잡혔을 때 후두 부분으로 반격.

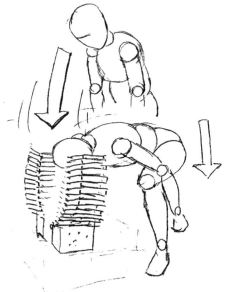

머리만으로 기와의 표면을 노린다고 깨지는 것이 아니다. 단숨에 허리를 낮추고, 머리 부분에 스냅을 살려 기와 아래를 노린다.

격파의 요령

일단 근성이 없으면 무리지만, 두려움 해소를 위한 연습 방법 중 하나로서

1 우선 스모 선수들처럼 다리를 바깥쪽으로 넓게 편 자세로 선 다음, 머리를 바닥에 붙이겠다는 생각으로 몸을 유연하게 한다.

2 연습용으로 물을 넣은 PET 병을 무릎보다 낮은 위치에 두고, 박치기로 그 PET 병을 치면서 충격에 익숙해지도록 한다(나의 경우는 짚을 만 나무나 타이어를 이용했지만…).

3 서서히 강하게 치면 전두 부분과 뇌진탕을 버티는 능력을 단련할 수 있으며, 머리가 무기가 되어감을 자각할 수 있게 된다.

4 실제로 기와를 깨는 경우, 높은 위치에서 속도를 더해 단숨에 허리를 낮추며 체중을 싣고, 목에 스냅을 주어 전두 부분으로 박치기를 하면 된다. 대량의 기와라 해도 한 장 한 장 사이에 공간이 있으며, 위에서의 압력으로 도미노처럼 깨진다. 그것이 쿠션이 되어 의외로 아프지 않게 깰 수 있는데, 중요한 것은 목표를 가장 아래에 있는 기와에 두고 관통할 생각으로 치는 마음가짐이다. 그것이 성공의 비결이라고 할 수 있다.

> 이번에는 깨는 순간과 요령을 소개했지만, 격파만이 아니라 액션을 그릴 때도 표면적인 움직임 표현만으로는 사람들은 감동하지 않는다. 운동 역학과 목표 등 깊이 있는 내용을 안다면, 그것들을 의식하며 박진감 넘치는 장면을 전개할 수 있을 것이다.

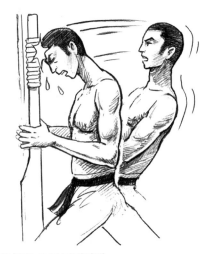

「볏짚 묶음」으로 단련하기

목재의 절반 정도를 얇게 갈아내고 위쪽에 짚으로 엮은 밧줄을 감은 것으로, 치면 약간 탄력이 있어서 주먹이나 박치기를 단련할 수 있는 가라테 전용 훈련 도구. 일본 무도에는 짚단을 사용한 도구가 많은데, 검술에서는 짚을 묶은 「짚단」을 표적으로 삼고 벤다거나, 궁도에서는 쌀가마니 같은 「짚단」에 과녁을 붙이고 화살을 쏜다거나 한다. 즉 우리는 짚단으로 강해졌다고 할 수 있는 것이다.

니혼대학 예술학부 가라테부 여자 OB의 기와 15장 깨기를 그린 데생. 실제로
격파를 해달라고 부탁했고, 멋지게 15장을 격파했다.

박물고기로 격파 시의 이상적인
포즈를 그린 것.

「박치기」하는 순간의 기합이 들어간 얼굴을 포착한 데생. 표정이 보이도록 로 앵글로 그린 예. 「볏짚 묶음」을 이용해
연습하는 일러스트처럼 공격할 상대를 손으로 잡으면 박치기의 위력이 더 커진다.

데생이나 유화를 위해 항상 복사용지나 크로키 수첩 등에
신체의 움직임을 그리며 준비하고 있다.

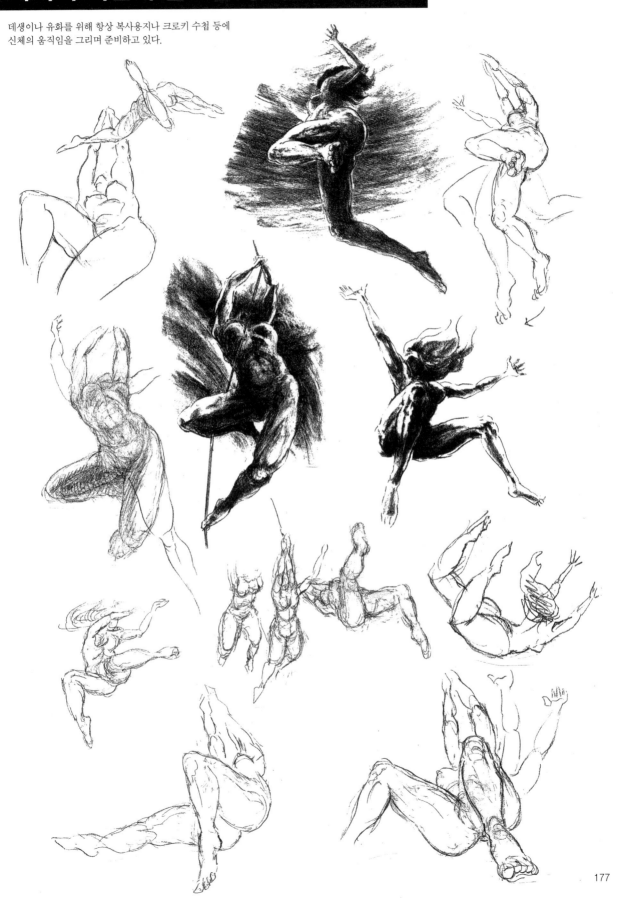

177

축사

『슈퍼 데생』등 다수의 유명한 책을 쓰신 츠루오카 선생님께서 새로이 가라테의 기술 움직임과 자세를 분해하고 데생으로 완성하는 책을 출판하신다는 이야기를 들었을 때, 저는 순간 「꼭 실현됐으면!!」 그렇게 생각했습니다. 그런 일이 가능한 것은 오랫동안 화가로서, 가라테 무도가로서 최고의 길을 걸어오신 츠루오카 선생님 이외에는 없다고 생각하기 때문입니다.

제가 츠루오카 선생님을 만난 것은 1970년대 초쯤이었습니다.

제가 토에이 동화(현 토에이 애니메이션 주식회사)의 연출부에 입사했을 때입니다. 그 이후 45~46년이라는 긴 시간 동안 친분을 유지하고 있습니다.

제가 입사했을 때 토에이 동화는 이미 오오츠카 야스오(大塚康生) 씨나 미야자키 하야오(宮崎駿) 씨 등, 오늘날 일본 애니메이션의 창생기·기초를 만든 사람들도 퇴사한 상태였고, 일본의 애니메이션이 극장 작품 주류에서 TV 애니메이션으로 이행하던 시기의 한가운데였습니다.

「타이거 마스크」, 「마징가Z」, 「게게게의 키타로」 등 인기 TV 애니메이션이 연이어 탄생하던 시대입니다. 당시 츠루오카 선생님께서는 「게게게의 키타로」를 시작으로 다수의 작품의 미술을 담당하셨고, 굉장히 바쁜 나날을 보내고 계셨습니다.

그러면서 갓 입사한 신입 연출이었던 저 같은 건 쉽게 접근할 수 없는 아우라를 발하고 계셨습니다. 하지만 점심시간이나 퇴근 후에는 완전히 다른 상냥하고 잘 돌봐주시는 형님으로 변신하시는 겁니다. 츠루오카 선생님의 주변에는 수많은 사람들이 모입니다. 특히 가라테를 통한 동료들이 많이 모입니다. 이윽고 저도 그중 한 명이 되었고, 츠루오카 선생님께 가라테를 사사하게 되었습니다. 그 후, 저는 연출과 프로듀서로서 수많은 작품에 참여했습니다. 저는 츠루오카 선생님께 배운 가라테 기술과 자세 다수를 애니메이션 제작할 때 참고로 삼았습니다. 「타이거 마스크」, 「트랜스포머」, 「세인트 세이야」, 「드래곤볼 Z」 등입니다. 그때마다 가라테가 지닌 「간격을 벌리는 법」, 「연속 공격 움직임」, 「정지 상태에서 움직이는 상태로」, 「공격을 받아낸 후 다음 반격 태세」 등 화려하고 강력한 액션은 가라테에서 발상해 연출하고 프로듀스하였습니다.

오늘날의 애니메이션 작품은 일본의 무도, 정신에서 태어난 것들이 다수 존재합니다. 그 독특한 액션은 재팬 애니메이션의 특이성으로 다른 나라에서는 절대로 흉내 낼 수 없는 것이 되었습니다. 그렇기에 「드래곤볼」, 「세인트 세이야」, 「세일러 문」 등에 오늘날에도 전 세계 사람들이 열광하는 것입니다.

CG 애니메이션 등, 점점 리얼하고 하이 퀄리티를 목표로, 일본의 영상 문화는 이제 멈추지 않습니다.

일본이 지닌 가라테나 무도 기술과 자세, 그리고 그 정신이 점점 중요해지는 것입니다. 진지한 자세로 그림의 세계, 가라테의 세계에서 자신의 가치를 높여온 결과를 담은 가라테와 데생력의 집대성, 『다이나믹 무술 액션 데생』을 전 세계에 선보이고자 하는 츠루오카 선생님께는 감탄을 금할 길이 없습니다.

토에이 애니메이션 주식회사
취체역(이사) 회장
모리시타 코조(森下孝三)

출판을 축하드리며

이번에 저의 모교인 니혼대학 예술학부 선배이시자 전 일본 가라테 고쥬회 사범이시기도 한 츠루오카 타카오 선생님께서, 『액션 코믹 그리는 법』을 정리하여 주식회사 하비재팬에서 데생풍 터치 화풍으로 만화가를 꿈꾸는 차세대를 위한 교재를 발간하게 되었습니다.

쇼와 30년(※1955년) 후반, 함께 대학의 가라테부 선배, 후배로 적을 두고 츠루오카 선생님께서는 미술학과, 저는 영화학과에서 공부했습니다.
제가 대학을 휴학하고 가라테 지도자 수업을 받으러 미국으로 건너간 무렵, 대학 당시부터 가라테가 강했던 선생님께서는 졸업 후 브라질, 이탈리아, 스페인 등에서 유학하며 회화 개인전을 여는 한편 가라테 도장을 방문하며 무사 수행도 계속하셨습니다. 각지에서의 무용담이 지금도 화제가 되곤 합니다.

선생님의 전문 분야는 유화라고 기억하는데, 저의 아버지, 야마구치 고우겐(山口剛玄)은 선생님께서 증정하신 도복 차림의 유화를 무척 소중히 간직하셨습니다.
선생님께서 요요기 애니메이션 학원에서 강사 일을 하시던 무렵 데생 교재를 발간하셨을 때, 저는 가라테 지도를 전문으로 하고 있었기 때문에 회화와 관련된 지식은 없었지만 신체 동작 데생에 의한 훌륭한 운동성 터치에 감동을 받았습니다.
가는 연필선 속에 담긴 살아 움직이는 듯한 유동성과 힘 있는 묘사 속에는 가라테부 현역 시대의 젊음과 약동감이 그 시절 그대로 끓어오르고 있었습니다.

가라테 고단자이시기도 한 츠루오카 선생님께서 화가로서, 또 애니메이션 작가로서 가라테의 격투기 묘사를 데생풍 만화 화법으로 그린 데생집이 발간되니, 진심으로 축하를 올릴 수밖에 없습니다.

현재 가라테 유파는 수없이 많습니다.
이 책에는 가라테 기법의 부위, 급소 등 세세한 부분이 묘사되어 있습니다.
물론 가라테 기술의 교본은 아니므로 유파를 초월한 독자적인 묘사 방법으로 표현된 부분도 있습니다만, 가라테 액션을 그림으로 그릴 때 굉장히 큰 참고가 되리라 확신합니다.

최근 가라테를 소재로 한 만화도 많이 늘어났습니다.
강함과 배려심을 동시에 느낄 수 있는 실로 박진감 넘치는 가라테 기법과 가라테 만화 기술서가 세상에 모습을 드러낸 것은, 청소년의 끝없는 꿈과 미래에 기대한다는 것입니다.

<div style="text-align:right">

전 일본 가라테 고쥬회
종가
야마구치 타케시(山口剛史)

</div>

프로필

1941년	도쿄 출생. 소년 시절부터 그림과 가라테에 빠지다.
1957년	16세에 잇스이카이(一水会, ※ 일본의 미술 단체), 17세에 코쿠가카이
	(国画会, ※ 일본의 미술가 단체) 최연소 입선.
1961년	긴자 타케카와 화랑(竹川画廊)에서 유화 개인전
1963년	니혼대학 예술 학부 미술 학과 졸업제작전
	같은 해 전 일본 고쥬류 가라테 선수권에서 준우승
1964년	브라질로 건너가 상파울로 신문에서 연재 만화 집필
1965년	멕시코의 가라테 도장에서 사범(3단)
1966년	귀국 후 토에이 애니메이션(주)에 입사,
	「비밀의 앗코짱(秘密のアッコちゃん)」, 「게게게의 키타로」, 「타이거 마스크」,
	「마징가Z」 등의 미술 감독을 맡음
1974년	퇴사해 스페인의 가라테 도장에서 사범(5단)
	스페인의 왕립 백화점 화랑에서 개인전 4회
	기타 마라가 등 스페인 국내에서 개인전 7회. 마라가에서 피카소 화랑상 수상
1982년	8년 후 귀국해 요요기 애니메이션 학원 초대 고문 강사에 취임
1992년	니혼대학 예술학부 미술학과 OB 주최 「토일회(土日会)」전 출품
1999년	『슈퍼 데생 풍경편(スーパーデッサン 風景篇)』(그래픽사 출간)을 출판
	이후로 인물 I, II, III 등 전 5권 시리즈 출판
2001년	「얼굴 그리는 법」으로 TV아사히 「득이 되는 TV(得するテレビ)」 출연
2004년	요요기 애니메이션 학원을 22년 근무하고 용퇴
2006년	긴자 히카리 화랑(光画廊)에서 유화 개인전
2008년	하세쿠라 츠네나가(支倉常長, ※에도 시대의 무장)를 모티브로 한 100호의 유화 3점이
	미야기현 케이쵸 사절선 뮤지엄(慶長使節船ミュージアム)에 상설 전시
2009년	「츠루오카 타카오 슈퍼 회화 교실」 개설
2010년	니혼대학 예술학부 가라테부 OB회 회장에 취임(6단)
2014년	TV 아사히 「부탁해 랭킹(お願いランキング)」에 그림 심사위원으로 출연
2016년	역사 화집 『세계유산을 가져 온 마사무네와 츠네나가(世界遺産をもたらした正宗と常長)』
	(공동 인쇄)를 자비 출판

문의처

전 토에이 애니메이션 미술 감독이 지도.
이 책에서 소개한 데생을 배울 수 있다.

츠루오카 타카오 슈퍼 회화 교실(鶴岡孝夫スーパー繪画敎室)
zip 167-0034
도쿄도 스기나미 구 모모이 4-5-3 라이온즈 맨션 701
(東京都杉並区桃井4-5-3 ライオンズマンション701)
03-3399-9666

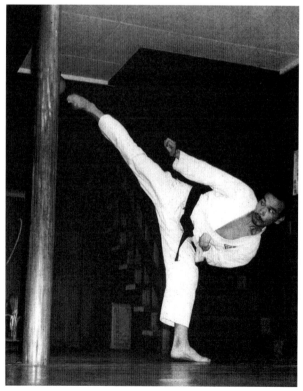

▲뒤돌려 차기(상단) 토에이 애니메이션 가라테부 캡틴 시절(당시 28세).

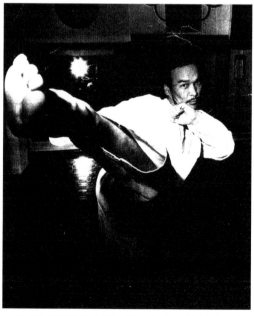

▲돌려 차기(상단) 스페인의 산하 도장 사범 시절(당시 34세).

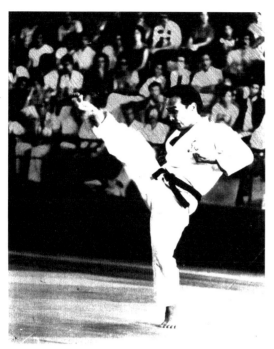

앞 차기 (상단)
스페인 가라테 선수권 대회에서 시범 연기 (당시 36세).

「1585년 히토토리바시 전투 (다테 마사무네와 카타쿠라 코쥬로) 1585
年 人取り橋の戦い (伊達正宗と片倉小十郎)」부분, 유화, 100호

니혼대학 예술학부 고쥬류 가라테부 가운데가 필자

후기

이번에 『다이나믹 무술 액션 데생』을 집필함에 있어, 지금까지 경험했던 기술을 하나하나 파헤치는 과정에서 10여 년의 세월이 필요했지만, 니혼대학 예술학부 가라테부 부원 등의 협력에 힘입어 가라테 데생의 일부나마 소개할 수 있었던 게 아닐까 합니다. 그림과 가라테라고 하니 1970년 경 토에이 애니메이션(주)에 미야자키 하야오 씨와 타카하타 이사오(高畑勳) 씨가 계시던 시절, 저는 「액션 그림은 몸으로 익히자」라는 모토로 애니메이터와 연출가들을 모아 토에이 애니메이션 가라테부(약 25명)를 만들었는데, 매일 수련에 힘쓰던 그때가 그립습니다. 그로부터 50년, 2020년 도쿄 올림픽에 가라테가 처음으로 참가합니다. 그런데 의외로 많이 알려지지 않은 것이 전 세계의 가라테 경기 인구입니다. 조사해 보니 가라테는 약 6,500만 명. 압도적인 숫자입니다. 가라테의 신비한 운동미에 매료되신 것인지, 최근에는 여성분들도 크게 늘었다고 하니 든든하기 짝이 없습니다. 그런 이유로 액션 만화를 그리는 분들도 여성 여러분께 인정받은 멋진 가라테의 기술을 한 번 꼭 배워보시고, 마음에 깊은 인상을 남기는 통쾌한 작품을 그려주신다면 기쁘겠습니다.

또, 이 출판에 축하의 말씀을 보내주신 야마구치 타케시 씨는 세계적으로 유명한 가라테 고쥬류 개조이신 고(故) 야마구치 고우겐 선생님의 아드님으로, 현재 전일본 가라테 고쥬 회 회장을 맡고 계십니다. 가라테를 세계에 더욱 널리 보급하기 위해 진력하고 계시기에 항상 공경하는 마음입니다. 모리시타 코조 씨는 토에이 애니메이션(주)에서는 후배로, 어찌 어찌 인연이 생겨 40년 정도 전에 제 소개로 조카와 결혼하여 서로 친척 사이가 되었습니다. 이윽고 전 세계적으로 히트한 애니메이션 「드래곤볼」 등의 프로듀서로 대활약했고, 토에이 애니메이션(주)의 부사장을 거쳐 현재는 취체역 회장으로 취임했습니다. 앞으로도 새로운 액션 드라마를 만들어주길 기대하고 있습니다. 두 분의 축사에 진심으로 감사를 보낼 따름입니다.

Tsuruoka

창작의 길라잡이
AK 작법서 시리즈!!

-AK Comic/Illustration Technique

데즈카 오사무의 만화 창작법
데즈카 오사무 지음 | 문성호 옮김 | 148×210mm |
252쪽 | 13,000원
만화가 지망생의 영원한 필독서!!
「만화의 신」이라 불리며 전 세계의 창작자들에게
큰 영향을 준 데즈카 오사무. 작화의 기본부터 아
이디어 구상까지! 거장의 구체적 창작 테크닉을
이 한 권에 담았다.

다카무라 제슈 스타일 슈퍼 패션 데생-기본 포즈편
다카무라 제슈 지음 | 송지연 옮김 | 190×257mm |
256쪽 | 18,000원
올바른 인체 데생으로 스타일이 살아있는 캐릭터
를 그려보자!! 파트와 밸런스별로 구분한 피겨 보
디를 이용, 하나의 선으로 인체의 정면, 측면 등
다양한 자세를 연습하다 보면, 어느새 패셔너블
하고 아름다운 비율로 작품을 그릴 수 있다.

애니메이션 캐릭터 작화 & 디자인 테크닉
하야마 준이치 지음 | 이은수 옮김 | 210×285mm |
176쪽 | 20,800원
베테랑 애니메이터가 전수하는 실전 테크닉!
오리지널 애니메이션 설정을 만들고, 그 설정에
따라 스태프들이 의견을 교환하고 수정하는 일련
의 과정을 통해 캐릭터 창작 과정의 핵심 요소를
해설한다.

미소녀 캐릭터 데생-얼굴·신체 편
이하라 타츠야 외 1인 지음 | 이은수 옮김 |
190×257mm | 176쪽 | 18,000원
미소녀를 아름답게 표현하는 테크닉 강좌!
기본 테크닉과 요령부터 시작, 캐릭터의 체형에
따른 표현법을 3장으로 나누어 철저하게 해설한
다. 쉽고 자세한 설명과 예시를 통해 그림을 완성
할 수 있도록 돕는다.

미소녀 캐릭터 데생-보디 밸런스 편
이하라 타츠야 외 1인 지음 | 이은수 옮김 |
190×257mm | 176쪽 | 18,000원
캐릭터 작화의 기본은 보디 밸런스부터!
보디 밸런스의 기초에 대한 이해가 부족한 상태
에서는 제대로 그릴 수 없는 법! 인체의 밸런스를
실루엣부터 이해할 필요가 있다. 여성의 신체적
특징을 이해하는 데 도움이 되어줄 것이다.

만화 캐릭터 도감-소녀 편
하야시 히카루(Go office) 외 1인 지음 | 조민경 옮김 |
190×257mm | 240쪽 | 18,000원
매력 있는 여자 캐릭터를 그리기 위한 테크닉!
다양한 장르 속 모습을 수록, 장르별 백과로 그치
지 않고 작화를 완성하는 순서와 매력적인 캐릭
터 창작의 테크닉을 안내한다.

입체부터 생각하는 미소녀 그리는 법

나카츠카 마코토 지음 | 조아라 옮김 | 190×257mm | 176쪽 | 18,000원

입체의 이해를 통해 매력적인 캐릭터를!
매력적인 인체란 무엇인가? 「멋진 그림」을 그리는 사람들의 인체는 섹시함이 넘친다. 최소한의 지식으로 「매력적인 인체」 즉, 「입체 소녀」를 그리는 비법을 해설, 작화를 업그레이드시키는 법을 알려주고 있다.

모에 남자 캐릭터 그리는 법-얼굴·신체 편

카네다 공방 외 1인 지음 | 이기선 옮김 | 190×257mm | 176쪽 | 18,000원

남자 캐릭터의 모에 포인트 철저 분석!
소년계, 중간계, 청년계의 3가지 패턴으로 나누어 얼굴과 몸 그리는 법을 해설하고, 신체적 모에 포인트를 확실하게 짚어가며, 극대화 패션, 아이템 등도 공개한다!

모에 남자 캐릭터 그리는 법-동작·포즈 편

유니버설 퍼블리싱 외 1인 지음 | 이은엽 옮김 | 190×257mm | 176쪽 | 18,000원

멋진 남자 캐릭터는 포즈로 말한다!
작화는 포즈로 완성되는 법! 인체에 대한 기본 지식과 캐릭터 작화로의 응용법을 설명한 포즈와 동작을 검증하고 분석하여 매력적인 순간을 안내한다.

모에 미니 캐릭터 그리는 법-얼굴·신체 편

카네다 공방 외 1인 지음 | 이은수 옮김 | 190×257mm | 176쪽 | 18,000원

기운 넘치고 귀여운 미니 캐릭터를 그리자!
캐릭터를 데포르메한 미니 캐릭터들은 모에 캐릭터 궁극의 형태! 비장의 요령을 통해 귀엽고 매력적인 미니 캐릭터를 즐겁게 그려보자.

모에 캐릭터 그리는 법-동작·감정표현 편

카네다 공방 외 1인 지음 | 남지연 옮김 | 190×257mm | 176쪽 | 18,000원

매력적인 모에 일러스트를 그려보자!
S자 포즈에서 한층 발전된 M자 포즈를 제시하고 있으며, 다양한 장르 속 소녀의 동작·감정표현과 「좋아하는 포즈」 테마에서 많은 작가들의 철학과 모에를 느낄 수 있다.

모에 캐릭터를 다양하게 그려보자 -기본 테크닉 편

미야츠키 모소코 외 1인 지음 | 이은수 옮김 | 190X257mm | 176쪽 | 18,000원

다양한 개성을 통해 캐릭터의 매력을 살려보자!
모에 캐릭터 그리기에 익숙하지 않다면, 어떤 캐릭터를 그려도 같은 얼굴과 포즈에 뻔한 구도의 반복일 뿐이다. 이 책을 통해 다양한 캐릭터를 개성있게 그려보자!

모에 캐릭터를 다양하게 그려보자 -성격·감정표현 편

미야츠키 모소코 외 1인 지음 | 이은수 옮김 | 190×257mm | 176쪽 | 18,000원

다양한 성격과 표정! 캐릭터에 생기를 더해보자!
캐릭터에 개성과 생동감을 부여하는 성격과 감정표현 묘사법을 상세히 설명하고 있다. 자신만의 독특한 개성이 담긴 캐릭터 완성에 도전해보자!

모에 로리타 패션 그리는 법 -기본적인 신체부터 코스튬까지

모에표현탐구 서클 외 1인 지음 | 남지연 옮김 | 190×257mm | 176쪽 | 18,000원

가련하고 우아한 로리타 패션의 기본!
파트별로 소개하는 로리타 패션과 구조 및 입는 법부터 바람의 활용법, 색을 통해 흑과 백의 의상을 표현하는 방법 등 다양한 테크닉을 담고 있다.

모에 로리타 패션 그리는 법 -얼굴·몸·의상의 아름다운 베리에이션

모에표현탐구 서클 외 1인 지음 | 이지은 옮김 | 190×257mm | 176쪽 | 18,000원

로리타 패션에는 깊이가 있다!! 미소녀와 로리타 패션의 일러스트를 그리려면 캐릭터는 물론 패션도 멋지게 묘사해야 한다. 얼굴과 몸, 의상의 관계를 해설한다.

모에 로리타 패션 그리는 법 -아름다운 기본 포즈부터 매혹적인 구도까지

모에표현탐구 서클 외 1인 지음 | 이지은 옮김 | 190×257mm | 176쪽 | 18,000원

로리타 패션을 매력적으로 표현!
팔랑거리는 스커트와 프릴이 특징인 로리타 패션은 표현 방법에 따라 다양한 매력을 연출할 수 있다. 로리타 패션 최고의 모에 포즈를 탐구해보자.

모에 두 명을 그리는 법-남자 편

카네다 공방 외 1인 지음 | 하진수 옮김 | 190×257mm
| 176쪽 | 18,000원

우정, 라이벌에서 러브!까지…남자 두 명을 그려
보자!
작화하려는 인물의 수가 늘어나면 난이도 또한
급상승하는 법! '무게감', '힘', '두께'라는 세 가지
포인트를 통해 복수의 인물 작화의 기본을 알기
쉽게 해설하고 있다.

모에 두 명을 그리는 법-소녀 편

카네다 공방 외 1인 지음 | 김보미 옮김 | 190×257mm
| 176쪽 | 18,000원

소녀 한 명은 그릴 수 있지만, 두 명은 그리기도
전에 포기했거나, 그리더라도 각자 떨어져 있는
포즈만 그리던 사람들을 위한 기법서. 시선, 중
량, 부드러운 손, 신체의 탄력감 등, 소녀 특유의
표현법을 빠짐없이 수록했다.

모에 아이돌 그리는 법-기본 편

미야츠키 모소고 외 1인 지음 | 이은수 옮김 | 190×
257mm | 176쪽 | 18,000원

아이돌을 매력적으로 표현해보자!
춤, 노래, 다양한 퍼포먼스로 빛나는 아이돌 캐릭
터. 사랑스러운 모에 캐릭터에 아이돌 속성을 가
미해보자. 깜찍한 포즈와 의상, 소품까지! 아이돌
을 구성하는 작은 요소 하나까지 해설하고 있다.

인물 크로키의 기본-속사 10분·5분·2분·1분

아틀리에21 외 1인 지음 | 조민경 옮김 | 190×257mm
| 168쪽 | 18,000원

크로키의 힘으로 인체의 본질을 파악하라!
단시간에 대상의 특징을 포착, 필요 최소한의 선
화로 묘사하는 크로키는 인물화에 필요한 안목과
작화력을 동시에 단련하는 데 가장 적합하다. 10
분, 5분 크로키부터, 2분, 1분 크로키를 통해 테
크닉을 배워보자!

인물을 그리는 기본-유용한 미술 해부도

미사와 히로시 지음 | 조민경 옮김 | 190×257mm |
192쪽 | 18,000원

인체 그 자체의 구조를 이해해보자!
미사와 선생의 풍부한 데생과 새로운 미술 해부
도를 이용, 적확한 지도와 해설을 담은 결정판.
인물의 기본 묘사부터 실천적인 인물 표현법이
이 한 권에 담겨있다.

연필 데생의 기본

스튜디오 모노크롬 지음 | 이은수 옮김 | 190×257mm
| 176쪽 | 18,000원

데생을 시작하는 이들을 위한 데생 입문서!
데생이란 정확하게 관측하고 무엇을 어떻게 표현
할지 사물의 구조를 간파하는 연습이다. 풍부한
예시를 통해 데생을 시작하는 이들을 위한 데생
의 기본 자세와 테크닉을 알기 쉽게 해설한다.

전차 그리는 법-상자에서 시작하는 전차·장
갑차량의 작화 테크닉

유메노 레이 외 7인 지음 | 김재훈 옮김 | 190×257mm
| 160쪽 | 18,000원

상자 두 개로 시작하는 전차 작화의 모든 것!
전차를 멋지고 설득력이 느껴지도록 그리기 위한
방법은 무엇일까? 단순한 직육면체의 조합으로
시작, 디지털 작화로의 응용까지 밀리터리 메카
닉 작화의 모든 것.

로봇 그리기의 기본

쿠라모치 쿄류 지음 | 이은수 옮김 | 190×257mm |
176쪽 | 18,000원

펜 끝에서 다시 태어나는 강철의 거신!
로봇 일러스트레이터로 15년간 활동한 쿠라모치
쿄류가, 로봇이 활약하는 모습을 보며 가슴 설레
이는 경험을 한 이들에게, 간단하고 즐겁게 로봇
을 그릴 수 있는 힌트를 알려주는 장난감 상자 같
은 기법서.

팬티 그리는 법

포스트 미디어 편집부 지음 | 조민경 옮김 | 182×
257mm | 80쪽 | 17,000원

팬티 작화의 비밀 대공개!
속옷에는 다양한 소재, 디자인, 패턴이 있으며 시
추에이션에 따라 그리는 법도 달라진다. 이 책에
서 보여주는 팬티의 구조와 디자인을 익힌다면
누구나 쉽게 캐릭터에 어울리는 궁극의 팬티를
그릴 수 있게 될 것이다.

가슴 그리는 법

포스트 미디어 편집부 지음 | 조민경 옮김 |
182X257mm | 80쪽 | 17,000원

가슴 작화의 모든 것!
여성 캐릭터의 작화에 있어 가장 큰 난관이라 할
수 있는 가슴! 인체의 움직임에 따라 가슴의 모습
과 그 구조를 철저 분석하여, 보다 현실적이며 매
력있는 캐릭터 작화를 안내한다!

코픽 화가들의 동방 일러스트 테크닉

소차 외 1인 지음 | 김보미 옮김 | 215×257mm | 152쪽 | 22,000원

동방 Project로 코픽의 사용법을 익히자!
코픽 마커는 다양한 색이 장점인 아날로그 그림 도구이다. 동방 Project의 인기 캐릭터들을 그려 보면서 코픽 활용법을 단계별로 나누어 설명한 다. 눈으로 즐기며 따라 해보는 것만으로도 코픽 이 손에 익는 작법서!

아날로그 화가들의 동방 일러스트 테크닉

미사와 히로시 지음 | 김보미 옮김 | 215×257mm | 144쪽 | 22,000원

아날로그 기법의 장점과 즐거움을 느껴보자!
동방 Project의 매력은 개성 넘치는 캐릭터! 화가 이자 회화 실기 지도인 미사와 히로시가 수채 화·유화·코픽 작가 15명과 함께 동방 캐릭터를 그 리며 아날로그 기법의 매력과 즐거움을 전한다.

캐릭터의 기분 그리는 법-표정·감정의 표면 과 이면을 나누어 그려보자

하야시 히카루(Go office) 외 1인 지음 | 조민경 옮김 | 190×257mm | 192쪽 | 18,000원

캐릭터에 영혼을 불어넣어 보자! 희로애락에 더 하여 '놀람'과, '허무'라는 2가지 패턴을 추가한 섬 세한 심리 묘사와 감정 표현을 다룬다. 다양한 아 이디어와 힌트 수록.

아저씨를 그리는 테크닉-얼굴·신체 편

YANAMi 지음 | 이은수 옮김 | 190×257mm | 152쪽 | 19,000원

'아재'의 매력이란 무엇인가?
분위기와 연륜이 느껴지는 아저씨는 전혀 다른 멋과 맛을 지니고 있다. 다양한 연령대의 아저씨 를 그리는 디테일과 인체 분석, 각종 표정과 캐릭 터 만들기까지. 인생의 맛이 느껴지는 아저씨 캐 릭터에 도전해보자!

학원 만화 그리는 법

하야시 히카루 지음 | 김재훈 옮김 | 190x257mm | 180쪽 | 18,000원

학원 만화를 통한 만화 제작 입문!
다양한 내용과 세계가 그려지는 학원 만화는 그 야말로 만화 세상의 관문이라고 해도 과언이 아 닐 것이다. 『학원 만화 그리는 법』은 만화를 통해 자기만의 오리지널 월드로 향하는 문을 열고자 하는 이들의 열쇠가 되어줄 것이다.

대담한 포즈 그리는 법

에비모 외 1인 지음 | 이은수 옮김 | 190X257mm | 172쪽 | 18,000원

역동적인 자세 표현을 위한 작화 가이드!
경우에 따라서는 해부학 지식이 역동적 포즈 표 현에 방해가 되어 어중간한 결과물이 나오곤 한 다. 역동적 포즈의 대가 에비모식 트레이닝을 통 해 다양한 포즈와 시추에이션을 그려보자.

프로의 작화로 배우는 만화 데생 마 스터 -남자 캐릭터 디자인의 현장에서-

하야시 히카루 외 2인 지음 | 김재훈 옮김 | 190×257mm | 204쪽 | 18,000원

프로가 전하는 생생한 만화 데생!
모리타 카즈아키의 작화를 통해 남자 캐릭터의 디자인, 인체 구조, 움직임의 작화 포인트를 배워 보자

프로의 작화로 배우는 여자 캐릭터 작화 마스터-캐릭터 디자인 · 움직임 · 음영-

모리타 카즈아키 외 2인 지음 | 김재훈 옮김 | 190x257mm | 204쪽 | 19,000원

현역 애니메이터의 진짜「여자 캐릭터」작화술!
유명 실력파 애니메이터 모리타 카즈아키가 여자 캐릭터를 완성하는 실제 작화 과정을 완벽하게 수록! 캐릭터 디자인(얼굴), 인체, 움직임, 음영의 핵심 포인트는 무엇인지 배워보자.

슈퍼 데포르메 포즈집-꼬마 캐릭터 편

Yielder 지음 | 김보미 옮김 | 190×257mm | 160쪽 | 18,000원

2등신 데포르메 캐릭터의 정수!
짧은 팔다리, 커다란 머리로 독특한 귀여움을 갖 고 있는 꼬마 캐릭터. 다양한 포즈의 2등신 데포 르메 캐릭터를 집중적으로 연습하여 나만의 꼬마 캐릭터를 그려보자.

슈퍼 데포르메 포즈집-남자아이 캐릭터 편

Yielder 지음 | 김보미 옮김 | 190×257mm | 164쪽 | 18,000원

남자아이 캐릭터 특유의 멋!
남녀의 신체적 차이점, 팔다리와 근육 그리는 법 등을 데포르메 캐릭터로도 충분히 표현할 수 있 도록 상세하게 알려준다. 장면에 따라 달라지는 포즈, 표정, 몸짓 등의 차이점과 특징을 익혀보 자!

슈퍼 데포르메 포즈집-연애 편

Yielder 지음 | 이은엽 옮김 | 190×257mm | 164쪽 |
18,000원

두근두근한 연애 장면을 데포르메 캐릭터로!
찰싹 붙어 앉기도 하고 키스도 하고 포옹도 하고
데이트를 하고 때로는 싸우기도 하는 2~4등신의
러브러브한 연인들의 포즈와 콩닥콩닥한 연애 포
즈를 잔뜩 수록했다. 작가마다 다른 여러 연애 포
즈를 보고 배우며 즐길 수 있다.

인물을 빠르게 그리는 법-남성 편

하가와 코이치, 키도마루 츠부라 지음 | 김재훈 옮김 |
190×257mm | 176쪽 | 18,000원

인물을 그리는 법칙을 파악하라!
인체 구조와 움직임을 파악하는 다양한 방법에는
예나 지금이나 변함없는 일정한 원칙이 있다. 이
상적인 체형의 남성 데생을 중심으로 인물을 그
리는 일정한 법칙을 배우고 단시간 그리기를 효
율적으로 익혀보자.

전투기 그리는 법-십자선으로 기체와 날개를
그리는 전투기 작화 테크닉-

요코야마 아키라 외 9인 지음 | 문성호 옮김 | 190×
257mm | 164쪽 | 19,000원

모든 전투기가 품고 있는 '비밀의 선'!
어떤 전투기라도 기초를 이루는 「십자 모양」—기
체와 날개의 기준이 되는 선만 찾아낸다면 문제
없이 그릴 수 있다. 그림의 기초, 인기 크리에이
터들의 응용 테크닉, 전투기 기초 지식까지!

현실감 있게 묘사하는 인물화
-프로의 45년 테크닉이 담긴 유화와 수채화-

미사와 히로시 지음 | 김재훈 옮김 | 215×257mm |
148쪽 | 22,000원

줄곧 인물화를 그려온 화가, 미사와 히로시가 유
화와 수채화로 그림을 그리는 기법을 설명한다.
화가의 작품과 제작 과정 소개를 통해 클로즈업,
바스트 쇼트, 전신을 그리는 과정 등을 자세히 알
수 있다.

손동작 일러스트 포즈집
-알기 쉬운 손과 상반신의 움직임-

하비재팬 편집부 지음 | 문성호 옮김 | 190×257mm |
168쪽 | 19,000원

저절로 눈이 가는 매력적인 손의 비밀!
유명 일러스트레이터들의 손 그리는 법에 대한 해
설 및 각종 감정, 상황, 상호관계, 구도 등을 반영한
손동작 선화 360컷을 수록하였다. 연습·트레이스·
아이디어 착상용 참고에 특화된 전문 포즈집!

슈퍼 데포르메 포즈집-기본 포즈·액션 편

Yielder 외 1인 지음 | 이은수 옮김 | 190×257mm |
160쪽 | 18,000원

데포르메 캐릭터 액션의 기본!
귀여운 2등신 캐릭터부터 스타일리시한 5등신
캐릭터까지. 일반적인 캐릭터와는 조금 다른 독
특한 느낌의 데포르메 캐릭터를 위한 다양한 포
즈 소재와 작화 요령, 각종 어드바이스를 다루고
있다.

미니 캐릭터 다양하게 그리기

미야츠키 모소코 외 1인 지음 | 문성호 옮김 | 190×
257mm | 188쪽 | 18,000원

귀여운 미니 캐릭터를 다양하게 그려보자!
꼭 껴안아주고 싶은 귀여운 미니 캐릭터를 그려
보고 싶다면? 균형 잡힌 2.5등신 캐릭터, 기운차
게 움직이는 3등신 캐릭터, 아담하고 귀여운 2등
신 캐릭터. 비율별로 서로 다른 그리기 방법과 순
서, 데포르메 요령을 소개한다.

남녀의 얼굴 다양하게 그리기

YANAMi 지음 | 송명규 옮김 | 190×257mm | 172쪽
| 18,000원

남자 얼굴도, 여자 얼굴도 다 내 마음대로!
만화 일러스트에 등장하는 남녀 캐릭터의 「얼굴」
을 서로 구분하여 그리는 법은 물론, 각종 표정에
도 차이를 주는 테크닉을 완벽 해설. 각도, 성격, 연
령, 상황에 따른 차이를 자유자재로 표현해보자.

코픽 마커로 그리는 기본
-귀여운 캐릭터와 아기자기한 소품들-

카와나 스즈 지음 | 김재훈 옮김 | 215×257mm |
160쪽 | 22,000원

손그림에 빠진다! 코픽 마커에 반한다!
코픽 마커의 특징과 손으로 직접 그리는 즐거움
을 소개한다. 코픽 공인 작가인 저자와 4명의 게
스트 작가가 캐릭터의 매력을 최대한으로 이끌어
내는 각종 테크닉과 소품 표현 방법을 담았다.

여성의 몸 그리는 법
-골격과 근육을 파악해 섹시하게 그리기-

하야시 히카루 지음 | 문성호 옮김 | 190X257mm |
184쪽 | 19,000원

'단단함'과 '부드러움'으로 여성의 매력을 살린다!
캐릭터화된 여성 특유의 '골격'과 '근육'을 완전 분
석! 살과 근육에 의한 신체의 굴곡과 탄력, 부드
러움을 표현하는 방법과 그 부드러움을 부각시키
는 「단단한 뼈 부분 표현」방법을 철저 해부한다!

5색 색연필로 완성하는 REAL 풍경화

하야시 료타 지음 | 김재훈 옮김 | 190×257mm |
136쪽 | 979-11-274-2861-7 | 21,000원

세계적 색연필 아티스트의 풍경화 기법 공개!
색연필화의 개념을 크게 바꾼 아티스트, 하야시
료타가 현장 스케치에서 시작해 세밀하게 묘사한
풍경화 작품을 완성하기까지의 과정을 재료 선택
단계부터 구도 잡는 법, 혼색 방법 등과 함께 알기
쉽게 설명한다.

다이나믹 무술 액션 데생

츠루오카 타카오 지음 | 문성호 옮김 | 190×257mm |
192쪽 | 979-11-274-2968-3 | 21,000원

무술 6단! 화업 62년! 애니메이션 강의 22년!
미야자키 하야오와 함께 일했던 미술 감독이 직접
몸으로 익힌 액션 연출법을 가이드! 다년간의 현장
경력, 제작 강의 경력, 무술 사범 경력, 미술상 수상
경력과 그림 그리는 법 안내서를 5권 집필한 경력
까지. 저자의 모든 경력이 압축된 무술 액션 데생!

사물을 보는 요령과 그리는 즐거움 관찰 스케치

히가키 마리코 지음 | 송명규 옮김 | 190×257mm |
136쪽 | 979-11-274-2909-6 | 19,000원

디자이너의 눈으로 사물 속 비밀을 파헤친다!
주변 사물을 자세히 관찰해서 그리는 취미 생활
「관찰 스케치」! 프로 디자이너가 제품의 소재, 디자
인, 기능성은 물론 제조 과정과 제작 의도까지 이
끌어내는 관찰력과 관찰 기술, 필요한 지식을 전수
한다. 발견하는 즐거움과 공유하는 재미가 있다!

-AK Photo Pose

움직임으로 보는 민족의상 그리는 법

겐코샤 편집부 지음 | 이지은 옮김 | 182×257mm |
144쪽 | 19,800원

움직임으로 보는 민족의상 장면별 작화 요령 248
패턴!
아프리카, 아시아의 민족의상을 매력적인 컬러
일러스트로 표현. 정면, 측면 등 다양한 각도에서
상세하게 해설하며 움직임에 따른 의상변화를 표
현하는 요령을 248패턴으로 정리하여 해설한다.

신 포즈 카탈로그-여성의 기본 포즈 편

마루샤 편집부 지음 | AK 커뮤니케이션즈 편집부 옮김
| 182×257mm
| 240쪽 | 17,000원

다양한 앵글, 다양한 포즈가 눈앞에 펼쳐진다!
인체를 그리는 데 도움이 되는 여성의 기본 포즈
를 모은 사진 자료집. 포즈별 디테일이 잘 드러난
컬러 사진과, 윤곽과 음영에 특화된 흑백 사진을
모두 수록!

컷으로 보는 움직이는 포즈집-액션 편

마루샤 편집부 지음 | AK 커뮤니케이션즈 편집부 옮김
| 182×257mm | 176쪽 | 24,000원

박력 넘치는 액션을 위한 필수 참고서!
멋진 액션 신을 분석해본다! 짧은 시간 동안 매우
빠르게 진행되기에 묘사하기 어려운 실제 액션
신을 초 단위로 나누어 분석하는 포즈집!

신 포즈 카탈로그-벽을 이용한 포즈 편

마루샤 편집부 지음 | AK 커뮤니케이션즈 편집부 옮김
| 182×257mm
| 240쪽 | 17,000원

벽을 이용한 상황 설정을 완전 공략!
벽을 이용한 포즈를 그리는 데 도움이 되는 사진
자료집. 신장 차이에 따른 일상생활과 러브신 포
즈 등, 다양한 상황을 올 컬러로 수록했다.

빙글빙글 포즈 카탈로그-여성의 기본 포즈 편

마루샤 편집부 지음 | AK 커뮤니케이션즈 편집부 옮김
| 188×257mm | 128쪽 | 24,000원

DVD에 수록된 데이터 파일로 원하는 포즈를 척척!
로우 앵글, 하이 앵글, 아이레벨 앵글 3개의 높이에
더해 주위 16방향의 앵글로 한 포즈당 48가지의
베리에이션을 수록한 사진 자료집!

군복·제복 그리는 법-미군·일본 자위대의
정복에서 전투복까지

Col. Ayabe 외 1인 지음 | 오광웅 옮김 | 190×257mm
| 160쪽 | 18,000원

현대 군인들의 유니폼을 이 한 권에!
군복을 제대로 볼 기회는 드문 편이다. 미군과 일
본 자위대. 무려 30종 이상에 달하는 다양한 형태
의 군복을 사진과 일러스트를 통해 해설한다.

남자의 근육 체형별 포즈집-마른 체형부터
근육질까지

카네다 공방 | 김재훈 옮김 | 190×257mm | 160쪽 |
18,000원

남자는 등으로 말한다! 남성 캐릭터 근육의 모든 것!!
신체를 묘사함에 있어 큰 난관으로 다가오는 것
이라면 역시 근육. 마른 체형, 모델 체형, 그리고
근육질 마초까지. 각 체형에 맞춰 근육을 그려보
자!

여고생 BEST 포즈집

쿠로, 소가와 외 2인 지음 | 문성호 옮김 | 190×
257mm | 164쪽 | 19,800원

일러스트레이터의 상상은 현실이 된다!
인기 일러스트레이터가 원하는 포즈를 사진으로
재현. 각 포즈의 포인트를 일러스트와 함께 직접
설명한다. 두근심쿵 상큼발랄! 여고생의 매력을
최대로 끌어내는 프로의 포즈와 포인트를 러프
스케치 80점과 함께 해설.

만화를 위한 권총 & 라이플 전투 포즈집

하비재팬 편집부 지음 | 문성호 옮김 | 190×257mm |
160쪽 | 18,000원

멋지고 리얼한 건 액션을 자유자재로 표현해보자!
총기 기초 지식, 올바른 포즈 사진, 총기를 다각
도에서 본 일러스트, 만화에 활기를 주는 액션 포
즈 등, 액션 작화에 도움이 되는 내용을 담았다.
부록 CD-ROM에는 트레이스용 사진·일러스트를
1000점 이상 수록.

슈트 입은 남자 그리는 법-슈트의 기초
지식 & 사진 포즈 650

하비재팬 편집부 지음 | 조민경 옮김 | 190×257mm |
160쪽 | 18,000원

남성의 매력이 듬뿍 들어있는 정장의 모든 것!
본격 오더 슈트 테일러의 감수 아래, 정장을 철
저히 해설. 오더 슈트를 입은 트레이싱용 사진을
CD-ROM에 수록했다. 슈트 재봉사가 된 기분으
로 캐릭터에 슈트를 입혀보자.

그림 같은 미남 포즈집

하비재팬 편집부 지음 | 김보미 옮김 | 190×257mm |
128쪽 | 18,000원

만화나 일러스트에 나오는 미남을 그리는 법!
만화, 일러스트에는 자주 사용되는 「근사한 포
즈」. 매력적인 캐릭터에 매력적인 포즈가 더해지
면 캐릭터는 더욱 빛나는 법이다. 트레이스 프리
인 여러 사진을 마음껏 참고하여 다양한 타입의
미남을 그려보자!

-AK 디지털 배경 자료집

디지털 배경 카탈로그-통학로·전철·버스 편

ARMZ 지음 | 이지은 옮김 | 182×257mm | 192쪽 | 25,000원

배경 작화에 대한 고민을 이 한 권으로 해결!
주택가, 철도 건널목, 전철, 버스, 공원, 번화가 등, 다양한 장면에 사용 가능한 선화 및 사진 데이터가 수록되어 있는 디지털 자료집. 배경 작화에 편리하게 이용할 수 있는 각종 데이터가 수록되어있다!

신 배경 카탈로그-도심 편

마루샤 편집부 지음 | 이지은 옮김 | 190×257mm | 176쪽 | 19,000원

만화가, 애니메이터의 필수 사진 자료집!
배경 작화에서 편리하게 사용할 수 있는 번화가 사진을 수록한 자료집.자유롭게 스캔, 복사하여 인물만으로는 나타낼 수 없는 깊이 있는 작화에 도전해보자!

디지털 배경 카탈로그-학교 편

ARMZ 지음 | 김재훈 옮김 | 182×257mm | 184쪽 | 25,000원

다양한 학교 배경 데이터가 이 한 권에!
단골 배경으로 등장하는 학교. 허나 리얼하게 그리려고해도 쉽지 않은 학교의 사진과 선화 자료뿐 아니라, 디지털 원고에 쓸 수 있는 PSD 파일까지 아낌없이 수록하였다!

사진&선화 배경 카탈로그-주택가 편

STUDIO 토레스 지음 | 김재훈 옮김 | 190×257mm | 176쪽 | 25,000원

고품질 디지털 배경 자료집!!
배경을 그릴 때 편리하게 활용할 수 있는 선화와 사진 자료가 수록된 고품질 디지털 자료집. 부록 DVD-ROM에 수록된 데이터를 원하는 스타일에 맞춰 자유롭게 사용하자!

판타지 배경 그리는 법

조우노세 외 1인 지음 | 김재훈 옮김 | 215×257mm | 160쪽 | 22,000원

환상적인 디지털 배경 일러스트 테크닉!
「CLIP STUDIO PAINT PRO」를 사용, 디지털 환경에서 리얼한 배경 일러스트를 그리기 위한 기법을 담고 있으며, 배경을 그리기 위한 지식, 기법, 아이디어와 엄선한 테크닉을 이 한 권으로 배울 수 있다.

Photobash 입문

조우노세 외 1인 지음 | 김재훈 옮김 | 215×257mm | 160쪽 | 21,000원

CLIP STUDIO PAINT PRO의 기초부터 여러 사진을 조합, 일러스트를 완성하는 포토배시의 기초부터 사진을 일러스트처럼 보이도록 가공하는 테크닉까지. 사진을 사용한 배경 일러스트 작화의 모든 것을 담았다.

CLIP STUDIO PAINT 매혹적인 빛의
표현법 보석·광물·금속에 광채를 더하는 테크닉

타마키 미츠네, 카도마루 츠부라 지음 | 김재훈 옮김 | 190×257mm | 172쪽 | 22,000원

보석이나 금속의 광택을 표현해보자!
이 책에서 설명하는 방식을 따라 투명감 있는 물체나 반사광 표현을 익혀보자!

동양 판타지 배경 그리는 법

조우노세 외 1인 지음 | 김재훈 옮김 | 215×257mm | 164쪽 | 22,000원

「CLIP STUDIO PAINT」로 동양적인 분위기가 나는 환상적인 배경 일러스트 그리는 법을 소개한다. 두 저자가 체득한 서로 다른 「색 선택 방법」과 「캐릭터와 어울리게 배경 다듬는 법」 등 누구나 알고 싶은 실전 노하우를 실제로 따라해볼 수 있도록 안내한다.

CLIP STUDIO PAINT 브러시 소재집
자연물 · 인공물 · 질감 효과

조우노세 외 1인 지음 | 김재훈 옮김 | 190×257mm | 168쪽 | 21,000원

중쇄가 계속되는 CLIP STUDIO 유저 필독서!
그림의 중간 과정을 대폭 생략해주는 커스텀 브러시 151점을 수록, 사용 방법과 중요 테크닉, 직접 브러시를 제작하는 과정까지 해설하였다.

●저자
츠루오카 타카오(鶴岡孝夫)
츠루오카 타카오 슈퍼 회화 교실(鶴岡孝夫スーパー繪画敎室)
https://t-tsuruoka.com
twitter : @ tsuruoka_super

●편집
카도마루 츠부라
철이 들 무렵부터 늘 스케치나 데생을 가까이하여 중・고등학교에서는 미술부 부장을 지 냈다. 사실상 만화 연구회 겸 건담 간담회가 되어버린 미술부와 부원들의 수호자가 되어 현재 활약 중인 게임・애니메이션 부문 크리에이터를 육성했다. 스스로는 도쿄 공예 대학 미술학부에서, 영상 표현과 현대 미술이 한참 전성기를 누리던 시기에, 유화를 배웠다. 『인물을 그리는 기본』, 『수채화를 그리는 기본』, 『아날로그 화가들의 동방 일러스트 테크 닉』, 『코픽 화가들의 동방 일러스트 테크닉』, 『인물 크로키의 기본』, 『연필 데생의 기본』, 『인물을 빠르게 그리는 기본』, 『현실감 있게 묘사하는 인물화』 외에도 『모에 캐릭터 그리는 법』, 『모에 두 명을 그리는 법』 시리즈 등을 담당.

●번역
문성호
게임 매거진, 게임 라인 등 대부분의 국내 게임 잡지들에 청춘을 바쳤던 전직 게임 기자. 어린 시절 접했던 아톰이나 마징가Z에 대한 추억을 잊지 못하며 현재 시대의 흐름을 잘 따라가지 못해 여전히 레트로 최고를 외치는 구시대의 중년 오타쿠. 다양한 게임 한국어 화 및 서적 번역에 참여했다.

●모델 협력
시모지 나오코 스즈키 타쿠토

●전체 구성 & 러프 레이아웃
나카니시 모토키=히사마츠 미도리 [HOBBY JAPAN]

●커버・표지 디자인・본문 레이아웃
히로타 마사야스

●기획 협력
야무라 야스히로 [HOBBY JAPAN]

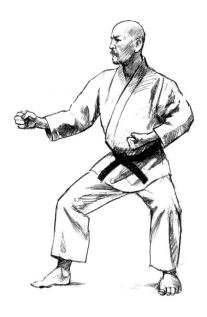

다이나믹 무술 액션 데생

초판 1쇄 인쇄 2019년 12월 10일
초판 1쇄 발행 2019년 12월 15일

저자 : 츠루오카 타카오
편집 : 카도마루 츠부라
번역 : 문성호

펴낸이 : 이동섭
편집 : 이민규, 서찬웅, 탁승규
디자인 : 조세연, 김현승
영업・마케팅 : 송정환
e-BOOK : 홍인표, 김영빈, 유재학, 최정수
관리 : 이윤미

㈜에이케이커뮤니케이션즈
등록 1996년 7월 9일(제302-1996-00026호)
주소 : 04002 서울 마포구 동교로 17안길 28, 2층
TEL : 02-702-7963~5 FAX : 02-702-7988
http://www.amusementkorea.co.kr

ISBN 979-11-274-2968-3 13650

Yakudo Suru Super Dessin
Action・Karate Hen

이 도서의 국립중앙도서관 출판예정도서목록(CIP)은 서지정보유통지원시스템 홈페이지(http://seoji.nl.go.kr)와
국가자료공동목록시스템(http://www.nl.go.kr/kolisnet)에서 이용하실 수 있습니다.
(CIP제어번호: CIP2019047640)

*잘못된 책은 구입한 곳에서 무료로 바꿔드립니다.